浙江省新型重点专业智库杭州国际城市学研究中心
浙江省城市治理研究中心成果

王国平　总主编

南宋楼璹耕织图

臧军　著

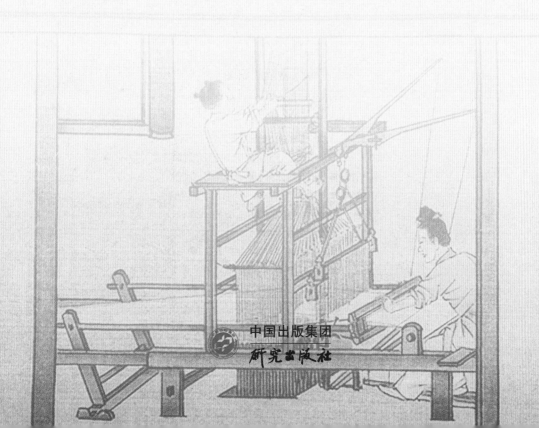

中国出版集团
研究出版社

图书在版编目（CIP）数据

南宋楼璹耕织图 / 臧军著 .

—北京：研究出版社，2024.1

ISBN 978-7-5199-1551-3

Ⅰ . ①南… Ⅱ . ①臧… Ⅲ . ①中国画 – 作品集 – 中国

– 南宋Ⅳ . ① J222.442

中国国家版本馆 CIP 数据核字（2024）第 021006 号

出 品 人：赵卜慧
出版统筹：丁　波
责任编辑：孔煜华

南宋楼璹耕织图

NANSONG LOUSHU GENGZHITU

臧军　著

研究出版社 出版发行

（100006　北京市东城区灯市口大街 100 号华腾商务楼）

天津联城印刷有限公司印刷　新华书店经销

2024 年 1 月第 1 版　2024 年 1 月第 1 次印刷

开本：787 毫米 ×1092 毫米　1/16　印张：17

字数：208 千字

ISBN 978-7-5199-1551-3　定价：84.00 元

电话（010）64217619　64217652（发行部）

目　录

第三章　楼璹绘制《耕织图》的家族背景

第四章　楼璹《耕织图》的突出贡献

第五章　楼璹《耕织图》及南宋摹本

第六章　楼璹《耕织图》的文化影响

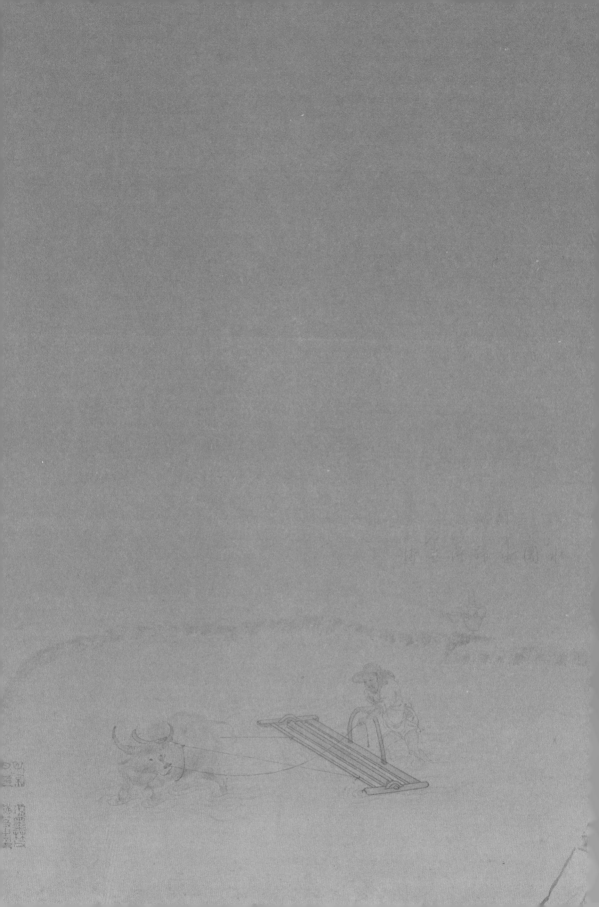

引　言

江南宋韵——男耕女织入画来

"给我一天还你千年"，这句杭州大街小巷随处可见的广告词，看似简单平常，却总能勾起人们对江南宋韵的好奇，悄然点亮心中隐藏的穿越激情。今天就让我们一起，穿越到 900 年前的南宋都城临安（杭州），走访一位县太爷——於潜县令楼璹，看看他是如何绘制"世界最早的农业科普画卷"《耕织图》的。

中国是世界上最早种稻养蚕的国家，自古就有不少反映耕织生产的图像，但在南宋之前，都局限于某个单一场景，没有将其系统化呈现。到了南宋绍兴三年（1133），43 岁的於潜（南宋时属临安府）县令楼璹，以现实主义手法、诗画结合形式、全景式叙事的表达方式，系统完整地绘制了反映农耕蚕织生产全过程的连环式组画——《耕织图》。它直观形象、细腻传神地展示了江南地区男耕女织、丰衣足食的生动场景，被誉为"我国第一部完整记录男耕女织的画卷""我国第一部图文并茂的农学著作""世界最早的农业科普画册"，是我们解读中国农业史、纺织史、科技史、艺术史的珍贵文献，更是我们研究南宋农桑发展、科学技术、经济生产、社会文化的重要依据。

楼璹出身书香名门，擅长书画诗词，作为主政一方的地方基层官员，他恪尽职守、劝农课桑、"笃意民事"，在对"田夫蚕妇之作苦，究访始末"后，发挥自己的艺术特长，精心绘制了耕、织二图，把男耕女织的生产生活场景搬入了画卷。其所绘《耕织图》45 幅，其

中"耕图"从"浸种"到"入仓"共21幅,"织图"从"浴蚕"到"剪帛"计24幅,每幅图配五言诗一首,"图绘以尽其状,诗歌以尽其情",深受朝廷和百姓推崇,"一时朝野传诵几遍",甚至连"守令之门皆画耕织之事","郡县所治大门东西壁皆画《耕织图》,使民得而观之"。楼璹《耕织图》兴起了重农、劝农、兴农的热潮,发挥了普及农业知识、推广耕织技术、促进生产发展的作用。自宋至民国,历代均有众多《耕织图》摹本流传,刘松年、梁楷、程棨、赵孟頫、唐寅、仇英、焦秉贞、陈枚、冷枚等一批美术大师都曾临摹《耕织图》,《便民图纂》《天工开物》《授衣广训》等经典工具书亦效仿、引用《耕织图》。《耕织图》还以壁画、陶瓷画、木雕、石刻、年画等形式,进入千家万户,成为家喻户晓的科普读物。尤其是南宋和清代两朝皇帝亲自推广《耕织图》,先后在中国历史上形成了两次《耕织图》文化传播高潮。它还通过"丝绸之路"迅速传播到东亚其他地区和欧洲,对日本、朝鲜和法国、意大利的农耕生产、纺织技术、美术风格等产生影响。

楼璹《耕织图》首次将画与诗两种艺术形式有机结合,形象生动地记载描绘了南宋时期的耕织状态和社会形态,布局精巧、记录全面、描绘翔实、图画精美、诗句生动,集科学性(客观的记载)、文学性(灵动的诗文)、艺术性(精美的图画)、社会性(纪实的生活)、通俗性(直观的描绘)于一体,开创了我国农书图文并茂的新时代。楼璹《耕织图》描绘了当时世界上最先进的农业精耕细作工具、最先进的丝织提花机等珍贵图像,再现了南宋社会开放包容、经济兴旺、科技发达、文化繁荣的面貌,在中国历史上宛如一颗耀眼的明珠熠熠闪光,成为举世瞩目的艺术瑰宝。难怪有人说,在江南地区,历史上最珍贵的两幅画卷,非黄公望《富春山居图》楼璹《耕织图》莫属。一个是元代的山水风光,一个是南宋的人文风情,在中国绘画史上都具有里程碑式的意义。

楼璹绘制的《耕织图》分为正本和副本，正本进献南宋朝廷，副本留在楼氏家族。这两种版本在以后的 900 年里经各种渠道被广泛临摹流传，清代康熙、雍正、乾隆、嘉庆、光绪数朝皇帝都多次主持临摹与推广《耕织图》，其中以康熙朝《御制耕织图》最具代表性和影响力。据不完全统计，历代《耕织图》摹本有 50 多种，其中国内 30 多种、海外 20 多种。这些来自不同时代、不同地域、不同画家、不同国度的《耕织图》，每一种版本，每一幅图画，每一首诗歌，每一句题跋，每一枚收藏钤印，都是所在时代的缩影，铭刻下所在时代的印迹，为我们了解与研究各个时代的农桑生产、科学技术、社会经济、文学艺术的发展历史，提供了直观形象、鲜活生动的信息。由于时代久远，楼璹《耕织图》原本已佚失，目前可见最接近原本的摹本为南宋吴皇后《蚕织图》(藏黑龙江省博物馆)、元代程棨《耕织图》(藏美国华盛顿弗利尔美术馆)。

中国农耕文明历史悠久、耕织文化源远流长。为什么在南宋临安会出现耕织文化集大成者《耕织图》呢？这其中，有历史偶然，更有历史必然。我们知道，长江流域以及钱塘江流域是中国耕织文化的重要发源地，旧石器时代就有人类居住。一万多年前我们的祖先凭借智慧与勤劳在这里迎来了中华文明的曙光。一千多年前，临安石镜人钱镠和他创建的吴越国，奉行"保境安民、发展农桑、纳土归宋"的治国方略，为江南迅速成为中国经济文化最发达的地区、被誉为"上有天堂，下有苏杭"之地打下坚实基础。宋室南迁定都杭州，江南成为政治经济和科技文化的中心，也是"海上丝绸之路"对外贸易核心。富庶的江南，既是稻米之乡，也是丝绸之府，更是文化之境；保境安民的政策、坚实雄厚的经济基础、稳定宽和的社会环境、先进发达的生产技术、繁荣兴旺的文化艺术、勤劳精致的社会风尚，都给南宋时期各种创新创造提供了催生温床和不竭的动力。可以说，

没有优越的自然条件和钱镠"保境安民"之治，就没有富甲一方的杭州；没有杭州"富甲一方"，就没有南宋定都临安；没有临安"经济雄厚"，就没有楼璹《耕织图》。毫无疑问，《耕织图》是符合天时、地利、人和的大势，应运而生的时代产物。

南宋楼璹《耕织图》，是中国传统文化男耕女织形象记录的集大成者，是中华文明的杰出代表，是文明代代传承的成功范例，蕴含着中华民族精神的灵魂和精髓，蕴含着中华文明的灿烂和光辉，蕴含着南宋江南的辉煌和骄傲。让我们满怀敬畏之心，走进"钱塘自古繁华"的山水江南、诗画杭州、宋韵临安、耕织於潜，走进楼璹的故事，领略江南宋韵的精彩绝伦，汲取中华文明的强大能量。

地名备注：

（1）"临安府"，南宋京城杭州专称。宋室南渡升杭州为"临安府"，以示临时安顿、北上收复失地之心，绍兴八年（1138）正式定都"临安"（杭州）。宋亡后杭州不再使用该称。

（2）"临安县"，杭州属县。东汉建安十六年（211）设"临水县"，吴宝鼎元年（266）改"临安县"，后世沿用。今为杭州市临安区。

（3）"於潜县"，杭州属县。汉武帝元封二年（前109）建县，1960年划归临安县，后设为镇建置。今为杭州市临安区於潜镇。

第一章

中国古耕织图像溯源

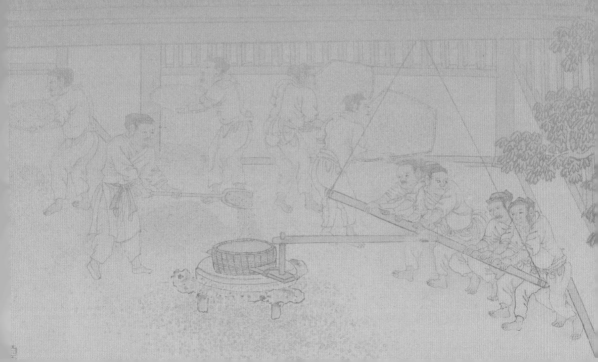

第一章
中国古耕织图像溯源

中国是世界耕织文化的重要起源地。

一万多年前，我们的先民就开始人工种植水稻，七千多年前，就已熟练掌握水稻培育种植、加工技术，中国的农业社会、底蕴深厚的农业文明五千年前就雏形初立了。

同样，我们的祖先，在七千多年前就开始人工养蚕，四千多年前就生产丝绸，两千五百多年前就有丝绸产品销往国外。古代希腊人和罗马人就称中国为"赛里斯"，意思就是"丝国"。

农耕蚕织生产与人们朝夕相伴，融入生活的各个环节。在生产生活过程中，记录描绘耕织生产的图像与诗歌自然而然地产生了。以图画形式记载农耕蚕织生产场景，最早可见的是我国战国时代青铜器刻纹，形象描绘了女子采桑场景；可见最早的农耕图为汉代壁画"牛耕图""播种图""收获图""舂米图"等。而以诗歌形式描绘农耕蚕织生产，可见最早的是《诗经》，在这部中国最早的诗歌总集里，有大量耕织生产农事诗。

最古老的男耕女织国度

在原始社会，随着渔猎时代向农耕时代转型，社会分工逐渐明朗：男性主要在野外从事耕种粮食及渔猎等较为危险繁重的劳动，女性则主要在居住地从事驯化养殖和纺织等相对安全轻松的劳动，由此逐渐形成了男耕女织的分工，并成为一种社会传统。中国是世界农耕文明重要发源地、丝绸文明发祥地，也是世界上最典型、最古老的男耕女织国家。

浙江浦江上山文化遗址

1. 世界水稻重要起源地

中国的农业起源可分为两条源流：长江中下游地区以种植水稻为代表的稻作农业起源，与黄河流域以种植粟、黍两种农作物为代表的旱作农业起源。由于楼璹《耕织图》描绘的是稻作生产，因此我们重点从中国稻作农业角度来探寻《耕织图》源头。1921年，在河南省渑池县仰韶文化遗址，发现距今约五千年的栽培稻遗物和印有谷粒痕迹的陶片。由于缺乏更多出土实物，加上当时社会动荡、国力薄弱，研究难以深入，未能将其认定为界定中国水稻种植历史

万年上山 世界稻源

袁隆平

袁隆平为上山文化题词

的依据。此后一百年来，全国各地陆续发现新石器时代含有稻谷、炭化稻谷（米）、稻作生产工具的遗址上百处，特别是江西省仙人洞与吊桶环遗址、浙江省河姆渡遗址、湖南省彭头山遗址、浙江省上山文化遗址、湖南省玉蟾岩文化遗址等重大考古发现，证明大约一万两千年前中国就有了人工栽培稻。

中外学者普遍认为中国是世界上最早种植水稻的国家，是世界水稻重要起源地，并辐射传播到东南亚地区。例如，2000年在浙江浦江发现的距今约11000年的上山文化遗址，是中国东南地区年代最早的新石器时代文化。在已出土的夹炭陶片表面，发现了较多的稻壳印痕，胎土中有大量稻壳、稻叶，在遗址中还有稻米。专家认为这是长江下游地区发现的最早的稻作遗存，也因此引出了稻作"长江中下游起源说"。这一发现，把中国水稻种植年代上溯到了一万年前。"中国杂交水稻之父"、中国工程院院士袁隆平曾激动地为上山遗址题词"万年上山，世界稻源"。考古学家严文明称上山文化遗址为"远古中华第一村"。

2. 水稻故乡在长江流域

远古时，长江流域地区日照充足、雨量丰沛、土地肥沃、水网连片、人口较多，具备水稻人工种植的自然条件与社会需求。浙江、江苏、湖南、湖北、四川等地就考古出土了距今12000至5000年的大量稻

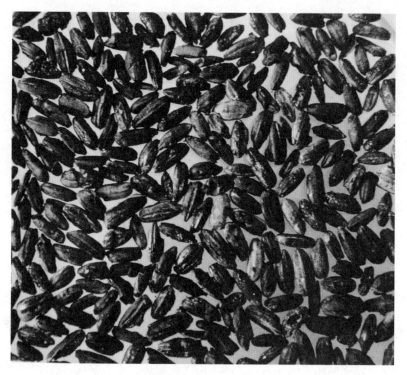

浙江河姆渡出土的稻谷

谷和农具以及大片水稻田遗迹。

如 1976 年浙江河姆渡遗址发现稻谷壳、稻叶和农具骨耜以及锅巴；1990—2002 年，浙江萧山跨湖桥遗址发现距今 8000 年的 1000 多颗稻谷、稻米和稻壳，为原始栽培稻，还发现了骨耜，有平头和双刺两种；2004 年，浙江余姚的田螺山遗址，出土了大量距今约 6500 年的稻谷；2007 年，湖南澧县鸡叫城遗址发现大量炭化谷糠和完好的灌溉系统；2010 年，江苏泗洪县韩井遗址和顺山集遗址，发现 8000 年前的古稻田和先民依水而居、生火做饭的遗迹，包括被称为"中华第一灶"的陶灶；2017 年，在浙江良渚古城文化遗址发现 5000 年前的大量炭化稻谷及古水利工程，良渚文化时期稻作农业已相当进步，稻谷有籼、粳稻之分，并普遍使用石犁、石镰，丝、

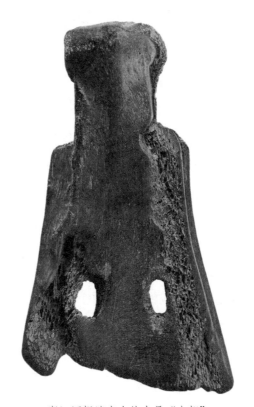

浙江河姆渡出土的农具"耒耜"

麻纺织都达到较高水平；2020 年，发现浙江余姚施岙遗址（距今约6700 年至 4500 年）古稻田，为河姆渡文化和良渚文化时期的稻田，初步勘探总面积约 90 万平方米，是目前世界上发现的面积最大、年代最早、证据最充分的大规模稻田；2021 年，在四川成都新津宝墩遗址，发现了 4500 年前的炭化水稻等植物遗存、水稻田和作为建筑构件使用的炭化竹片，还在约 600 平方米的水稻田遗迹中，发现一条与该区域相连通的水沟遗迹，一条疑似田埂遗迹，多处疑似水稻根窝遗迹。这些考古发现令我们特别自豪：新石器时代，当世界各地先民还依靠渔猎、采集果腹，处于茹毛饮血的时候，长江流域的中国人已吃上大米饭！

闵宗殿、严文明、杨式挺等农业考古专家认为，中国人工栽培水稻起源于长江流域，特别是长江下游的东南沿海地区，"以江苏、浙江为中心而向外传播"；长江流域是稻作农业起源地，栽培稻距今 12000 年前后起源于中国南方腹心地带，距今 9000 年前后在湖南、湖北地区和钱塘江流域得到发展，并逐步向淮河流域推进；距今 8000 年左右，在淮河流域及以南地区稻作已较普遍；距今 7000 年以后，长江流域稻作农业成为主要经济部门，并传播到黄河中下游地区，生产技术更趋成熟。

根据在浙江西天目山考古发现的石器、陶片，可推知《耕织图》诞生地於潜早在新石器时期就有人类居住生活。於潜地处钱塘江流域中上游，东距良渚直线距离约 60 公里，南距浦江上山 100 公里，西距江西万年约 100 公里，北距桐乡 60 公里，正处于水稻起源的中心地带。在这块孕育中华文明的土地深处，一定还蕴藏着许多尚待破解的密码。

3. 中国发明了养蚕和丝绸生产技术

中国古代"四大发明"世界闻名。其实早在指南针、造纸术、火药、活字印刷术问世之前，我们勤劳智慧的祖先就已发明了丝绸生产技术，这一重大发明改变了中国乃至世界的生产与生活形态。

中国是世界公认的最早驯育野蚕并缫丝织绸的国家。1926 年在山西夏县仰韶文化遗址（距今 7000 至 5000 年）发掘出一枚被刀子切割过的蚕茧；1956、1958 年在浙江钱山漾遗址（距今 5300 至 4600 年）发现了绸片、丝带、丝线等一批尚未炭化的丝麻织物，其中的绸片和丝带为人工饲养的家蚕丝织物，是世界上最早的丝织品，钱山漾遗址也因此被称为"世界丝绸之源"；1978 年在浙江河姆渡遗址（距今 7000—5000 年）发现了抽纱捻线用的木、陶、石纺轮，还

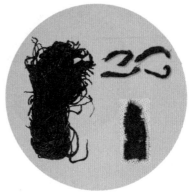

<div align="center">仰韶文化出土刀割蚕茧　　　　　浙江钱山漾出土丝线、丝片</div>

有原始织机的一些部件，如木质打纬刀、梳理经纱用的长条木齿状器、两端削有缺口的卷布轴等。可见早在新石器时代，中国人就熟练掌握了驯化野蚕、栽桑养蚕、生产丝绸的技术。至迟在距今 2500 多年前的春秋战国时期，中国丝绸就已传入古代希腊、罗马等地。古代西方世界就是通过丝绸认识中国的，称中国为"丝国"（那时，中国的瓷器还没有直接传入西方，被称为"瓷器之国"——CHINA 是在 1000 年后的 16 世纪，葡萄牙开拓了连接东西方的海上商路，才将中国瓷器直接带入欧洲；另一说：13 世纪元代，马可·波罗来中国首次把中国瓷器直接带回欧洲）。英国著名科学史学者李约瑟在《中国科技史》中就明确记载是中国最早发明了丝绸，而同期的世界其他国家相当长一段时期还不知道蚕桑丝绸。

黄河流域、长江流域无疑是中华文明的摇篮。但从古代耕织生产遗迹与文物实证来分析，钱塘江流域也无愧为中华文明摇篮。地处钱塘江流域中上游的於潜，在一万年前就留下了人类活动足迹，其刚好处于"世界丝绸之源"和"世界水稻故乡"的中心交会位置，生活在这片沃土上的先民，自然也携带着深厚的耕种水稻与养蚕丝织"原始基因"。

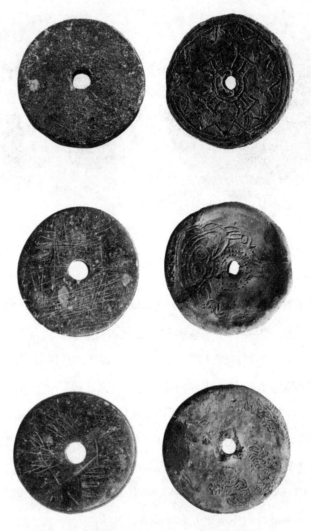

浙江河姆渡出土织机部件石头纺轮（左列）和陶纺轮（右列）

4. 农耕起源神话：后稷和神农

中国是世界农耕文明重要起源地，数千年来有不少农耕起源神话和传说故事广泛流传。这些神话和传说，主要为文字出现以前的口头神话传说和文字出现以后的古籍文献记载。无论是口头传颂还是文献记载的神话传说，都是我们中华民族宝贵的历史文化遗产。

关于农耕文明起源的神话和传说，主要有"后稷农业始祖""神农尝百草"等，后稷与神农都被奉为中国农业始祖。

"后稷农业始祖"传说。后稷是周民族的始祖，是周民族的耕稼之神。后稷积极推动了周族的农耕生产发展，造福了周民，后人便将他塑造为神话中的农神。《史记·周本纪》就有一段关于后稷的文字，云："周后稷，名弃。其母有邰氏女，曰姜原。姜原为帝喾元妃。姜原出野，见巨人迹，心忻然说，欲践之，践之而身动如孕者。居期而生子，以为不祥，弃之隘巷，马牛过者皆辟不践。徙置之林中，适会山林多人，迁之，而弃渠中冰上，飞鸟以其翼覆荐之。姜原以为神，遂收养长之。初欲弃之，因名曰弃。"后稷的故事大约发生在四千年前，说的是，炎帝后裔有邰氏的女儿姜原，因踩巨人足迹而生子，以为不祥，便将之丢弃，丢弃三次都未死，认为有神灵保护之，遂抱回抚养，取名"弃"。弃从小就喜农艺，长大后掌握了丰富的农业知识，在"教稼台"讲学，指导人们种庄稼，成为远古时期的农艺师，被尊为中国农业的始祖。现今，在陕西武功县故城东门外仍建有"后稷教稼台"。

"神农尝百草"传说。这是一个流传更为广泛的神话传说故事。在我国现有古籍中，涉及神农的文献达50多种。早期文献记载神农的内容较为简单，越往后面增加和附会的内容就越多越具体，慢慢地形成了一个比较完整的故事体系。《国语·晋语》《吕氏春秋·孟夏纪》《庄子·盗跖》《周易·系辞》《管子·轻重》等文献均有对神农的记载。神农，姓姜，名魁，又称炎帝、农皇，传说中的太阳神、农业和医药的发明者，与传说人物燧人、伏羲合称"三皇"。传说他在尝百草时，把一棵草放进嘴里后就栽倒在地无法说话，只能用手指向身边一棵灵芝草。人们就摘了灵芝嚼烂喂他，神农中的毒于是解了。从此人们说灵芝草能起死回生。神农最终因尝断肠草中毒身亡，终年120

后稷像　　　　　　　　　　神农像

岁。他记录整理的《神农书》是我国第一部农书，可惜未能流传至今。神农的故事传播十分广泛，几乎家喻户晓，许多地方还建有神农庙，为民众祭祀神农，祝祷农耕生产风调雨顺、粮食丰收的场所。

5. 丝绸起源神话：嫘祖、马头娘、青衣神

早在新石器时代晚期，古蜀的西陵氏、蜀山氏、蚕丛氏等部落即以养蚕著称。我国民间蚕桑丝绸起源神话故事流传较多，主要有嫘祖、马头娘、青衣神神话等。

嫘祖故事。远古时期，中华民族的先民们以野生植物纤维、动物绒毛为纺织原料，纺制御寒的衣物。后来发现了野蚕丝也能纺织成衣物，就逐渐将野蚕驯化为人工饲养的家蚕，而发现并驯养野蚕的人就是传说中的嫘祖。据《史记·五帝本纪》记载，"黄帝居轩辕之丘，而娶于西陵之女，是为嫘祖"。相传嫘祖是黄帝妻子，一次她在野桑林里捧着大碗喝水，树上有野蚕茧落入碗里，她便用树枝挑茧，没想到竟挑出丝线来，于是她就用这茧丝来纺线织衣。为保障丝线的供应量，嫘祖驯育野蚕，并把养蚕丝织技术传授给四方百姓。

她因此被后世奉为"先蚕""蚕神"。历朝都有王后嫔妃祭拜"先蚕"仪式，民间蚕农有拜"先蚕"习俗。浙江吴兴东岳宫曾有"蚕神庙"奉祭嫘祖。江苏苏州盛泽镇现存清道光年间"先蚕祠"供奉嫘祖，苏州祥符寺巷有"嫘祖庙"。

马头娘故事。关于马头娘传说的文献记载，最早见于晋代的《搜神记》。相传古时蜀地有位父亲外出，女儿在家养马。女儿思父心切，竟对马开玩笑："你如能找回父亲，我就嫁给你。"那马听后便挣脱缰绳跑出，不久将父亲带回家，结果却未能如愿，遂绝食抗议。父亲得知缘故竟将马杀死，剥下马皮晒在院里。一天，马皮突然飞起将女儿席卷而去。数天后父亲在一棵大树上发现女儿和马皮已化为蚕，邻家女孩取下蚕来饲养。蚕长大后结的茧被女孩拉出丝线织成衣裳。村里妇女纷纷效仿，蚕织技术因此广泛传播，养蚕织丝即由此而来。百姓亦根据此传说而将身披马皮的姑娘供奉为蚕神，称为"马头娘"。民间信奉马头娘的习俗一直流传至今。在四川省盐亭建有"嫘祖宫"，里面不仅塑造嫘祖像，还有马头娘像。在太湖地区至今还有庙祭马头娘和家祭马头娘的习俗。浙江蚕农喜奉"马头娘"，称其为"蚕花娘娘"，形象为骑白马女子。在湖州市德清县含山镇每年清明节还有抬马头娘（由年轻女子装扮）游街、喜企蚕业丰收的"蚕花节"，又称"轧蚕花"活动，人山人海，热闹非凡，已经成为一项传统经典文化旅游项目。

青衣神故事。青衣神是四川地区的男性蚕神。《三教源流搜神大全》记载："蚕丛氏初为蜀侯，后称蜀王，尝服青衣，巡行郊野，教民蚕事。乡人感其德，因为立祠祀之。祠庙遍于西土，罔不灵验，俗概呼之曰青衣神，青神县亦以此得名。"《仙传拾遗》也有记述："蚕丛氏王蜀，教人蚕桑。作金蚕数千，每岁首，出之以给民，家每给一所养之，蚕必繁孳，罢即归于王。"不少学者认为，蚕丛即蚕神，

青衣神画像

以蚕色青，故称青衣神。此外的男性蚕神就极少见。北宋张唐英《蜀梼杌》则言后蜀广政二十三年（960），蜀太后梦青衣神来言："宫中卫圣龙神乞出居于外。"这却是预兆蜀将要被宋吞灭。所以青衣神不仅为蚕神，也是蜀地的保护神。在蚕丛氏的出生地四川省青神县，人们为了纪念他，建有"青衣神"大型塑像以及文化广场。

最久远的"劝农"政策

基础不牢，地动山摇。在古代中国，这个"基础"就是农业。为什么这么说？因为农业是整个古代世界的决定性的生产部门，是供应人类世世代代不断需要的全部生活条件。人们首先必须吃、喝、住、穿，然后才能从事政治、科学、艺术、宗教，等等。我国农业历史悠久。传说原始社会末期，禹为"劝农"率先示范亲自治水，"三过家门而不入"。周文王为"劝农"，春雨刚停就命人通宵达旦驾车到桑田现场指导桑农生产，在《诗经·国风·定之方中》中有"灵雨既零，命彼倌人，星言夙驾，说于桑田"的描述，这应是我国最早的有关劝农的文字记载。"农为天下之本"是中国历代统治者始终坚守的共识，由此形成世界上最为久远、最为系统、最为持久、最具中国特色的"劝农"政策。其实，农业一直是人类社会的生命线、人类生存发展的前提，也是社会安定的物质基础、战争胜利的必要条件。"历代之所以出现盛世时期，其主要原因之一是重视发展农业，而发展农业的根本问题之一是如何调动农民的积极性。"①

1. 采桑引发的战争

西周时，周文王就颁布了主农官员劝农的法令制度，责令当时主管农耕的官员"田畯"，必须亲临农耕现场指导农业生产。

春秋战国时，各国大力提倡农桑生产，颁布了一批保护蚕桑的法令，不仅鼓励官营机构养蚕丝织，还支持民间蚕织，极力维护蚕农利益。楚国和吴国为了两国边界蚕妇桑树争议，不惜发动国家战争。这在《史记·伍子胥列传》中有载："楚平王以其边邑钟离与吴边邑卑梁氏俱蚕，两女子争桑相攻，乃大怒，至于两国举兵相伐。吴使

① 彭治富、王潮生：《中国古代的重农思想与重农政策》，《古今农业》1990年第2期。

公子光伐楚，拔其钟离、居巢而归。"可见种桑养蚕在当时的重要性。

秦朝颁布法令制定农业休耕制度，将大片土地授予农民，引导农民实行土地轮换休耕，克服地广人稀弊端，增加粮食产量。汉武帝多次下诏令兴修水利发展农业，为后世农田水利事业和农业生产发展奠定了良好基础。魏晋南北朝时期，曹操首创"亩课田租，户调绢绵"税收法，既可减少人民负担、奖励生产、安定民心，也能让政府征得财赋，一举多得。北宋法律规定禁止民众砍伐桑树，毁坏桑树罪至于死，稍轻者也要流放，可见宋代统治者对生产资料严格保护的决心。

2. 帝王劝农的"必修课"

历史经验告诉执政者：农业发展的关键，在于调动农民积极性。如何调动？在当时统治者看来，最好不过以"大禹治水"为榜样，自己带头参加耕织生产，并告示天下、扩大宣传，激发民众倾心农耕。

根据《周礼·地官》记载，西周时历任帝王都会在每年孟春举行"籍田"仪式，亲手持农具耒耜，率领大臣们向上天"祈谷"。这大概是现存最早的关于帝王亲耕的文字记载。"籍田大礼"为后代帝王所追崇，成为后世各朝帝王劝农的"必修课"。

汉代皇后举行养蚕典礼即见之于记载。据《三辅黄图》记载，上林苑有蚕馆，为皇后亲蚕之地。每年养蚕前夕，宫中后妃等便在这里举行养蚕典礼，一次饲养量达"千薄（箔）以上"，规模宏大。这是可见最早的关于皇后亲蚕的文字记载。[①]汉文、景二帝皆带头耕田，并令皇后带头种植桑树、养蚕丝织。《汉书·文帝纪》："夫农，天下之本也，其开籍田，朕亲率耕""皇后亲桑以奉祭服"。隋朝统

① 朱新予：《中国丝绸史（通论）》，纺织工业出版社1992年版，第52页。

治者每年行祭先农蚕、亲耕桑之礼。

唐代皇帝重视亲耕"籍田"仪式。唐太宗在全国范围内营造重农课桑风气，倡导天子亲自举行籍田仪式，为万民作表率，激励农民奋力耕耘种植。唐高宗时，在长安东郊春明门外举行亲耕"籍田"仪式；唐玄宗时，在浐水东面举行亲耕"籍田"仪式。

这些皇帝皇后亲耕亲蚕典礼仪式，被广泛地告知天下，几乎朝野皆知、家喻户晓，有效地鼓舞了民众从事农耕蚕织生产。帝王劝农皇后劝蚕的仪式，一直延续到清末。

3. 农官的岗位职责

所谓"农官"，就是专门管理农业生产事项的政府官员。在新石器时期，传说中的神农、后稷等就是亲自负责农业生产的"农官"；及至西周，社会分工细化才有关于专门的"农官"的文字记载；此后春秋战国、秦汉、南北朝等时期，均设有专门管理农业事务的"农官"。唐宋时期，"农官"制度已形成完善的系统，从中央到地方州县都设有各司其职的"劝农官"，更加强化了各级"劝农官"督促农桑生产的具体职责。

西汉各帝都曾多次下达劝农诏书，将劝课农桑成效作为考核各级官员政绩的重要内容，其中以景帝最为突出，对劝农不力官员，特别是侵害农民利益的官员，他会给予严厉处罚。官吏"劝课农桑"有功就可获取赏赐奖励，如汉成帝时，天水太守陈立"劝民农桑为天下最，赐金四十斤"。

唐代把劝课农桑纳入地方官员政绩考核。中央政府将农业发展状况作为考核地方官员政绩的重要指标，把派员检查、督导农业生产作为例行工作，还设置"中和节"鼓励百官向皇帝进农书、献种子。唐朝设有体系完备的劝农官，唐太宗还派遣使臣到各地劝课农桑，

要求使臣到州县时"不得令有送迎。若迎送往还，多废农业，若此劝农，不如不去"。

北宋除中央、地方常设司农机构外，还在各路设劝农使、副使，各级地方长官均兼一地之劝农使；对基层农官给予优厚待遇，还设有农师直接在基层劝课农桑，考核优秀者免税役。各级地方官员以"岁时劝课农桑"为考课内容，还有两个"硬任务"：每年春月农作初兴之时，守令须出郊劝农；劝农之时须作劝农文一篇，以宣告君王"德意"。至此，我们就不难理解楼璹为什么创作《耕织图》了。

4. 缴粮多了可以赐爵

农本思想是各朝帝王执掌天下的要义，因此，统治者为确保农业税源取之不竭，在劝课农桑、奖励生产同时，还会有针对性地制定一些减免税赋的政策，以期王朝永续发展。

秦嬴政执政后，粮食歉收、疫病流行，为解决由此造成的社会问题，实行向国家缴纳粮食达到一定数量而进行赐爵的政策，还将农夫中表现优异的人，破格提拔为下层田官。汉代，对农桑的奖励政策更为突出，百姓努力耕种庄稼，可被荐拜为"力田"，作为政府官员候选人，有机会"吃官饭"。

三国时期，诸葛亮兴修水利灌溉设施、奖励种桑养蚕。唐朝历任皇帝均知蚕工之重，特别重视桑树种植，规定有田不种桑树将受处罚；同时也怜悯蚕农之艰辛，每遇蚕桑失时减收，即减免赋税。北宋初年实行奖励蚕桑政策，纺织业得到快速发展，如两浙东路教民种植，在湖州推广嫁接和整枝的技术。

5. 太子冠礼也为农事改期

尊重规律是生存之根本，锐意改革是前进之动力，科技创新是

发展之核心。在人类发展进程中,谁遵循客观规律、掌握新生产资源、新生产技术,谁就掌握发展主动权。历代统治者十分重视农事规律和技术革新,对"守天道"和"创新技"既有清醒坚定的头脑,又有满腔推广的激情。

春秋战国时期,南方各国推行"奖励耕织,发展蚕桑"政策,使养蚕、缫丝、织绸技术得到发展,人们在生产实践中总结出桑蚕化育的规律。这些新经验,在各国都有推广。秦国大力推广铁质农具和科学播种,农民可以到官府借用铁制农具,如有损坏只需上报官府,不用赔偿。汉代,大力推广牛耕和冬小麦种植。

唐朝特别尊重农业规律,推广科学的农耕方法,统治者强调"不失农时"与"不妨农事",唐太宗还屡次下诏,命令各级政府可停不急之务,以保证农时,不误农时。贞观五年(631),皇太子冠礼所择"吉日"在二月,唐太宗认为正逢孟春、恐妨农事,不顾大臣反对,毅然将太子冠礼时间由春耕大忙的二月改为秋后农闲的十月。受唐代"劝农"政策影响,宋代统治者积极发展完善劝农制度,重视农业技术推广,因此才有农耕蚕织技术兴盛,特别是北宋末年南宋初年,根据南方气候规律,在南方大力推广"麦稻两熟"种植,极大提高了粮食单位面积产量。

6. 农书是国家延续的重要符号

人类发展历史证明,古代社会的任何一个国家或民族,任何一个朝代或时期,要获得最基本的物质生活条件,都必须要有稳定的农业生产。一旦农业生产中断,文化和传统也将中断。历史上的文明古国古巴比伦、古埃及、古罗马的衰亡,就与农业生产中断有直

接关系。[①]中国传统农业之所以能够长期、稳步、持续发展，得益于在农业生产上有先进、丰富、完备的技术知识体系，而这个体系的集大成者就是中国的农书。历代统治者高度重视这个体系的建设，从农本思想出发，及时总结农业生产经验和技术，将这些务实可行的经验和技术编写成农书，推而广之，让更多的人知道和掌握，从而保障农业生产不断适应新的发展需求，始终使农业成为人类赖以生存的基础产业、文明传承的青春产业，永续发展，万古不衰。

南宋以前的农书浩如烟海。根据北京图书馆出版社 2003 年 3 月出版的《中国农业古籍目录》"前言"记述："本书目收录农书存目共计 2084 种"，按照"综合性、时令占候、农田水利、农具、土壤耕作、大田作物、园艺作物、竹木茶、植物保护、畜牧兽医、蚕桑、水产、食品与加工、物产、农政农经、救荒赈灾、其他"等分为 17 大类。其中与农耕蚕桑有关的代表著作有：《氾胜之书》，是我国现存最早的农书，西汉成帝时编写，距今已有两千多年；东汉《四民月令》，是我国最早的一部农历性质的综合性农书；北魏《齐民要术》是古农书中完整保存至今的最早一部农书，也是世界农业科学史上第一部比较系统的农业著作；北宋秦观《蚕书》，是我国现存最早也是世界最早的养蚕专著；宋《陈旉农书》是现存最早的专述南方水稻栽培、种桑养蚕的农书。

上面举例还只是部分农书，林林总总的农书，信手拈来就是不少中国之最、世界之最，足以证明中国古代农本思想的坚固地位、中国农业文明的灿烂光辉，足以证明农书是古代社会文明延续的重要载体，也足以证明《耕织图》的绘制有其坚实基础。

① 康君奇：《略论中国古代农书及其现代价值》，《陕西农业科学》2007 年第 6 期。

古风悠远的农桑图像

远古时期，原始人类最早的交流方式是语言、动作等。随着社会分工细化，出现了图像和文字。图像直观形象、简洁生动，是人类漫长历史演进过程中最直接最悠久的意愿表达方式。我们祖先创造了辉煌的耕织文化，留下了大量的农耕蚕桑图像。从远古岩画、春秋战国青铜桑纹、秦汉砖石农桑图、魏晋南北朝农耕壁画，到唐宋时期田园风俗画和北宋宫廷耕织画，可以说中国古代耕织图像历史源远流长、载体丰富多样、内容包罗万象、数量浩如烟海。

1. 最早的"天书"

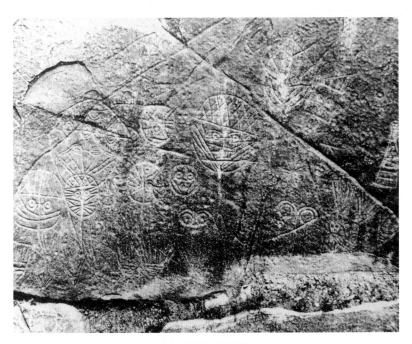

江苏将军崖农耕岩画

1979 年的冬天特别寒冷，却带来了惊喜，在江苏连云港发现我国最早的农耕岩画。在海拔只有 20 米左右的锦屏山将军崖有一块长

天书——农耕岩画示意图

22 米，宽 15 米，面积约 330 平方米的黑色岩石，上面刻有三组岩画。经考古人员鉴定，将军崖岩画距今约一万年，岩画内容反映了原始先民对土地、造物神以及天体的崇拜意识，是中国发现的最早反映农业部落社会生活的岩画。著名考古学家苏秉琦先生称之为我国最早的一部"天书"。

其实，在文字发明以前，岩画是原始人类最早的"文献"。分布在我国南北各地的古代岩画，不仅记录了原始人类的政治经济、社会生活、生产状态，也记录了原始人类的思想观念、精神世界、文化需求，是我们了解中华民族创造文明、创造历史的重要途径。近些年来，陆续在内蒙古、黑龙江、宁夏、甘肃、青海、新疆、西藏、四川、江苏、广西、云南、贵州等地发现的远古时期岩画，就有不少记载农耕蚕织的画面，这些都是祖先们留给我们的宝贵财富。

2. 春秋战国时期的蚕桑图像

1963 年盛夏湖南衡山地区大雨连绵，引发了山洪，洪水竟然在今霞流镇湘江堤坝下冲出一个 2700 多年前的青铜尊。这个青铜尊上

刻有蚕桑图案，记载了古越人从事蚕桑生产的劳动场景，被命名为"春秋越式桑蚕纹铜尊"，现藏于湖南博物院。1965 年在成都百花潭出土的战国水陆攻战纹铜壶，其上清晰地刻有经人工修剪过的桑树，树冠桑叶茂盛，图中采桑女子身姿曼妙、体态婀娜，服饰整齐秀雅，采桑场面整饬有序，现藏于故宫博物院。

还有一件战国"采桑纹铜壶"，河南辉县琉璃阁出土，也刻有蚕桑图像。该"采桑图"刻于铜壶壶盖上，画面上有两株桑树，一株与人同高，一株低于人肩。据考证，高大的，称"荆桑"；低矮的，称"女桑"。低矮的树型亦是经过修剪而成的，易于桑叶采摘。现藏于河南博物院。

以上几件春秋战国青铜器上的"采桑纹饰图"，被农史专家们认为"是我国有关栽桑养蚕较早的图像"[1]。

3. 汉唐砖石农桑图

画像砖，是用拍印或模印方法，将图像印制在泥砖上烧制而成的；画像石，是直接在石头上绘制或雕刻图像而成的。画像砖，从战国晚期到唐宋时期烧制的，均有发现。生产于中原、西南和江南的，尤以河南、四川两省出土最多。其中有不少反映播种、灌溉、收割、春米、桑园等内容的图像。画像石较晚于画像砖，是汉代和魏晋时期地下墓室、祠堂、墓阙和庙阙等建筑上雕刻画像的建筑构石，主要见于河南、湖北、安徽、陕西、山西、四川等地，有部分农耕蚕织图像。可见农耕蚕织图像主要为汉代画像砖中雕刻的耕织图像、魏晋墓砖壁画中的耕织图像，以及部分少量的唐代墓葬壁画，内容多为北方农耕场景，都是某个单一的生产环节和单幅小场面，没有

① 王潮生：《中国古代耕织图》，中国农业出版社 1995 年版，第 1 页。

（四川）东汉《弋射收获图》画像砖局部

出现完整系列的图像。如四川"春米画像砖""庄园农作画像石"等，四川画像砖上还有"收获图""蚕织图""蜀中桑园图""桑林野合图"等。

4. 敦煌和嘉峪关农桑壁画

在敦煌壁画中就有不少农耕生产场景彩色壁画。根据甘肃教育出版社 2011 年出版的王进玉《敦煌学和科技史》一书统计，敦煌有农耕图壁画 83 幅，其中北周 3 幅、唐代 47 幅、五代 22 幅、宋代 8 幅、西夏 3 幅。具有代表性的主要壁画有唐代的《雨中耕作图》（敦煌 23 号窟、12 号窟）、《耕种图》（154 号窟、85 号窟）、《耕获图》（敦煌 25 号窟、196 号窟）、《牛耕图》（敦煌 361 号窟）、《一种七获图》（205 号窟）；五代的《春碓图》《牛耕图》《耕获图》《推磨图》（均在 61 号窟）；宋代的《耕获图》《耕作图》（均在 55 号窟）。多是表现北方地区农耕生产内容和场景。同时，在嘉峪关墓葬壁画中也有不少反映农耕蚕桑生产的壁画，如《双牛犁地》《打场》《采桑》《妇女提笼采桑》等。

5. 唐代田园风俗画

魏晋南北朝后期和唐代，一批文人雅士开始关注农耕生活，将绘画的视野投向了农耕蚕织的生产生活场景，画出一批田园风俗画，开了文人雅士绘制耕织场景的先河，最具代表性的是张萱《捣练图》、

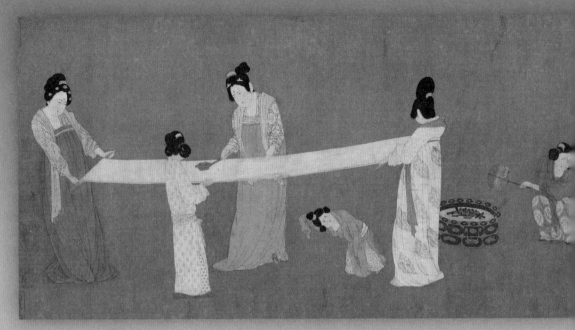

唐　张萱《捣练图》

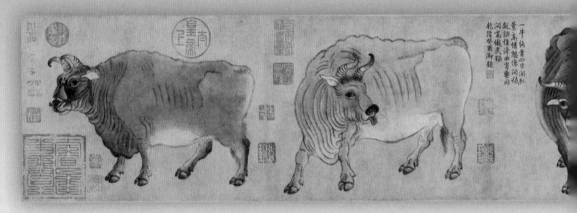

唐　韩滉《五牛图》

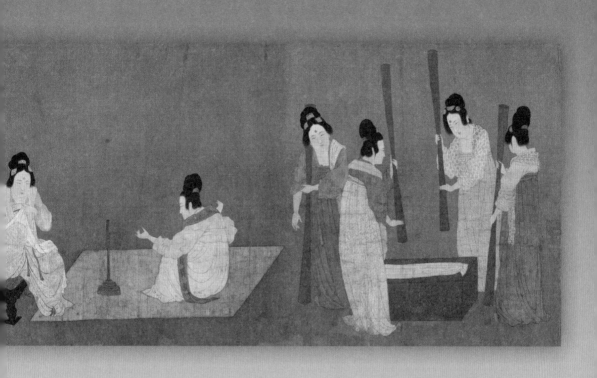

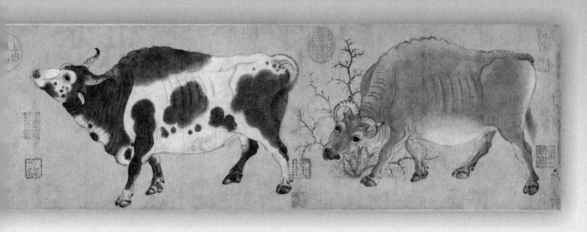

韩滉《田家风俗图》。

韩滉（723—787），唐代著名政治家、画家，官至宰相。善画人物，尤喜画农村风俗和牛、马、羊、驴等，以流传至今的《五牛图》而举世瞩目。韩滉《田家风俗图》描绘了当时农耕生产，"自灌溉至入仓凡九事，事系以诗"。在当时，诸多画家热衷描绘雍容典雅的贵族人物和华丽富贵的鞍马，而不屑于将田家风俗事物作为绘画题材。宰相韩滉却将绘画题材转向农家生活生产，关注田家的悲欢，开了田园风俗绘画的先河，形成以其为首的田园风俗绘画一派。他的《田家风俗图》就是最早的文人耕织图画、最早的诗画合一尝试，对后世耕织图的发展具有深远启示意义。

有人认为，韩滉是诗画结合绘制耕织图的开创者；也有人认为，楼璹《耕织图》配图诗受韩滉《田家风俗图》影响，耕图有9个场景的五言诗与韩滉的相近或相同。清乾隆皇帝通过分析鉴定明确指出楼璹的诗并非出自韩滉。我坚信楼璹绘制《耕织图》时，难以回避韩滉《田家风俗图》的影响。

源远流长的农事诗歌

中国不仅是农业大国，也是诗歌大国。万古长青的农事生产活动持续不断地启迪着人们的思想、思维，造就了丰富深厚、独具特色的农业文化。而在丰富多彩、历史悠久的农业文化和诗歌海洋里，最远古、最灵动的就是农事诗。这些反映人们农耕蚕桑生产生活的诗歌通俗易懂、节奏明快、朗朗上口、万代传唱。终于有一天，在天目山脚下，就有了楼璹《耕织图》诗的随风吟唱。

1.《击壤歌》：最远古的农事诗歌

中国的农事诗，重在描写农业生产，介绍农耕环节，说明农作技术，叙述农事作用，反映农村生活，展示农人心情，表达作者观点。它们一般多为农业生产生活的客观描述，并在描述中融入作者的主观想象与情感，是生活实践与艺术创作完美结合的产物。学术界公认，我国最早的农事诗是原始社会时期先民吟唱的《击壤歌》。

《击壤歌》是神话传说中"三皇五帝"尧帝时代（距今约4100年）的一首民间歌谣。它不仅在民间广泛流唱，还载入相关史籍，因此才得以传到今天。据《帝王世纪》记载：帝尧之世，"天下大和，百姓无事。有八十老人，击壤于道"。这位八十岁的老人击壤而歌，歌词是："日出而作，日入而息，凿井而饮，耕田而食。帝何力于我哉？"也就是我们今天看到的《击壤歌》。用今天的语言来理解，大意就是，太阳出来就去耕作田地，太阳落山就回家休息。挖一眼井就可以有水喝，种出庄稼就可以有饭吃，帝王的权力对我来说有啥好羡慕的。这首淳朴的民谣无疑是当时农耕社会背景下，劳动人民自食其力、自然安逸的生活写照。

为什么在《击壤歌》里会呈现"简单而满足，辛勤而快乐"的生活状况？因为这首农事诗客观记述了当时的社会环境：处在三皇五

帝的尧的时代，所谓皇、帝，就是氏族公社的首领，公社实行公推制或禅让制，首领承担的不过是管理、规划、指挥功能，与劳动者并无根本的利害冲突，所以其乐融融，和睦相处；当时生产力又极其低下，没有剩余产品，所以就没有剥削压迫的条件。虽然物质极端贫乏，生活极端单调，劳作极端辛苦，但并没有影响人们精神和心灵的快乐，人们应需而作，随性而歌。所以，后人称《击壤歌》为"远古的田园牧歌"。这种怡然自得、知足常乐的风格与心态，一直影响着后世的农事诗创作。

2.《诗经》：最早记载农事活动的诗集

从《击壤歌》的产生，我们明白这么一个道理，生活创造艺术、艺术来自生活，劳动者就是最早的文学艺术家。"远古的田园牧歌"如是，"最早的诗歌总集"更如是，《诗经》中的许多诗都是来自三代农耕社会劳动者的创造。

作为我国第一部诗歌总集，《诗经》共305篇，根据诗歌的内容可以分为祭祖颂歌、周祖史歌、农事诗、战争徭役诗、婚姻爱情诗等。其中大量的农事诗，哪怕不是直接写农事的诗，也都以农事为背景，以农事为抒发对象。因为，在那个时代，只有农业才是人们生活的根本，就如恩格斯说的，"农业是整个古代世界的决定性的生产部门"，《诗经》毫无疑问也必须遵循这些规律：它的描写、它的内容都不可能脱离所处时代，不可能脱离人们赖以生存的农业。所以，《诗经》不仅是中国最早的诗歌总集，也是最早记载农事活动的诗集。

《诗经》众多劝农诗中，最有代表性的是《诗经·周颂·噫嘻》，生动描述了周成王率众劝农的场面。

噫嘻成王，既昭假尔。率时农夫，播厥百谷。骏发尔私，终三十里。

亦服尔耕，十千维耦。

这是一首反映周代社会场面宏大的农耕动员劝农诗。用今天的话来讲，大概意思就是："成王轻声感叹作祈告后，大声告诉大家：我已招请过先公先王，我将率领这里的众多农夫，去播种那些百谷杂粮，田官们推动你们的耜，在一终三十里田野上（终为井田制土地单位，每终占地一千平方里，纵横各长约三十一点六里，取整数称三十里），大力配合你们的耕作，万人耦耕（耦为两人各持一耜并肩共耕）结成五千双。"全诗一章，一共八句。前四句是周王向臣民庄严宣告自己已招请祈告了上帝先公先王，得到了他们的准许，以举行此籍田亲耕之礼；后四句则直接训示田官勉励农夫全面耕作。诗虽短而气魄宏大，从第三句起全用对偶，后四句句法尤奇，即使在后世诗歌最发达的唐宋时代也颇为少见。

有专家曾经将这首诗视为"中国劝农诗之母"。

3.《劝农》：东晋陶渊明开创田园诗先河

《诗经》对后世诗歌创作影响深远，秦汉之后的诗人几乎继承了《诗经》的创作风格，尤其是《诗经》中的农事诗对后世的劝农诗、农耕诗、田园诗创作影响极深，深深铭刻在魏晋时期农事诗诗人的骨子里。在众多诗人中，最有代表性的是陶渊明，他的《劝农》诗以及由他创造的田园诗，对唐宋田园诗诗风影响极大，且历久不衰，持续至今。

陶渊明（365—427），一名潜，字元亮，别号五柳先生，东晋杰出诗人、辞赋家、散文家。曾任江州祭酒、建威参军、镇军参军、彭泽县令等职，最后一次出仕为彭泽县令，80多天便弃职而去，从此归隐田园。他是中国第一位田园诗人，被称为"古今隐逸诗人之

晋　陶渊明　　　　　　　　　唐　李绅

宗""田园诗派之鼻祖"。

《劝农》是陶渊明农事诗的代表，集中反映了陶渊明的"农本"思想。他从人类生存和发展的高度，朴素地认识到农耕稼穑乃是一切社会政治生活的基础前提，敢于大胆否定以农为耻、不劳而食的传统观念，对农民身份及其职业给予高度肯定和赞扬，高度赞颂历代圣贤的重农务本，并由此表达了对完美的农业社会制度的向往。陶渊明的《劝农》诗，成为中国历史上"劝农诗"的典范。

4.《悯农》：唐李绅的千古绝唱和遗憾

唐代诗歌创作进入空前繁荣的时代，伴随其中的农事诗写作也登上高峰。《全唐诗》多达900卷，收录诗人2800多人、诗歌49000多首，其中就有不少农事诗。唐诗里的农事诗主要反映了重农、喜农、悯农等内容。其中表达"喜雨"或写雨者极多，以"雨"作为诗名的诗人，最突出者无疑就是诗圣杜甫。他的《春夜喜雨》前四句"好雨知时节，当春乃发生。随风潜入夜，润物细无声"成为千古传诵

的佳句。

　　然而，"安史之乱"引发社会动荡，导致农业生产遭到严重破坏，使农民生活受到较大影响，悯农、哀农的诗就成为这一时期农事诗里的重要部分。其中最有代表性的是李绅的《悯农》。《悯农》共二首，其一为：

　　　　春种一粒粟，

　　　　秋收万颗子。

　　　　四海无闲田，

　　　　农夫犹饿死。

　　其二为：

　　　　锄禾日当午，

　　　　汗滴禾下土。

　　　　谁知盘中餐，

　　　　粒粒皆辛苦。

　　李绅的《悯农》传诵的范围和力度，不亚于李白的《静夜思》。因为"谁知盘中餐，粒粒皆辛苦"讲的是要珍惜农人劳动成果和自然予人的馈赠，在悯农、惜农、珍农上引起了社会广泛而持久的认同，至今还编入小学语文课本。可以说中国孩子没有不读《悯农》这首诗的。《悯农》是我国农事诗中最为通俗易懂、老少皆知的诗篇，自唐代以来历代传诵不绝，是当之无愧的千古绝唱。

　　在传诵这首千古绝唱时，可能有人并不知道《悯农》背后令人遗憾的故事。李绅（772—846）曾是一个才华横溢、满怀怜悯之情

的文人，后来却成了臭名昭著、作恶多端的贪官。其生于今天的浙江湖州市，年少时目睹农民耕种田间却得不到温饱，含泪写下两首《悯农》诗。但他考中进士入仕后，依附李党势力官至宰相，忘了初心，生活奢侈、私妓成群，徇情枉法，无辜杀害李党对手，引起众怒。唐宣宗即位后，整治朝廷党争，李党失势，因党争无辜被害之人得以平反。这时李绅已去世，但按唐律规定，酷吏即使离世也要剥夺爵位，子孙不得做官。去世的李绅被处"削绅三官，子孙不得仕"，真可谓千古遗憾。

第二章

《耕织图》破土而出的天然契机

第二章

《耕织图》破土而出的天然契机

《耕织图》为什么会诞生在南宋京城临安的郊县於潜？这其中，有历史偶然，更有历史必然。当我们翻开历史就会发现，原来这世上凡事都有缘起因果，从来就不可能有什么无本之木、无源之水！

五代时期，临安石镜人钱镠创建了吴越国，定都杭州，并缔造了富庶江南，为宋代经济、社会、文化、科技的繁荣奠定坚实基础；我国历史上三次北方人口大量南迁，给南方地区带来中原地区先进的生产技术和人才，推动了江南地区快速发展；宋室南迁定都杭州，将原在北方的政治、经济、文化中心改建在南方，为江南地区全方位发展奠定了良好基础；宋代朝廷大力倡导农桑生产，推行的劝农政策成为各地重农课桑的"指挥棒"，为绘制《耕织图》提出潜在而强烈的需求；唐宋时期，大批文人墨客的诗画之作热衷描摹现实生活，乡村诗画写真风靡大地，为《耕织图》创作者提供了学习范本；南宋京城临安西郊於潜县，当时农耕生产兴旺、丝绸产业发达，为《耕织图》问世提供了滋润土壤。这些都是《耕织图》诞生前必要而充分的准备。于是，在天时、地利、人和各方面条件具备的情况下，《耕织图》应运而生。

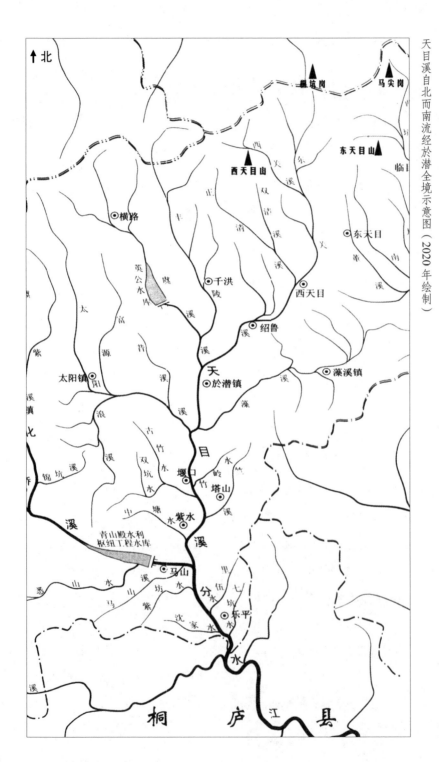

天目溪自北而南流经於潜全境示意图（2020年绘制）

於潜耕织发达提供的沃土

於潜历史悠久，早在新石器时代就有人类在这里繁衍生息，距今 2100 多年时就有县的建置和名称，其行政区划和名称几经变更，1958 年时与其他镇乡合并建立潜阳人民公社，属昌化县，1960 年又随昌化县并入临安县，今属杭州市临安区，为镇建置。於潜位于钱塘江流域中上游和太湖源头，处于我国水稻发源地地带，又为南宋京城临安府（杭州）的畿县，居于京城西郊，水运发达、交通便利，农业繁盛、蚕桑兴旺，男耕女织、民风淳朴，农村富庶、社会稳定，是当时稻作、养蚕、丝织技术最为发达的地区之一，自然也是南宋时期江南地区耕织生产典型代表。这块耕织生产发达、耕织文化兴盛的沃土，不仅是历代政府赋税的重要供给地，还是耕织先进技术的重要推广地，并孕育了举世瞩目的《耕织图》。

1. 天然的农桑环境

於潜的地理环境可以用"一山一水、横竖交错"来概括。"一山"即天目山，"一水"即天目溪。天目山脉在於潜北部，从西北走向东南，横亘於潜大部分地区，天目山主峰海拔 1506 米，其余大部分山地海拔为 600~1000 米，森林茂密、大树华盖、植物繁多、烟雾缭绕。天目溪源自西天目山桐坑岗，由北向南纵贯於潜全境，沿途吸纳汇聚东关溪、西关溪、虞溪、丰陵溪、藻溪、交溪、富源溪、浪溪、昔溪 9 条支流，在马山与昌化溪汇合后，出於潜东南汇入分水江，进桐庐境内后流入富春江再入钱塘江，全长 50 多公里，流域面积约 790 平方公里。天目溪不仅是於潜的母亲河，还是於潜对外的水上运输通道。

於潜地区峰峦起伏绵延、溪沟纵横交错，地势西北高、东南低。天目溪中上游的天目山延伸部分山地海拔多在 100~500 米，为低山

於潜乐平出土的西周印纹硬陶罐（临安博物馆）

丘陵宽谷地区（今西天目、太阳、横路、千洪、绍鲁、藻溪一带），地势低缓起伏，山的脉络不明显，在低丘海拔 100~300 米的山地积土较厚，并有部分肥沃的水稻土分布。天目溪中下游则为天目溪河谷盆地平原地区（今於潜镇、塔山、堰口、紫水、乐平、马山一带），大多海拔在 100 米以下，由河流运动冲击而成，层次较为明显，下层为沙砾层，上层为黏土层，还分布大量的水稻土，较为肥沃。

　於潜的气候温暖湿润，光照充足，雨量丰沛，四季分明，属中亚热带季风气候，最适合各种植物生长；於潜的土地，既有缓坡丘陵，又有平整水田，沟渠水网相连，泥土滋润肥沃，是"一有雨露就发芽、一有阳光就灿烂"的地方。在天目山延伸地区的低丘缓坡，最适宜种植桑树和各种果树，在天目溪中下游的冲积平原，最适宜种植水稻。於潜的地貌、山脉、河流、气候、土壤、光照、雨量等自然的基本要素，充分彰显了"江南水乡"的区位优势，为人类在这块大地上生存和发展，创造了天然优越的生态环境，为我们的先辈们发展粮食生产、种桑养蚕、丝绸织造，提供了最适宜的生产条件。

2. 悠久的建县历史

根据在天目山出土的新石器时期的石器工具、陶片，可知早在5000多年前，於潜这块土地上就有先民劳动生产和生活。相传夏代君王少康之后封越，其支庶居住在於潜，至今在於潜阿顶山还有越王坪古迹。

於潜在汉代就建县，距今已2100多年，是江南地区建县较早的地方。《吴越春秋》记述"秦徙大越鸟语人置之瞀"。瞀因与安吉、徽歙接壤，地属鄣郡。《汉书·地理志》说，汉武帝元封二年（前109），鄣郡更名为丹阳郡，属于扬州，管辖十七县，其中就有"於瞀"，正式建置从此开始。《后汉书·郡国志》开始写作"潜"（瞀与潜音同），以后史籍都称"潜"（至于"於"字系吴越人发语词，无实际意思）。於潜县名一直沿用，到南宋升杭州为临安府并定都临安，於潜县亦升为京都临安府的畿县。康熙十一年《於潜县志》记载，北宋崇宁年间（1102—1106）於潜县学从县南二里迁到县北面的攀龙坊。

於潜地处杭州城西部，又拥有道教和佛教圣地天目山，距离吴越国王钱镠故乡临安30里左右、距杭州城80里左右，历史上就有不少政府官员和文人雅士到於潜考察和游历，并留下不少诗篇。如梁武帝普通七年（526），梁昭明太子萧统就隐居於潜的天目山读书，并在於潜编纂《昭明文选》，据说至今在天目山还有太子读书遗迹。唐代茶圣陆羽（约733—约804）来天目山采茶、品茶、论茶，还做出於潜天目山茶品质与安徽黄山茶相同的论断。唐代文学家刘禹锡（772—842）来到於潜，并留下《秋日送客至潜水驿》一诗，描绘了於潜一片美丽的田园风光。诗云："候吏立沙际，田家连竹溪。枫林社日鼓，茅屋午时鸡。鹊噪晚禾地，蝶飞秋草畦。驿楼宫树近，疲马再三嘶。"唐代大诗人白居易（772—846）在於潜作《新妇石》《南

苏东坡捕蝗纪念碑

亭对酒送春》等诗,对於潜乡村之美称赞有加。北宋熙宁六年（1073）杭州通判苏轼到於潜巡察,在於潜写下《於潜女》等诗篇传世;熙宁七年（1074）苏轼在於潜指导乡村治理蝗虫时,写下一批描绘於潜的诗歌。后人为了纪念他,在他曾经捕蝗的潜川乡（今潜川镇）的路旁,立有"苏轼捕蝗纪念碑"。

3. 繁荣的丝绸生产

如前所述,於潜的地势地貌和气候环境,极为适合水稻种植和蚕桑养殖。大量低丘缓坡为种植桑树提供了适宜的条件,天目溪两

岸冲积平原的肥沃土质为种植水稻创造了有利条件。尤其是天目溪下游河谷平原的藻溪、对石、马山、潜阳、太阳、景村、堰口、潜川、乐平、七坑一带，自古以来，农、林、桑、蚕并举。这里的人民朴实敦厚、勤劳智慧，"朴鲁尚质，务本寡讼""男务耕桑，女务纺织，治生之勤逾天下"。自有史以来水稻种植和蚕桑养殖、丝绸织造就一直是於潜人民的主要生活来源，也是历代地方官府的主要赋税来源。

唐朝时期，於潜的丝织品就已经成为外贸和贡赋之品，唐开元年间（713—741），於潜上贡的有绯绫、纹绫、白编绫，元和年间（806—820）上贡的有白编绫。五代，石镜镇（今临安锦城镇）人钱镠为吴越国王后，采取"世方喋血以事干戈，我且闭关而修蚕织"的国策，劝民农桑，"善诱黎氓……八蚕桑柘"，采用各种方法劝导黎民百姓经营蚕桑丝织，一年之中蚕可八熟。不但农村"桑麻遍野"，城镇也是"春巷摘桑喧姹女"，於潜的农桑事业由此得到了较大发展。当时临安功臣山、净土寺等地种植了大面积桑树。

钱镠曾经在50岁（902）和59岁（911）时两次衣锦还乡，每次衣锦还乡之时，均盛宴父老，"山林皆覆以锦"，以示故乡蚕织繁荣，反映了当时蚕织盛况的街道名称"绣衣坊""衣锦坊"曾经长期沿用。至今，钱镠家乡临安所在地依然称锦城镇。康熙《於潜县志·财赋志》记载，宋大中祥符年间（1008—1016）於潜有人口19984户45292人，缴纳的"夏税"含丝381斤（古代一斤为16两），"秋粮"有：苗米11241石（一石稻谷相当于今天的100斤，即缴纳稻谷约112万斤；一石稻米相当于今160斤，即缴纳稻米约179万斤），本色绢8240匹，绸547匹，绵5679两。根据上缴的稻米与丝绸产品数量（按今计量单位换算），结合当时於潜全县人口数据，我们可以推算出当时於潜一年每人缴纳了稻米赋税40斤，人均缴纳本色绢6米（一匹为33.33米长，共27万米）。足见当时於潜的富庶、人民的勤劳、耕织

苏东坡像

的发达、赋税的丰盈。

　　如前述，宋熙宁六年（1073），杭州通判苏轼曾巡视属县於潜。其时所写的《山林》诗中有"桑枝碍行路，瓜蔓网疏篱"句，可见当时乡村种桑之普遍。巡察期间，苏轼还写了《於潜女》，诗云"青裙缟袂於潜女，两足如霜不穿屦"，将於潜乡村妇女劳作时的青春自然之美，描写得淋漓尽致、跃然眼前。在於潜农耕田园生活场面前，苏轼还感叹地写下了"可使食无肉，不可居无竹"的名句（《於潜僧绿筠轩》），成为千古传唱。苏轼还在江、浙、皖水稻盛产地推广"秧马"（种水稻时用于插秧和拔秧的农具，北宋时开始大量使用），这一当时比较先进的农耕新工具，於潜境内也有使用，并被后来的楼璹写进了《耕织图诗》。

　　宋室南渡后，统治者更加重视农桑生产，对京城临安近郊县的农桑生产格外重视，常直接派官员巡行各县，督促担负"劝农使"职责的地方官认真劝农重桑，督促黎民百姓积极从事农桑生产。这

在很大程度上促进了京城郊县农桑发展。当时，於潜既是京都临安府畿县，也是京都日常用品供给地，更是当时稻作养蚕最发达地区，於潜所产丝茧也以洁白细密、质优上乘闻名，并被列为佳品。

根据明代郎瑛《七修类稿》卷二七《苏小小考》记载，钱塘名妓苏小小的阿姐盼奴一次向商人诱取百匹丝绢，就指明要"於潜官绢"。可见，当时於潜的蚕桑丝织业繁荣发达、声名远播。名声在外的於潜蚕桑丝织产业持续发展，迫切需要当地政府进一步加强政策保障、技术指导；身负"劝农使"使命的县令要想仕途长足发展，就迫切需要不断改进和广泛推广耕织技术，以创造更好的政绩。于是，这块肥沃的土地，一旦遇到阳光和雨露，就会不断生长出新的生命——内容与形式完全崭新的《耕织图》也就应运而出了。

吴越国缔造了富庶的江南

吴越国的缔造者钱镠，字具美，出生于临安县石镜山下，因出生时长相丑陋，父亲欲将其丢弃于井，幸好祖母（临安方言称"婆婆"）从井边把襁褓里的钱镠抢回，民间便称钱镠为"婆留"。

钱镠身处唐末和五代十国时期，国土四分五裂，强藩群起争霸，天下战乱纷繁，社会瞬息动荡，民不聊生，然而时势却造就了英雄。钱镠从一个挑盐脚夫蜕变成"一剑霜寒十四州"的江南雄藩之主，并在东南地区建立势力范围——吴越国，后梁开平元年（907）定都杭州，历经五王存在 86 年（五代十国中吴越国立国时间最长）。

其间，钱氏家族的历代吴越国王都不忘初心，坚守钱镠家训，始终贯彻"保境安民、发展农桑、善事中国"的治国方略，为江南人民休养生息创造安定环境，使江南地区在战乱纷繁时代，寻得和平稳定、民生安宁的空间，抓住了时机，得以快速富庶与强大起来，杭州也作为大都市脱颖而出，改变了当时北盛南弱的格局。复旦大学教授葛剑雄认为，钱镠和吴越政府最关键的贡献就是，使江南变成"天堂"，从此成为中国经济文化最发达的地区。当我们回望历史，就不难发现，吴越国不仅缔造了富庶的江南，还为宋代经济社会繁荣、文化科技领先奠定坚实的物质与精神基础，为"上有天堂，下有苏杭"的世代传唱谱写了激昂的前奏曲。

1. 保境安民

钱镠和黄巢一样，都靠私贩官盐起家。

唐末为控制盐业税收，盐业由官方专卖，盐价一直飙升，盐的零售价要高于产地盐价十几倍甚至几十倍。卖盐所获丰厚利润使得私盐贩子队伍急剧扩张，朝廷严禁并处以重刑，仍无法禁止私贩盐

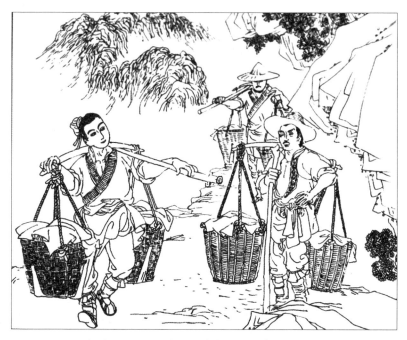

钱镠贩盐画　图片采自黄贤权主编《钱王故事》

行为。随着官军围剿追捕，私盐贩子纷纷组成武装反抗，钱镠也拥有一批跟随者。后来黄巢起义，钱镠投军参与镇压黄巢军，因能力出众累迁至镇海军节度使，逐渐割据苏南与两浙。

公元 907 年朱温灭唐建立后梁，钱镠被封为吴越王。钱镠属下认为朱温是篡国之贼，不能接受封赏，应该兴军北伐。但钱镠却觉得当时吴越周边强邻围绕，虎视眈眈，若不向朱温称臣就会导致腹背受敌，必然引发新一轮战争，战火一旦燃起，吴越百姓必遭荼毒。因此，钱镠坚持对朱温顺从，以称臣示弱换取和平安定。遵循这一基本思路，吴越国先后尊后梁、后唐、后晋、后周和北宋等中原王朝为正朔，并且接受其封册。

"保境安民"是钱镠审时度势决定的，也受其经历和他父亲钱宽影响。钱宽因钱镠整天在血海里冲杀深感恐慌，担心杀戮会留下仇恨，

给钱氏家族带来报复灾难，拒绝接见儿子，并多次告诫钱镠："吾家世田渔为事，未尝有贵达如此，尔今为十三州主，三面受敌，与人争利，恐祸及吾家，所以不忍见汝。"为此，钱镠明智选择了"对外示弱、对内宽仁"，提出"民为贵，社稷次之，免动干戈"的民本主张，恪守"保境安民"信条，在天下纷乱的大环境里为吴越国百姓创造了一方安宁的天地，人民生活安居乐业，经济社会繁荣发达。

为真正落实"保境安民"信念，钱镠居安思危，处事谨慎，采取了一系列"转攻为防、以防为主"的举措。如在自己房间备有粉盘和警枕，粉盘用于随时记录突然想到的事情，作为备忘录，警枕为圆木所做枕头，以防熟睡。有时他还把铜丸弹到城墙外面，试探值更守夜的士卒是否警觉。有天深夜他着便服去敲北门遭到拒绝，守卫士卒说就是大王来了也不能开。第二天，他当面重赏士卒，表扬士卒谨慎尽职、严守有功。

2. 扩建杭城

杭州城的建设始于隋文帝开皇十一年（591），在柳浦西依山而建，周围仅36里90步，15380户。隋炀帝大业六年（610）江南运河开通，推动了杭州经济发展和城市建设。唐太宗贞观年间（627—649），杭州有35071户；唐玄宗开元年间（713—741）增至86250户。从建城开始的150年间人口增加了五倍多，而且商业繁荣，杭州已成为江南大郡。随着人口迅速增长，杭州经济也迅速发展，从吴越时期开始，杭州经济在全国的重要性地位逐渐显现。

唐昭宗大顺元年（890），任杭州刺史兼防御使的钱镠着手扩建杭州城。此次拓城是在隋城基础上筑夹城（又称重城），周长50余里。景福二年（893），钱镠升任苏杭观察使。此时的钱镠年仅41岁，年富力强，率兵士和民夫20多万人修筑杭州罗城（又称外城），周长

钱王射潮（雕塑）

70里。后梁开平四年（910），再次大兴土木，修建宫殿，罗城又扩展 30里。通过三次扩建，杭州已经形成内有王城（又称子城或牙城），外有夹城和罗城，共三重城墙的结构，其规模宏伟壮丽，建筑坚固，防守严密。通过几次扩建和治理，过去泛滥成灾的地方造起了楼台水榭，引来四面八方的文人商客，一时"钱塘富庶，盛于东南"，杭州成为王宫宏大、建筑雄伟和富甲一方、繁华美丽的城市，这就为赵氏王朝南渡定都杭州打下了坚实的设施基础。

钱镠在扩建杭州城的同时，还兴修水利、建筑海塘、开通海运、拓展外贸、疏浚西湖、整治内涝、兴建寺庙、刻印佛经。特别是吴越国提倡佛教，大兴寺院，成为当时中国的佛教中心，号称"佛国"。根据《西湖游览志余》记载："杭州内外及湖山之间，唐以前为三百六十寺，及钱氏立国，宋朝南渡，增为四百八十，海内都会未有加于此者也。"今天杭州的灵隐寺石塔、梵天寺经幢、六和塔、雷峰塔、保俶塔、闸口白塔、临安功臣塔等，都是吴越国时期建造的。

这些古代建筑与西湖一起，成为"人间天堂"杭州的历史人文经典景区。富庶美丽的杭州吸引着天南海北的各界人士前来从业与定居，给杭州带来了惊喜的人口红利。因为唐末战乱江浙地区人口耗损巨大，吴越国定都杭州后人口才开始增长，特别是杭州城人口增长明显，王明清《玉照新志》卷五曰"杭州在唐，繁雄不及姑苏、会稽二郡，因钱氏建国始盛"，在籍户接近唐朝天宝时的在籍户数。钱镠不会知道，他的努力扎实有效，为后来北宋江浙地区人口高增长提供了较大人口基数，也为南宋政治经济中心南移提前做好了准备。

3. 发展农桑

自古以来，中国的经济中心一直在北方，江南地区经济发展落后于黄河流域。到了吴越国时期，钱镠始终坚持"世方喋血以事干戈，我且闭关而修蚕织"原则，把发展经济放在第一位，"保境安民"与"开拓富民"双管齐下，一边对外示弱称臣以求吴越免除战乱，一边对内励精图治以求吴越民富国强。经过80多年努力，吴越国管辖的江南地区经济突飞猛进，出现"钱塘富庶，盛于东南""吴越地方千里，带甲十万，铸山煮海，象犀珠玉之富，甲于天下"的赞誉。

钱镠在位40年，最大功绩在于大力兴修水利、发展农业、奖励蚕桑。为了防治海潮之患，钱镠在六和塔到艮山门之间修筑了工程浩大的钱塘江石堤，人称"钱氏捍海塘"，为表征服潮水之决心，钱镠率领将士以箭射潮。在钱镠带领下精兵强将建筑捍海塘，从此根治了钱塘江水患。这一伟大水利工程，至今还在守护着杭州和杭嘉湖、萧绍、姚北三大平原的农业生产。这一时期，浙江的丝织业非常发达。晚唐光化三年（900），怀才不遇的及第进士褚载浪迹到了广陵（今扬州）。广陵、杭州、广州是中国古代三大通商口岸，广陵的丝织技术堪称全国一流，褚载被当地精美豪华的丝织品和巧妙的丝织技术

钱镠夫人吴王妃带头养蚕 图片采自黄贤权主编《钱王故事》

深深吸引，随即忘却了求官之不顺，一门心思钻研机杼之法。过了几年，褚载回到了祖居之地杭州，把广陵先进的丝织技术教给杭州人，从此杭州丝织业有了显著发展。到了吴越时期，北方大量人口流入吴越境内，加上钱镠极力推行奖励蚕桑的政策，吴越丝织业得到了迅猛的发展。钱镠一边积极鼓励民间百姓从事丝织业，另一边十分重视官营丝织业的建设，当时官府集中了全国的大批能工巧匠进行丝织生产。西府（杭州）就有锦工300余人，规模较大，产品丰富，这应该是杭州历史上有官营织造的开端。钱镠进献后唐的贡品中就有大量的越绫、吴绫等丝织品。到钱俶时，丝织业更加发达，一次进贡就有"锦绮28万余匹，色绢79.7万余匹"，可见数量之大，生产之盛。[①]据传，钱镠的夫人吴王妃带头养蚕，湖州和嘉兴一些地方，

① 倪士毅、方如金：《论钱镠》，《杭州大学学报》1981年第3期。

曾经有将吴夫人视为地方蚕神"马头娘"崇拜的习俗。

吴越国发达的农业经济、先进的生产技术、宏大的丝织产业，为北宋至南宋时期北方经济中心南移到江南杭州夯实了物质基石。

4. 纳土归宋

五代十国时期是极其动荡的时代，天下大乱，战争不断，藩王割据，占地为王，一片江山，四分五裂。当时，中原王朝虽然自居正统，但割据政府统治者，或名义上称臣，实际上独立；或不断扩张实力，以便夺取王位；或公开抗衡，自立为帝。

钱镠对乱世给社会和百姓造成的灾难深恶痛绝，从吴越王到吴越国王，不管是在立国前还是立国后，都始终坚持"尊王一统"的封建正统观念，始终把中原王朝看成唯一至上的圣朝，是国家的正统领导机构，自己的吴越王割据地以及后来的吴越国领地，都不过是中原王朝不可分割的一部分。他在五代十国风云变幻中，始终守护着江南这块沃土的平安。

钱镠制定的"以小事大，善事中国"方针策略，对以后几代吴越国王影响深重，特别是钱俶，他在担任吴越国王期间，就不折不扣完成了先祖钱镠遗愿——不事干戈、纳土归宋。宋太祖赵匡胤在开宝八年（975）消灭了割据政权南唐，五代十国之中仅剩吴越国。吴越国当时经济发达、兵马富足，为江南一方强盛之地。但是面对北宋强大的兵力和赵匡胤统一中国的决心，四处无援的吴越国在历史重大关头该如何选择？吴越国领导者钱俶深思熟虑、高瞻远瞩、力排众议，悄然探望病重高僧延寿，就宋灭南唐危及吴越走向一事专门征询延寿意见。延寿尽力劝谕钱俶"纳土归宋，舍别归总"。钱俶审时度势，以天下苍生安危为念、遵循祖宗武肃王钱镠遗训，为保一方生民践行"重民轻土"理念，采纳了延寿临终遗

钱镠在风云变幻中守护着江南的平安（塑像）

言。北宋太平兴国三年（978）五月，钱俶毅然入宋京城开封正式
"纳土归宋"：主动取消自己王位，将所部十三州一军、八十六县、
五十五万六百八十户、十一万五千三十六卒，悉数献给宋朝。由此，"吴
越国"这个称号从历史上消失了，但吴越这块江南富庶之地保住了
没有战火的安定环境，江南地区的生产力免遭破坏，人民也免遭苦难，
从而稳定和巩固了中国和平统一的政治局面，尤其为北宋、南宋的
经济强盛奠定了坚实的基础。其实，在北宋结束五代十国分裂割据
的过程中，其他政权都是通过战争途径达到统一的，只有吴越国钱
氏是和平解决的，不烦干戈，泽被后世。后人是这样评价的，"完国
归朝，不杀一人，则其功德大矣"。北宋著名诗人苏轼深情地说："其
民（指吴越百姓）至于老死，不识兵革，四时嬉游，歌鼓之声相闻，
至于今不废，其有德于斯民甚厚。"

　　为了表彰钱氏家族对统一中国做出的巨大历史性贡献，宋朝在
编《百家姓》时，特意将钱姓放在第二位，仅仅排在皇帝之姓"赵"
姓之后，可见其享受待遇规格之高。于是，千年以来就有了《百家姓》

临安钱王祠每年举办钱王祭祀典礼

"赵钱孙李"的第一方阵，家喻户晓。于是，千年以来就有了人民对钱王家族伟大历史贡献的纪念。

人口南迁催生了繁荣的江南

农业经济的发展很大程度上依赖于人口集聚，人口大量集聚经济才会有繁荣的机会。人口分布与自然因素（如气候、土壤、水资源）、历史因素、社会政治因素、宗教文化因素等有着密切关系，这一系列因素变化，人口分布也会相应变化。

位居中国版图北方的黄河流域是古代中国开发较早地区。这一流域所处的中原大地，人口高度集中，土地辽阔肥沃，粮食生产充沛，文化相对发达，是我国最早的经济中心、政治中心、文化中心。但是，北方不断发生自然灾害、战争灾难、政权动乱等，给人口生存发展带来负面影响，迫使大量人口离开故土，寻找新的居住地。同时，位居中国版图南方的淮河流域、长江流域、钱塘江流域相对北方而言，土地肥沃、雨水充沛，季节分明、阳光充足，旱涝较少、灾难不多，山多林茂、人口稀少，政权稳定、社会安宁，更适合人的生存与发展，正是北方人口迁入的首选之处。

于是，就有了中国历史上西晋"永嘉之乱"、唐代"安史之乱"、北宋"靖康之乱"引发的三次北方人口大南迁，客观上促进了南北经济文化融合、中华民族大家庭融合，特别是北宋"靖康之乱"导致北方人口大量南迁，给南方尤其是江南地区带来了巨大好处：直接促进了南方地区人口数量快速增长，中国人口重心彻底实现了南移；经济生产蓬勃发展，中国经济中心真正"落户"南方；政治格局彻底改变，南宋政治中心移至杭州；人才集聚初步形成，全国文化中心非江南莫属。南方崛起，表现在以下几方面。

1. 中国人口中心南移

从先秦至南北朝时期，北方人口比重基本上一直高于南方人口比重，但每次人口大规模南迁之后，南方人口比重均快速上升，明

显超过了北方。在西晋"永嘉之乱"300多年后的唐朝初年，南方人口占54.6%，北方占45.4%，南方人口首次超过北方。唐中期"安史之乱"200年后的北宋初年，南方人口占60.4%，北方占39.6%，从此南方人口无论是人口数量还是人口密度都超过北方。据哈佛中国史《儒家统治的时代：宋的转型》记载，由于北方人口的大量南迁，到宋徽宗崇宁元年（1102），中国1.01亿人口中的75%已经生活在淮河、汉水以南了。北宋"靖康之乱"36年后的南宋高宗绍兴三十二年（1162），南方人口就占全国的64%，可见南方地区有全国三分之二的人口。[①] 这是南方与北方总的人口比重的变化情况。

而在"靖康之乱"宋室南渡后，南方人口的增长更为突出。史料记载，南宋"建炎之后，江浙、湖湘、闽广，西北流寓之人遍满"。根据统计，南方的两浙路、江南西路、荆湖南路、福建路、广南西路、成都府路、潼川府路、利州路、夔州路等9个地区的人口户数，在南渡前后就有十分明显的变化：南渡前的北宋崇宁元年（1102）约为768万户，南渡后的南宋绍兴三十二年（1162）约为964万户，60年时间突然增加了196万户。[②] 按当年南宋全国人口1240万户、6450万人计算，户均为5.2人。若按照户均5.2人计算，南渡后南方一下子新增加了1000多万人，竟然占南宋全国人口的六分之一，也就是说，每六个南宋人中就有一个是从北方迁徙而来的！其中两浙路增加户数约26万户、139万人，增长百分比为13.6%。更不可思议的是广南西路（今广西）增加户数约25万户、130万人，增长百分比为106.6%，是南渡前的一倍多。试想一下，如果你走在当时广西的大路上，你遇到的每两个人中很可能就有一个是北方来的。福

① 梁方仲：《中国历代户口、田地、田赋统计》，上海人民出版社1980年版。

② 田强：《南宋初期的人口南迁及影响》，《南都学坛》1998年第2期。

建路增加约 32 万户、166 万人，增长百分比为 31%。在这么短暂的时间内，就因为北方战乱、民生涂炭、人民无法生存而给南方带来巨大的影响：北方人口潮水般地跨过长江，直接导致了南方人口数量的快速增长，使中国人口重心彻底实现南移。

2. 中国经济重心南移

中国第一个经济重心形成于黄河中下游地区，也就是中原地区。我国历史上经济重心大致经历了由西向东、由北向南的迁移历程，最终在东南地区聚合成一个新的经济重心，并取代了中原地区重心的地位。推动我国经济重心由北向南转移的幕后推手，就是历史上三次北方人口大量南迁，尤其是北宋末年的北人南渡，使北方经济受到更惨烈打击，如潮水般从中原大地向南方奔涌的北方人，不仅为南方经济发展提供了大批劳动力和消费人口，还带来了北方先进生产力和先进技术，使得南方优越的自然资源得到充分开发利用，促进了社会经济变化和发展。北方移民为南方农业技术的改进、手工业和商业繁荣奉献了力量和智慧，为中国经济中心在南方确立做出了不可磨灭的杰出贡献。此后，南盛北衰格局再也没有改变过。

在西晋以前，南方的生产力比北方要低得多。秦代开始有计划地向南方长江、闽江、珠江流域扩张，设置郡县，开发资源，兴修水利，有力促进了南方生产力的提高。两汉时，位于荆湖地区的江陵（今湖北一带），成为一方的经济都会。三国时，"牛羊掩原隰，田池布千里"（《抱朴子》）、"浮船长江，贾作上下"（《三国志·吴书》），就描述了孙吴统治下的江南地区，新开垦的田地一望无际、牛羊遍布田间、江中商船穿梭往来的繁荣景象。诸葛亮治理下的蜀国，依靠天府之国的优越条件和灌溉之利，生产得到较快发展，成都平原沟渠纵横、稻浪翻滚。但总体上来讲，黄河流域的经济总量与实力相

较于南方仍然占有绝对的优势。西晋司马氏正是凭借这点优势，完成了统一全国的大业。西晋末年的永嘉之乱和晋室南迁，初步改变了这一传统优势。在"安史之乱""靖康之乱"以及两次人口南迁之后，北方的经济受到更惨烈的打击，日益萧条，往日的优势不复存在，南方已经稳坐全国经济中心的宝座，北方政府的粮食供应，大部分要取给于江南地区，这时京杭大运河就发挥了功不可没的作用。①

　　人是社会发展的核心动力。人口急剧增长是经济急剧发展的关键因素，也是《耕织图》问世的关键因素。为什么这样讲？因为，"永嘉之乱""安史之乱""靖康之乱"等一系列发生在北方的战乱迫使大量北方民众南迁，导致了经济重心的东移和南迁，南方地区早已经不是汉代"地广人稀""丈夫早夭"的局面，仅在南宋"绍兴和议"签订以前的十余年中，就有 500 多万北方人口迁入并定居南方。② 而唐代北方移民携带的复栽技术使江南地区土地利用率从 50% 上升到100%，宋代北方移民发展了稻麦轮作制，将江南农作物种植制度从原来的一年一熟变为一年两熟，进而将土地利用率提高了一倍。③ 宋代的最高垦田数大约是 7.2 亿亩，这一数额不仅前代未曾达到，即使后来元明两代也未能超过。④ 在人口急剧持续增加、土地利用率无法继续提高、耕地数目无法进一步扩大、粮食需求急剧增长的时代背景下，普及较为先进的生产技术以提高单产成为当时人们的必然选择，较为直观、系统地推广先进生产技术的系列《耕织图》就呼之

① 张冠梓：《试论古代人口南迁浪潮与中国文明的整合》，《内蒙古社会科学》1994 年第 4 期。

② 邹逸麟：《中国历史人文地理》，科学出版社 2001 年版。

③ 韩茂莉：《中国历史地理十五讲》，北京大学出版社 2015 年版。

④ 漆侠：《宋代经济史》，上海人民出版社 1987 年版。

欲出。①

3. 南宋朝廷定都临安

北方南迁人员介入南方当地的政治社会生活，在一定程度上调整了南方的政治格局，尤其是宋室南渡定都临安（今杭州），中央集权管理最高机构设在临安，大量的北方官宦大族、皇亲国戚、名人雅士，跟随赵氏皇族云集南宋新首都，使临安迅速成为全国政治中心。在改变了全国政治格局的同时，这些北方移民中的优秀分子，参与京城临安和南方各级政府管理以及其他教育文化活动，将北方先进的管理理念、方法、制度转化为当时的政策。同时，南宋定都临安，人口高度集中，促进了中国城市发展的重大转折。根据美国学者赵冈在《中国历史地理论丛》1994 年第 2 期上所刊文章《南宋临安人口》，南宋大临安的高峰人口是 250 万，其中城内有 100 万居民，郊区有 150 万居民。在当时，临安城人口之多为全世界各大城市之首。南宋京城临安南北人口的高密度集聚、文化的高强度融合，带来了政治格局的重大变化。

北方移民组成了最高统治机构。赵氏家族统治者从饱受战火摧残的首都汴梁（今开封）匆忙出逃，并在逃亡过程中建立了南宋，但仍然过着提心吊胆的日子。直到南宋高宗皇帝赵构选择了在杭州定都，建立偏安一隅的南方政权，这才使数年的逃亡生涯画上句号。南宋政权的最高统治者来自北方，最高统治集团也是来自北方。统治集团中的重要成员皇帝、后妃、大臣等落户杭州，统治集团的许多机构也来自北方，相当于把设在北方（河南开封）的整个皇家办事机构都迁移到了杭州，虽然更换了"办公场地"，但其实质性的内

① 张铭、李娟娟：《历代〈耕织图〉中农业生产技术时空错位研究》，《农业考古》
2015 年第 4 期。

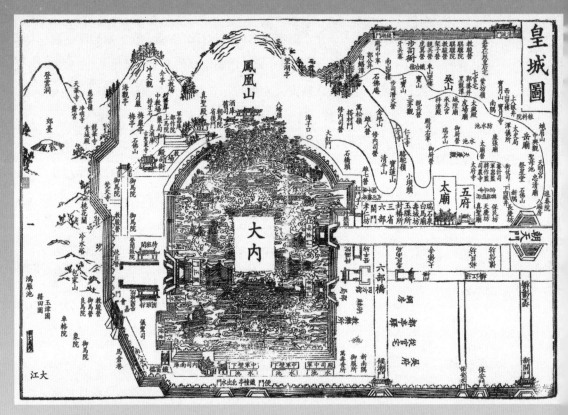

《咸淳临安志·皇城图》

容没有改变，这就不可避免地对南宋的政治产生不可忽视的影响。

北方移民构成了南宋军队的主力。北宋王朝为了抵御辽、西夏、金的侵扰，将全国绝大多数的"禁军"队伍驻扎在北方，南方很少有军队。靖康元年，北宋京城汴梁被金军包围，全国"禁军"奉命前往汴梁保卫京都，南方几乎没有禁军。北方人尚习武术，善于骑射，因此禁军的主力基本上都是由北方人组成。在宋室南渡后，南宋部队的主要将领几乎全是北方人，如刘光世、韩世忠、岳飞、张俊等，而朝廷赖以支持抗金的部队主力也来自北方移民。南宋中后期仍不断有北方移民进入南方，南宋朝廷便将这些北方移民或补充南宋御前部队，或另外组建新的部队。

特别重用南方士大夫以求政治力量平衡。北宋是以中原王朝为基础，平定南方各割据政权后建立起来的全国性统一政权。在北宋初年，对南方的士大夫往往采取排斥态度，很少重用。到了仁宗时期，随着南北隔阂的逐步消失，排斥南方士大夫的现象才告结束，开始重用南方士大夫。到了北宋后期，由于南方士大夫在进士科考中越来越占优势，南方人在朝廷中的地位反而超过了北方人。"靖康之乱"后，北方士大夫大量南迁，宋高宗对他们也极力加以重用，但不久，宋高宗为尊重南方的社会基础和政治态度、抑制北方武人势力崛起，开始大量重用南方的士大夫。根据史料统计，在高宗朝有籍贯可考的 80 名宰相和重臣中，北方移民有 34 人，占 42.5%，南方人占 57.5%。自高宗后，朝廷更加重用南方人，而北方移民及其后裔受重用的比例明显下降：孝宗朝北方人为 25.5%，光宗朝为 15.5%，理宗朝为 5%，度宗朝则无一人。在路一级的官员中，南方人也占据优势，根据吴廷燮《南宋制抚年表》记载，安抚使 702 人中，除去籍贯不明的 176 人，移民及其后裔 158 人，占 30%，而南方人 368 人，占 70%。这些政治格局的改变，不仅充分证明南方政治中心的彻底确立，

也充分证明南方在中国历史舞台上的地位与影响力日渐重要与凸显。

4. 人才集聚地初步形成

随宋室南渡的北方人口是为了躲避战乱和异族掠杀被迫离开中原的，不仅有平民，还有众多的富商大贾、文人墨客、官宦大族、皇亲国戚，以及能工巧匠、手工艺者等。这些不同民族、不同阶层、不同职业的群体，很多都是某个方面的行家里手，有些还是身怀绝技的书画高手和艺术工匠。一时间，在南宋京都杭州自然形成了全国的文化高地和人才高地。这批文化上的精英为南方文化事业做出杰出贡献，使南方人口文化素质得到了提高。北方文化精英南迁临安，并投入南宋国家管理、文化建设，团结融合南方文化力量，促进了南宋时期中国文化中心在江南的确立。据南宋史专家研究，仅在南宋京城临安从事文化、教育、戏剧、艺术等专业的居民人数就接近临安城内总人口的十分之一，超过全国其他州郡数倍到十倍。这反映了临安确实已经成为南宋一朝的文化中心，无疑也是全国的文化中心。随着南逃人流大潮蜂拥而至的各路人才云集江南，给南方带来了崭新的人文气息，促进了南北各民族之间的文化交流与碰撞，北方的语言发音、民情风俗、文学艺术、生活习惯等，在人们日常生活中悄无声息地影响和改变着南方，也在不知不觉中改变着西湖——将西湖风光点缀得更加繁荣繁华和具有情趣。

文学艺术方面。宋代由北方南迁的移民中有一些著名的诗人，如陈与义、吕本中等；南宋词人中有李清照、辛弃疾等。移民中的文人学士几乎都饱尝了战乱之苦，经历了人间的悲欢离合，这些不同寻常的经历，极大地丰富了他们的创作源泉，对宋代文坛的文风产生深远的影响。

在北宋的开封城设有固定的娱乐场所，人们称之为"瓦舍"，是

元 佚名 《西湖清趣图》局部

民间艺术演出场所、城市商业性游艺区，也叫瓦子、瓦市、勾栏瓦舍，是中国戏剧史上一个重要的文化现象，具有独特的地位。南宋定都杭州后，在杭州城里也出现了"瓦舍"，共有17处。汴京、杭州两地"瓦舍"中演出的节目也多相同，如杂剧、诸宫调、参军戏、说书等，其中的表演艺人也多为北方移民。这种北方南迁过来的"瓦舍"，后来成为宋元时期兴盛一时的民间艺术演出方式，它不光与中国真正完整意义上的戏剧——杂剧与南戏的演出相联系，而且也是当时全国各地城市文化活动的主要场所。非常遗憾的是，曾经风靡了400多年的"勾栏瓦舍"演出样式，却在明朝永乐年间消逝了。

地方语言方面。随着北民南迁，杭州城里住进了不少开封人——这些原北宋京都汴梁的居民跟随宋室南迁举家来到新的京都杭州。他们聚集而居，基本还保持着原有的生活方式，没有大的变化，仍

然用汴京话交流。由于汴京人多在朝廷任职，说的是"官话"，具有一定的权威性；加上人口众多，在杭州各色行业均有分布，与杭州本土居民直接交流，久而久之、不经意中，汴京话对杭州地方方言产生了深刻的影响，许多词语的发音被儿化，如"筷子"叫"筷儿"，"小孩子"叫"小伢儿"。而同一语言区域的毗邻县萧山、余杭、富阳等地均无"儿化"现象，杭州方言与上海、苏州等地的语言区别更大。杭州之所以成为吴语区的一个"孤岛"，主要的原因就是南宋杭州居住了大量汴京人，是他们把北宋京城开封的地方话带到了杭州，并在杭州生根开花结果，至今杭州话仍然保留了不少的儿化音。

　　生活习俗方面。大量北方移民的南迁，也带来了北方的生活习惯、风俗民情等，并且深刻地影响着南方人的生活习俗。历来北方人喜欢吃面食，南方人喜欢吃米饭，但是随着时间的推移，北方移民与南方土著百姓在饮食习惯上相互影响，最后"则水土既惯，饮食混淆，无南北之分"（吴自牧《梦粱录》），杭州人也开始喜欢上了吃面食。至今杭州的面馆仍特别多，杭州的标志性"三鲜面"还被叫作"片儿川"，十足的北方风味、汴京风味！在北方众多的民俗风情中，节日风俗对南方的影响最大，如立春、端午、中秋、重阳、冬至、除夕等北方的节日都随着北民南迁而传入南方各地，至今，南方的节日习俗基本与北方一致。

宋代劝农举措的"引导"效应

宋代是中国历史文明承上启下的时代，是最重视农业和蚕桑生产的时代，是劝农政策制度最完善的时代，是农本思想发展顶峰的时代，是传统农业经济最辉煌的时代。特别是南宋偏安一隅后，为稳定政治政权和社会民心，满足大量北方移民粮食需求，支持北方战争的物资供给，保障海上丝绸之路货物充足，提供宫廷所需丝织物品，宋高宗格外重农厚桑，大力提倡农耕蚕织生产，着重发展农业和商业经济，激励丝绸产业快速发展，进一步完善了劝农诏、劝农使、劝农文相关的政策制度，把农桑生产纳入各地官员考核政绩，等等。

最高统治集团的政策决策，就像一个引领系统，指挥和引导全国各级地方政府、各级地方官员推进农桑生产，撰写劝农文，创作劝农诗。在这样的背景下，南宋於潜县令楼璹也于县令的岗位上完成了"劝农使"任务——绘制宣传推广农桑生产的《耕织图》。

1. "劝农诏"

"劝农诏"，最早始于汉代。这一制度的完备和规范，在宋代。

俗话说，"一年之计在于春"。春季是春耕、春播、春种的关键时期，是事关全年粮食收成的重要时节。我国作为历史悠久的农业大国，历代王朝特别重视每年开春季节的劝农活动，在每年早春举行皇帝亲耕仪式的同时，朝廷还要以皇帝的口吻向全国发布大办农业的诏书，称为"劝农诏"。现存史料中最早的"劝农诏"见于《汉书》卷四的记载，西汉文帝二年（前178）正月十五，汉文帝颁布诏书专门劝农："夫农，天下之本也，其开籍田，朕亲率耕，以给宗庙粢盛。"从此，孟春颁诏劝农成为汉朝的传统。其后，不管朝代如何更替，各个朝代的帝王都始终传承汉文帝的创制，纷纷效仿汉代

的做法，将劝农诏赶在春耕前发出。数千年来，春季发布"劝农诏"已经成为历代帝王每年的"规定动作"。

　　宋代劝农诏一般有三个部分，首先强调朝廷和帝王对农事的重视，其次对当前农事生产存在的问题进行描述，说明进行劝农的必要性，最后提出一些政策措施来勉励地方长官劝诫农事。除了依靠地方长官劝农，宋代中央统治集团还曾设立"农师"来进一步促进地方农事发展。宋太祖建隆三年（962），朝廷多次颁发重视发展与保护农耕蚕桑生产的诏书，要求地方各级政府"永念农桑之业，是为衣食之源……宜行劝诱，广务耕耘"，地方官吏以劝农种桑多少为赏罚标准，"民伐桑枣为薪者罪之，剥桑三工以上，为首者死，从者流三千里"。宋太宗太平兴国七年（982），曾颁布一道《置农师诏》。朝廷颁布这道诏令的目的是在乡间推举经验丰富的农师来指导当地农事生产，为此在政策上给予种种优惠。这份劝农诏赏罚皆备，强调地方劝农的重要性，充分调动了基层劝农工作的积极性。宋徽宗政和二年（1112）诏令县令以"十二事"劝农，这"十二事"为敦本业、兴地利、戒游手、谨时候、戒苟简、广栽植、恤苗户、无妄讼等，大体反映了宋代劝农的主要内容和主要任务，可见劝农的任务不仅局限于农业生产，还涉及社会的稳定（无妄讼）、政府的形象（恤苗户）、民众的素质（戒游手）、尊重科学规律（谨时候）等，并要求地方官员要守土负责，作风务实，躬行阡陌，勤勉督查。

2."劝农使"

　　"劝农使"为中国古代的农业官员。汉承秦制，置大农丞，为劝农官的开始。后来的唐宋均设劝农使。中国历代王朝虽然都重视劝农政策和劝农举措，但真正将"劝农"制度化、规范化的是北宋王朝。进入北宋以后，中央政府特别重视农业生产与丝绸生产，制定了一

系列鼓励与保护农业耕作与蚕桑丝绸生产的诏令与政策，在劝农官的设置上，除中央、地方常设的司农机构外，还在各路设立劝农使、劝农副使的专门职位，明确"劝农使"职责就是劝勉、引导、督促、落实当地的农业生产。

宋真宗时期，开始将"劝农使"作为固定正式职位计入官衔体系。宋真宗景德三年（1006），权三司使丁谓提议设立劝农使，并由各州长官、转运使等兼劝农使，自此劝农使成为正式官职，纳入宋代王朝的官宦管理体系。宋朝以来，州、郡、县各级长官以"岁时劝课农桑"为基本考课内容，自地方官员以"劝农使"入衔后，还明确了"劝农使"两项必须完成的职责：一是每春二月农作初兴之时，守令出郊劝农；二是二月出县衙劝农之时，还须作劝农文一首，以宣告君王"德意"。根据《宋史·食货志》记载，天禧四年（1020），宋真宗再次为"劝农使"一事专门下达诏令："诏诸路提点刑狱朝臣为劝农使，使臣为副使，所至，取民籍，视其差等，不如式者惩革之；劝恤农民，以时耕垦，招集逃散，检括陷税，凡农田事悉领焉，置局案，铸印给之，凡奏举亲民之官，悉令条析劝农之绩，以为殿最黜陟。"从此，宋廷明确了"劝农使"一职的归属：地方官员兼劝农使，其职责包括劝诫农事生产、召集逃散人员、检户检税等。为了促进各级官吏真正重视农业生产，宋王朝建立了"守令劝农黜陟法""守令垦田殿最格"等奖惩制度，将劝农列为考核地方官员政绩的重要内容，是官员晋升的重要条件。皇帝的诏令和中央政府的考核制度，就像一根舞动的"指挥棒"，指挥着全国各地各级地方官员，充分明确岗位职责和努力方向，守土有责、恪尽职守，把主要精力放在劝农活动、放在农业蚕桑生产政绩上。这也是作为南宋於潜县令的楼璹必须完成的基本职责。

3."劝农文"

"劝农文"始于北宋，盛于南宋，以后趋于式微。朱熹知南康军时撰过"劝农文"，提出一系列生产的技术措施。为了挖掘农桑生产最大潜力，获取农桑产业最大红利，宋代王朝统治者在充分总结劝农政策制度的经验基础上，又创新出台"劝农文"这一机制，可以说，正式的"劝农文"格式文体是从宋代才出现的。对"劝农文"一词，《中国历史大辞典》有明确释义："宋代地方官向农民宣传发展农业生产之文告。"宋代明文规定：作为各地各级地方官员的"劝农使"，除了其他劝农事务外，每年劝农时还须作劝农文，这是一项硬性规定，也是地方官的"必修课"。

"劝农文"为地方官吏撰写，主要目的是面向基层乡村百姓劝农，内容侧重于农事生产，一般在仲春时节颁布，发布劝农文成为地方官员劝诫农事的常见方式。"劝农文"的撰写分三个部分：首先是表达地方长官对劝农的重视，一些劝农文里还有针对当地农业情况的分析；其次是劝农的内容，包括传播农业生产技术、改善当地的社会风气等；最后表达官方对农事活动的期望，强化劝农的效果。在劝农文中，地方长官常常借助中央政令的权威来加强劝农效果。这有点像今天，我们各地政府尤其是县级政府，每年年初对中央一号文件内容的引用和转发，以号召大家重视农业生产。"劝农文"不仅劝农，还有教化社会风气的功能，它的传播方式主要有三种：一是宣读。每年仲春时节地方长官会在郊外集结父老，以宣讲的方式为乡民父老宣读劝农文，对一年的农事生产进行指导。为了加强宣读效果，地方长官还会在劝农文中加入不少表达官民亲近的词句，而亲近的官民关系能够更好达到劝农和教化的目的。二是张贴。劝农文作为一种官方文本，每年春天由地方长官宣读之后，还会张榜公布。当地有一定学识和地位的乡贤父老之后会将劝农文的内容和地方官的

意愿再次传达给每个乡民，帮助地方长官完成劝农文中教化的部分。乡贤父老成为地方官吏和乡民子弟之间传情达意的中间人，将官和民更加紧密地结合起来，成为地方长官教化乡民、达成理想社会的重要力量。三是刻石上碑。劝农文篇幅短小，文句简练，通俗易懂，在宣读、张贴基础上刻成碑文可以长期强化宣传效果。

4. 劝农诗画

唐宋时期是中国历史上政治、经济、文化、科技发达繁荣的时期，也是中国生产力发展、社会发展、科学技术领先世界的时期。在整个社会高度重视农业生产、关注农村变化的时代浪潮下，文学艺术也在这个浪潮中刻下了时代的印迹：在诗人与画家中形成了诗画结合、表现农村现实生活的风范，诗画描摹现实之风悄然兴起，表现农村生活、农业生产的优秀诗画作品层出不穷。画家韩滉、戴嵩、杨威、左建、毛文昌等均善此道，这一时期涌现出韩滉的《五牛图》、苏汉臣的《货郎图》、毛文昌的《村童入学图》、李嵩的《服田图》等。宋高宗朝内府收藏的36幅韩滉的绘画作品中，就有《田家风俗图》《尧民击壤图》《集社斗牛图》等13幅，都是以诗配图的"田家风俗画"。从当时看，诗画一致描摹现实，特别是描摹乡村生活和农业生产似乎成为一种时尚，明显地影响了南宋时期的诗画风格。生活在这一时期的楼璹，自幼生长在诗画世家，接受诗画熏陶与训练，自己还收藏了不少唐代与北宋时期的名画，在耳濡目染、潜移默化中，自然无法摆脱唐宋名家的诗画创作风格影响。

这一时期，一度兴起了文人雅士书写乡村生活的热潮，不少文学名家大师热衷于乡村生活的描写，创作了一批记录宋代农村农业生产发展、农民生活状况的诗词，人们称之为"农耕诗词"。如宋代第一个创作了大量农耕诗的文人雅士，是被称为"神童"的北宋诗

人、散文家、诗文革新运动的先驱王禹偁，他写的五首《畲田调》真实记录了当地山民垦山开荒的劳动场景，表现出劳动时热烈紧张的氛围和干劲。北宋著名隐逸诗人林逋写的《莳田》"淤泥肥黑稻秧青，阔盖深流旋旋生。拟倩湖君书版籍，水仙今佃老农耕"，就描写了北宋时期"架田"这种新型的农业生产方式——在湖沼深水中用木作架，四周及底部以泥土和水生植物封实而成的漂浮在水面的农田称"架田"，可随水高下，故不受旱涝。北宋著名现实主义诗人梅尧臣，写过《和孙端叟蚕具十五首》和《和孙端叟寺丞农具十三首》，其中《和孙端叟蚕具十五首·织妇》道："织妇手不停，心与日月速。常忧里胥来，不待鸡黍熟。但言督县官，立要断机轴。谁知公侯家，赐帛堆满屋。"诗歌反映了县官（也就是"劝农使"）对民间乡村蚕桑丝织生产的关注，时常到蚕妇的织造机房来督查。北宋杰出政治家、思想家、改革家、文学家、"唐宋八大家"之一的王安石写下 15 首《和圣俞农具诗》，其中《耕牛》"朝耕草茫茫，暮耕水潏潏。朝耕及露下，暮耕连月出。自无一毛利，主有千箱实。皖彼天上星，空名岂余匹"，描述了春季农民和耕牛早出晚归、披星戴月忙耕田的辛勤劳动场景。北宋文学家苏轼创作的农耕诗词有上百首，这些农耕诗词都是苏轼在各地任官深入乡村考察，对所见所闻的记载与描述。如苏轼在一次前往徐州石潭谢雨的路上写了《浣溪沙》五首，有三首就写到了蚕桑与养蚕的村女，如《浣溪沙其三》："簌簌衣巾落枣花，村南村北响缫车，牛衣古柳卖黄瓜。酒困路长惟欲睡，日高人渴漫思茶，敲门试问野人家。"《浣溪沙其四》："麻叶层层苘叶光，谁家煮茧一村香，隔篱娇语络丝娘。垂白杖藜抬醉眼，捋青捣麨软饥肠，问言豆叶几时黄。"这些词句既描绘了农村热火朝天的劳动场面，又表达了作者作为地方父母官对黎民的关切之心。苏轼的农耕诗词涉及农耕、蚕桑、丝绸、果林等各个方面，对当时农耕诗词风气的形

成具有较大影响。

宋代统治者不仅重视劝农政策的制定实施，还开始关注并尝试宣传描绘农耕生产场景的图像，如在宫廷设置耕织宣传画。宝元（1038）之初，为了表示对农耕蚕织生产的高度重视，提醒告诫朝廷官员重视农桑生产，倡导民众重农课桑发展经济，仁宗下令在皇宫延春阁两壁绘制耕织图。到元符年间（1098—1100），改为山水画。其间整整 60 年，皇宫延春阁两壁一直都是耕织图画。这段历史，在《建炎以来系年要录》中有所记载：南宋高宗说，"朕见令禁中养蚕，庶使知稼穑艰难。祖宗（北宋仁宗）时于延春阁两壁画农家养蚕织绢甚详"。对此，王应麟云："祖宗时于延春阁两壁画农家蚕织甚详，元符间因改山水""仁宗宝元初，图农家耕织于延春阁"。中国农业博物馆农业考古专家王潮生认为，延春阁耕织图绘是目前已知最早的系列化耕织图，也是已知最早的宫廷耕织图壁画。可惜，这幅最早的宫廷耕织图壁画，早已失传。但这种形式的耕织图表达方式，无疑给高宗和於潜县令楼璹带来启发和深远影响。

第三章

楼璹绘制《耕织图》的家族背景

第三章

楼璹绘制《耕织图》的家族背景

　　既然我国具有历史悠久的耕织图像绘制传统、重农课桑的政治经济社会环境，还有以诗画描绘现实生活的文坛风尚、最适合养蚕丝织的一方沃土，那么，为什么在楼璹之前就没有人系列全面地绘制《耕织图》呢？如果查阅《四明楼氏家谱》和《楼钥集》，从楼璹所在的楼氏家族兴盛轨迹以及楼璹成长过程来寻找线索，我们就会逐渐发现内在的层层奥秘，就会不由惊叹这是时世的必然选择。南宋初年横空出世的《耕织图》，原来是顺"天时"之利、遂"地利"之势、迎"人和"之优，应运而生的时代产物。可以说，一个时代造就了一个家族的兴盛，一个家族造就了一位名士的成长，一位名士造就了一部宏伟的画作。

"四明楼氏"显赫一方

楼璹出生、成长于两宋时期四明（亦即明州，今浙江省宁波市）的名门望族——"四明楼氏"。楼氏家族是四明四大家族之一，不仅产业富甲一方，而且政治地位显赫一时。因为，楼璹生活的年代，不仅有太爷爷楼郁（四明著名教育家，弟子满天下，多为宋代名臣）的光辉笼罩，还有父亲楼异的"荫庇"（楼异就在家门口任明州知府，权贵一方），可谓"大树底下好乘凉"，楼璹在四明度过的每一天，应该都是别人难以想象的优越。这就为楼璹的成长提供了良好条件。

为什么楼璹会有如此优越的成长环境？因为，从北宋开始，中央政府高度重视教育、倡导科举入仕，全国文教发达、各地书院林立、思想限制宽松、学术氛围活泼。在整个社会崇文重教大背景下，位于东南沿海、经济发达的明州，就自然而然地孕育出了"四大家族"——"史氏、楼氏、袁氏、丰氏"等士族家族。这"四大家族"在两宋时期，仅"史家"一门就出了3个宰相（史浩、史弥远、史嵩之），而"楼家"一门就出了46位进士，且大多进入仕途担任地方重要官员，主掌一地之政务，有不少知县、知州（府），还有到中央政府任参知政事（副宰相）等高官的，实属罕见。其实，"四明楼氏"祖居东阳，后迁奉化，又自奉化返迁东阳，最终迁到鄞县（明州），从此在四明这块沃土上深深扎根，茁壮成长，开花结果。这个过程，用了三百六十多年时间，历经唐代、五代十国、北宋、南宋四个时期，"四明楼氏"全体族人坚韧不拔、勤勉奋进，为家族事业的拓荒、崛起、兴旺、鼎盛等各个阶段的发展做出了杰出贡献。

1. 先祖拓荒：从东阳到奉化

这一阶段发生在唐末至北宋，代表人物为楼鼎、楼茂郏、楼皓。根据史料（《楼钥集》《康熙鄞县志》等）记载，楼氏起源于"周武

《康熙鄞县志》（附《鄞志稿》）

王封有夏之后于杞，为东楼公，子孙因之以楼为氏"，楼氏本居于北方，何时迁居南方无考，但南方的一支定居于婺州（今浙江金华）东阳。唐玄宗先天元年（712），祖居于东阳的楼氏后代楼鼎率领一家人从东阳迁居到奉化金峨山之阳（莼湖），一住50年；直到唐代宗宝应元年（762），楼鼎的儿子到闽地为官后，家眷们才离开奉化迁回东阳老家，这是东阳楼氏第一次迁居奉化。唐末，东阳楼氏后代楼茂郏率家人从东阳迁居到奉化，这是东阳楼氏第二次来奉化定居。楼氏在奉化经过数代努力经营，又适逢五代十国时期吴越国王钱镠推行"保境安民，发展农桑"的治国方略，给楼氏家族发展经济、积

累财富提供了良好条件，以至到楼皓这一辈，楼氏家族已成为富甲一方的大家族。宋真宗咸平年间（998—1003），楼皓通过捐资换得奉化县录事一职。这一"投资"，不但提升了楼氏家族的政治地位和社会声望，更在事实上开启了楼氏家族由地方富族向官宦世家的转变。[①]

楼皓潜心儒学、熟读经书、崇文重礼、修身治国、敬佛好施、慷慨正义，开始构筑楼氏家族的家风雏形，塑造了楼氏家族新的社会形象和精神世界。楼皓有四个儿子，次子楼杲，继承父志，笃厚重德，积善行义，乐善好施，注重修为，为楼氏家族提出了较为明确的家训，即崇文重教。

这一阶段，时间较为漫长，三百多年间改朝换代三次，楼氏的先祖们在"第二故乡"奉化走出了一片新天地（如今，"四明楼氏"后代仍将奉化视为故土，还有去奉化祭拜祖坟的习俗）。他们是最早拉开"四明楼氏"家族奋斗序幕的拓荒者。

2. 开创崛起：从奉化到四明

这一阶段发生于北宋初期和中期，代表人物楼郁。根据《楼氏家族》（郑传杰等著，宁波出版社 2012 年版）记述，楼杲有三个儿子，以楼郁最为著名。楼郁（1008—1078），字子文，北宋著名教育家、藏书家，享年 70 岁。原籍奉化，迁居鄞县（今浙江省宁波市鄞州区）。因居城南，故号城南；居月湖边，学者称"月湖先生"。虽然楼皓按下了"四明楼氏"发展的启动键，但真正奠定"四明楼氏"发展基础的关键人物并非楼皓，而是楼皓的孙子楼郁。这位从容睿智、胸怀大志的楼氏传人，以其教育成就卓著、桃李满天下和首中进士、

[①] 唐燮军、邢莺莺：《科举社会中四明楼氏的盛衰》，《宁波大学学报》2016 年第 2 期。

藏书盛丰成为当地名士,他对"四明楼氏"家族发展的引领和贡献,彪炳史册。

楼郁是将家族从奉化县城迁往四明州城的带路人。楼郁聪颖勤勉、读书习儒、崇文重教,在奉化从教十多年,是远近闻名的乡间教师。这个时期,宋仁宗下诏书在全国兴学,明确规定:全国各地的州府军监都必须建立学校,只有在校学习300天以上者才有资格参加科举考试,并对州县学校的名额、教授和学生的资格都做出规定。仁宗庆历八年(1048),王安石来到明州鄞县办学,急需教育人才,他看中了年富力强、精力充沛、时年40岁的楼郁,并亲自写信邀请楼郁到鄞县一起办学。楼郁接信后,遂欣然举家迁居鄞县,来到王安石身边,协助王安石掌教县学。这次迁徙,是楼氏家族"时来运转"的重要转折点。楼郁将居住地从县城转移到州城,这里是经济商贸和文化教育的发达区域,集中了当时社会的优质资源,为家族成员发展提供了重要条件,也为楼氏家族崛起创造了有利环境。

楼郁是明州家族中考取进士的第一人。楼郁一边教书育人,一边参加科举考试,于45岁时(1153)考取进士。他用自己的行动为学生做出了榜样,更为整个家族做出了榜样,激发了其后裔研习儒家经典以从中开辟仕进前途的激情。此后读书应举蔚然成为整个家族的价值观,确立了楼氏家族崇文重教的门风,也成为明州地区莘莘学子的价值观。一批批平民家庭出身的孩子通过努力学习,参加科举考试,考取进士后,进入仕途,参与国家治理。楼郁为楼氏家族进入士族阶层,不仅树立了榜样,还打通了途径。兴学应考制度在选拔人才、激励奋进方面具有明显的优势。

楼郁是家族社会地位声望的塑造者。楼郁以"古学为乡人所尊",先后在奉化县城、四明州城从教30多年,培养了大批学生考科中举

进入仕途，享有崇高的教育和学术声望，为"庆历五先生"（即杨适、杜醇、楼郁、王致、王说，为北宋庆历年间，明州地区致力儒学传播、民生教化的教育和学术中坚）之一。特别是楼郁在进士及第后，被任命为庐江县主簿，他竟然没去上任，而是继续留在明州从事教育，因此更加受到人们尊敬。楼郁辛勤耕耘 30 多年，桃李满天下，可谓"一时英俊，皆在席下"。在众多弟子中，优秀者如丰稷、俞充、罗适等北宋名臣，为楼郁带来极高社会声誉，更重要的是，凭借着深厚的师生情谊，楼氏家族成员在明州地区民间和官场上结成了广泛的人际关系网，而这应该是楼郁给家族精心构筑的。因为，他有更远大的目标，他背负着家族更宏伟的责任，他深刻知道自己的优势所在，他心里最清楚自己考科的目的。所以，他做出了不仕的选择，也没有过多解释。在楼郁过世后，其孙楼钥仅以祖父"禄不及亲"来解释不去上任的缘故，恐怕是远远说不通的。

可以说，楼郁是楼氏家族崛起的关键人物，是家族兴旺的奠基人。他实现了楼氏家族从富商到官宦世家的彻底转变，开创了"楼氏"在四明地区社会地位、政治地位的新格局。

3. 壮大兴旺：从富豪到名士

这一阶段为北宋后期，代表人物楼异。楼郁生有五子，为常、光、省、棠、肖。其中楼常、楼光先后中进士。楼常（1033—1113）在继承家风的基础上，较大程度地调整了后裔的行为取向，要求子孙将从政仕进作为自己的基本出路。在楼常的言传身教下，他的两个儿子楼异、楼弁先后考中进士并进入仕途。楼异更是得其父亲真传：不仅进士及第走上仕途，而且主动捕捉每一个可能晋升的机会，积极地走向仕途更重要岗位，以掌握更多关键资源。由于楼异自身不懈努力，他两度任明州知州，前后达五年之久，成为家族居住地的

行政要员、家门口的"一把手"。这个职位虽然只有五品，还不是楼氏家族中最高的官阶，但明州地域的特殊属性、知州一职所具有的权力，为楼氏家族发展带来了千载难逢的大好契机，为其兴旺发达开辟了通途。正是楼异通过勤奋努力，将自己历练为朝廷信任、百姓爱戴的官员，并通过卓有影响的杰出政绩，成功地让楼氏家族实现了从望族到名士的华丽转身，从此树起了楼氏家族一代名士的社会形象。怪不得，楼氏家族研究专家包伟民先生也认为，北宋后期楼异两典乡郡，是明州楼氏成为地方名族的关键。那么，就让我们一起来看看，楼异在 62 年生命里，为家族壮大做出了哪些贡献。

楼异赋文少林寺石碑

　　楼异可以说是典型的"年少得志、仕途通达、经历丰富"。他于北宋神宗元丰八年（1085）考取进士，这一年，他刚好 23 岁，年纪轻轻，高中进士，可谓青年才俊，春风得意，从此在仕途上一路顺风。此后的 30 多年间，他多在县、州各级地方政府任职，并担任过多地的行政主官，如当过登封县令（因好山水、喜诗画，人称"诗画县令"），也曾经任泗州（今安徽省泗县一带）知州、秀州（今浙江省嘉兴市）知州、明州知州、平江府

（今江苏省苏州市）知府。一路走来，创造了不少政绩，既为当地百姓拥戴敬仰，又受到皇帝的赏识信任，用现在的话来讲，应该是个少年老成、多岗位锻炼、综合能力强、工作经验丰富的领导干部。

楼异精心策划回故乡明州任职。我国古代官员任用，长期执行回避制度。宋神宗以后，更是明确规定地方官对田产所在地和长期居住地（州、县）实行回避制度。按这个制度，楼异是不能在自己老家明州任职的。为回故乡任职实现衣锦还乡、造福家族的夙愿，楼异费尽了心机，一直在寻找机会。北宋徽宗政和七年（1117），55岁的楼异受命知随州，入殿辞行时，他抓住契机向皇帝提出两个建议：一个是在明州设置高丽司，并造百舟，供高丽使者往来中国之需；另一个是将明州境内的广德湖垦而为田，收租以为应奉之用。此两条建议正合皇帝心愿，宋徽宗当即欣然改命楼异出任明州知州。上任明州后，楼异开辟海上交通，拓展"海上丝绸之路"，加强海上贸易往来，明州成为赴高丽、日本等国海外贸易的唯一合法始发港。楼异还建造船厂，建"康济""通济"两艘远洋巨轮，它们是当时世界上最大的海船。这样的成就，在明州、在北宋都是显著的。楼异帮皇帝实现了心愿，也因"应奉有劳"，在徽宗宣和元年（1119），得以继续担任明州知州。要知道，当时的北宋有300多个州，知州按制度规定两年一任，而且不得由本地人担任。这次楼异的续任，是皇帝的又一次破例。

楼异不遗余力提升家族社会名望。他担任明州知州长达5年，凭借手中掌握的政治资源、社会资源、经济资源、文化资源，在经营家族势力方面用心用力。如在月湖之畔建有昼锦坊、锦照堂、怀绥轩等建筑，规模宏大，为楼氏家族子孙的集聚地，诸子聚居更进一步增强了整个家族的凝聚力、向心力和社会影响力，成为楼氏名望地位的象征，他还以此为基地广交各方文人名士，为楼氏家族在

四明地区树立了较高的社会威望。如为另一大家族史门叶氏作墓志铭，以结好史氏家族。如楼异家族每逢清明上坟，场面讲究，规模不小，规格较高，尽显官家气派，名声在外。这些都为四明楼氏家族营造了较大的社会影响力。

楼异还殚精竭虑培养家族后代，以壮大家族势力。楼异一脉是楼氏家族中最为兴旺的一支，他两次结婚，先后娶了冯氏亲姐妹两人为妻，生有5个儿子——琛、璹、琚、璩、珌，楼璹是他的次子。这几个儿子科场考试均无功名，按理说来实现家族奋斗目标、进入仕途将成泡影，但他却让几个儿子都当上了官，因为他身居要位又深得皇帝信任，所以儿子们都能"以恩荫入仕"。其中，楼璩曾经官居处州知州、明州通判等要位，楼璹曾任於潜县令、扬州知州等。不难想象，如果没有楼异荫庇，未取得进士功名的楼璹就不太可能当上於潜县令；没有於潜县令经历，楼璹也就失去了绘制《耕织图》的平台，也许世界上就少了一幅珍贵的历史画卷。光从这点上来讲，楼异无疑是英明伟大的。在楼异过世多年后，已经身居朝廷副宰相高位的孙子楼钥为感恩祖父的荫庇，利用身份的便利，上奏皇上争取到南宋朝廷追封楼异为"太师"，并在四明立碑传世至今。

可以说，楼异是楼氏家族壮大的核心，是他实现了楼氏家族的兴旺发达，是他改变了楼氏家族的社会形象——不仅能创造物质财富，还能创造名士人才！尤其是在明州任职的五年间，他卓有成效的政绩、殚精竭虑的经营，无疑是四明楼氏迅速壮大的主要推动力。

4. 鼎盛复兴：从地方到中央

这一阶段为南宋，代表人物楼钥。楼异的儿子琛、璹、琚、璩、珌等5人虽然没有中举，但都因为得到父亲"荫庇"，走上了从政道路。楼异的第四个儿子楼璩一脉，是最为发达的一支。楼璩生有9

个儿子，分别是楼钖、楼钥、楼铝、楼锵、楼锱、楼镛、楼锷、楼鐩、楼钺。这一代人中有楼锷、楼钺、楼镛、楼钥4人进士及第，将楼氏业儒科举的家风发扬光大，揭开了"四明楼氏"鼎盛复兴的序幕。他们中最杰出的就是楼钥，26岁考取进士后进入仕途，并打破了楼氏家族子弟入仕后大都只在地方为官的局限，是主要在中央机构任职的楼氏族人。楼钥以家族中入仕的最高官位（副宰相）和南宋名臣、著名文学家与收藏家等显赫身份，将"四明楼氏"的辉煌推向了顶峰。

楼钥（1137—1213），字大防，自号攻媿主人，享年76岁。南宋孝宗隆兴元年（1163）登进士第，官至参知政事（副宰相）。楼钥才华横溢、博览群书，通贯经史、文辞精博，书法精妙、著作等身，盛交文友、收藏巨丰，曾经建有"东楼"藏书楼，藏书为当时明州私人藏书最多。著有《金滕图说》《乐书正误》《北行日录》《玉牒会要》《圣政书》《范文正公年谱》《攻媿集》120卷、《攻媿集题跋》10卷、《别本攻媿集》32卷、《诗集》10卷等书。楼钥的这些著作收集记录了大量关于南宋时期的政治、经济、文化教育、社会习俗等方面情况的珍贵史料。特别是《攻媿集》，全面系统记载了其伯父楼璹《耕织图》创作动机、绘制过程、版本收藏、社会传播、刻板翻印的情况，是研究《耕织图》最重要的文字史料。也正是因为有了楼钥对伯父楼璹的详细记述，我们才能顺利地揭开《耕织图》神秘的面纱，将这幅历史画卷创作的宏伟场景再现眼前。

"四明楼氏"家族推崇儒学、崇文重教，培养输出一代代英才，投身于文化教育、文学艺术、经济建设、社会管理、国家治理等领域，以杰出的建树赢得了社会尊重。他们的努力对明州地区乃至南宋京城临安甚至整个国家都具有较为深远的影响。这个家族的优秀分子——楼璹，以深厚的家风修为、深沉的家国情怀、深情的艺术风格，绘制了全面反映南宋时期江南水乡农耕蚕织生产全过程的恢

宏画卷《耕织图》，为"四明楼氏"家族添光增彩，为南宋生产技术发达留下了形象、传神的记录，为科技文化艺术发展提供借鉴。从这个意义上来讲，"四明楼氏"家族功不可没。

从书香世家走来

楼璹（1090—1162），字寿玉，又字国器，号仰啸，享年 73 岁。楼璹多才多艺、能诗善画，处事干练、政绩卓著。他和弟弟楼璩一起协助父亲楼异有力推进了家族的兴旺发达，确立巩固了楼氏家族在四明地区作为名门望族的地位，受到楼氏家族后裔的格外敬重。但他一生最大的贡献在于担任於潜县令时，绘制了对后世产生巨大影响的《耕织图》。作为地方主要长官的县令为什么要绘制《耕织图》？《耕织图》是县令组织别人画的还是自己亲自画的？如果是他自己画的，那么他的绘画技能又是在哪里学的？……这一系列问题，是笔者在上世纪 80 年代参与编写《临安县志》（於潜县于 1960 年并入临安县），最初接触於潜县令楼璹《耕织图》时经常提的问题。

为了解决这些问题，找到《耕织图》诞生的最根本动因和最深厚的人文背景，揭开《耕织图》神秘面纱，笔者曾经在 1988 年与 1991 年先后两次去宁波市鄞县，试图从"四明楼氏"祖居地寻求一些答案。在当地楼氏家族研究者张志国和县志主编胡元福等先生的热情帮助下，笔者首先在宁波市天一阁藏书楼查阅了楼钥留下的一些文集、楼氏家谱和当地县志，然后实地走访了鄞县洞桥楼氏祖居，并在当地与楼氏后裔面对面座谈。在执笔撰写本书的过程中，深感"书到用时方恨少"，便于 2023 年 7 月底用了一周的时间，第三次来到楼璹故乡，开展"田野调查"，并印证一些已有的文献资料。通过与南宋文字的凝视、与千年老屋的触摸、与楼氏后裔的交流，慢慢地，在历史久远的迷雾中，笔者好像隐约看到了楼璹的身影。

1. 家学摇篮新成员

北宋哲宗元祐五年（1090）庚午二月三日巳时（上午 9 时至 11 时），东海之滨四明楼氏家族的深宅大院，忽然传来阵阵初生儿洪亮

楼璹画像

的啼哭，还伴随着妇女兴奋的声音："老爷，老爷，夫人又生了一个儿子！"这个被称为"老爷"的人，其实只有 28 岁，他就是楼氏家族大院的年轻主人楼异；刚才以洪亮的啼哭宣告降临的初生儿，就是他与夫人冯氏一起创造的第二个男性生命——楼璹。也就是在这么一个风和日丽的普普通通的春天，楼璹就像其他千万种小生命一样，迎着春天的阳光雨露懵懵懂懂地来到了这个世界。从这一天起，"四明楼氏"书香世家的家学摇篮里，又多了一位新成员。

楼氏家族的家学源远流长，绵延不断，就像春风浸润，悄无声息地滋润着每一位楼氏族人的成长。早在楼璹呱呱落地的一百多年前，富甲一方的先祖楼皓，就在奉化构筑了"潜心儒学、熟读经书、崇文重礼、修身治国"的家学家风雏形，楼氏后人世代传承。到了学子满天下的教育名家、楼璹的太爷爷楼郁时，他传授自己学术思想给学子的同时，更加注重家学传承，总结提炼并创立了楼氏家族"崇

文重教、读书应举、修身报国"的家风，开启了"一门书种"的大门。到了身为台州知州、楼璹的爷爷楼常时，他将楼氏家风发扬光大，把"崇文重教、读书应举、修身报国"定为家族子孙遵循与追求的基本目标。在楼常的言传身教下，楼璹的父亲楼异得到了家学真传，学富五车、能诗善画，23岁就考上进士，但仍然十分低调谦逊。到了楼璹出生的年代，年仅28岁的父亲楼异，就已经在县级衙门初露头角了。在楼璹10岁时，他的叔叔楼弁也登进士第了。

楼氏家风创立者楼郁，一直主张"人生至乐无如读书，人生至要无如教子""人遗子金，我遗子唯一经"。因为在他看来，读书与教子是提高生命质量的头等大事，是提升家族地位的头等大事；智慧、能力远比财富重要，智慧、能力是使人成功的最重要因素，给子孙财富不如给子孙智慧能力。所以，他试图运用各种手段，把自己拥有的能力、智慧等一切有价值的资源，顺利地转移给自己的子孙，让他们能够得到比其他人更优越的条件和更多的机会，把智慧、能力等一世传二世乃至传万世。他也明白财富的传承比得到更艰难，而智慧传承比财富传承还要艰难。唯一的办法就是教育，通过严格的教育，形成严格的家风家教，培养读书至要的习惯并从中传承智慧和能力。为此，他倾注毕生精力为子孙构筑"崇文重教、读书应举、修身报国、文献传家"的家学家风，希望这些厚重的优秀传统能接力相传，给一代又一代楼氏子孙带来人生奋斗的有益启示和坚强支撑。我们发现，楼氏家学有许多明确的"必修课"规定。

知识能力的修养。必须熟读四书五经，从中学习历史的经验和智慧，做到丰富知识、开阔眼界的同时，培养严格谨慎、求真务实的品性，这是参加"读书应举"最起码的条件。楼氏家族十分重视女性，尤其是母亲的作用。由于楼氏是名门，嫁入的女子都须是门当户对的大户人家闺女。这些楼氏家族的媳妇个个精通诗文，并能

承担家族"幼教"职责。楼氏家族子孙学习有严格的规定,幼时由母亲启蒙教育,稍长则由父亲教导,到了一定年龄就送学校系统学习,每天学校放学后家族还要组织集中学习,由家族父兄亲自教学,让年龄相仿的族亲在一起学习,彼此了解、互相切磋、比较激励、取长补短;有时,也让聪明好学、稍为年长的族兄来领学或交流学习心得。这种家族互助式学习方法,既提高了学校学习的效率,又培养了家族的凝聚力,更锻炼了孩子参加和组织集体活动的综合能力。这应该是教育重在智慧和能力培养的体现,也正是楼氏家族家学家风的基本要义。

艺术品格的修养。必须熟览历代优秀文学作品和艺术作品,了解掌握文学艺术历史与当代趋势,做到能赏文、鉴文、行文。可以说,楼氏家族先辈是很有远见的,在当时重经学轻文学的背景下,他们仍然坚持经世致用的理念,没有放弃对文学艺术知识的学习,更没有放弃对文学艺术能力的培养。因为他们明白文学艺术是一个人品格与品味的体现,故"《诗》不可以不学",要求楼氏子孙必须熟练掌握书法、绘画、诗词创作、文章写作的基本技能。这是实现"崇文重教"不可或缺的立身之本。在家族家学家风的约束与训练下,楼氏家族的子孙,几乎个个能诗善画,写得一手好字、画得一手好画、写得一手好文章,还能对字画、书法等进行鉴定评价,而且都具风雅之范。

道德礼仪的修养。必须熟读五经,通晓大义,明白孝悌忠信、礼义廉耻和修身齐家治国平天下的大义,明白长幼有序和父子、君臣、夫妇、兄弟、朋友的礼节,明白不苟时好、不贪富贵和能事父母、和兄弟、睦宗族的道理,明白善始善终、言而有信、重德轻利、知恩图报、乐善好施品德的意义,这是实践"修身报国"不可含糊的基本素质。在道德规范方面,家族长辈必须带头践行,家长以身作

则言传身教，为孩子爱好学习、遵守礼仪做出榜样。母亲要相夫教子、侍奉双亲、遵守妇道、操持家务；父亲要做好道德礼法表率，在孩子年岁稍长后，带他们出去游历以增长见识。楼氏各代都自觉传承家学、严格家规、遵守家风。楼璹的爷爷楼常家规严格、教子严厉，每当家中有宾客来访，已经十分显贵的儿子楼异（州官），也只能站立在父亲身边侍奉左右，弄得来宾都感到为难。楼异传承家风，更为严厉，每当吃饭时全家人没有到齐、父母没有动筷，几个儿子肚子再饿也不得动筷。

文献应用的修养。必须掌握文献收藏、鉴别、刻印、引用等技能。在楼氏家族眼里，这些技能是评判文人雅士、艺术专家的基本标准，也是实现"文献传家"的基本方法。为此，楼氏家族还建立了"字学训练"传统，训练子孙们对字画鉴定真伪的能力。楼璹的太爷爷楼郁首开家族藏书运用之风气，家有藏书万卷，在当时的四明地区首屈一指。更可贵的是在这些藏书中，有不少是楼郁亲手抄录的。这种用心和精力的投入，最终内化为一种精神力量，支撑起"一门书种"楼氏大家族，成为"四明楼氏"家族的精神文化标志，而且影响到整个四明地区。自楼郁之后，四明人聚书藏书成为一种风尚，从达官显贵到一般人士，概莫能外，而且生生不息，延续不断，至今仍然有保存完好的天一阁、五桂楼等藏书楼，珍藏古文献和地方文献四十多万册。这在我国藏书历史上绝无仅有。四明因此有了"浙东名城、文献之邦"之美誉。楼氏家族的家学家风，为后人开了一代之风气。

楼璹就是在这样一个家学深厚的摇篮里出生、长大的。当他刚来到这个世界，还仰躺在摇篮的襁褓里，使劲想睁开但怎么也睁不开眼睛的时候，就获得了一般孩子无法企及的系统、完备、良好的教育：在母亲温软的细语里，牙牙学语开始触摸这个全新的世界；在

父亲慈祥的教诲中，似懂非懂地点燃了对这个世界的好奇；在老师规范的讲述里，踌躇满志地长出了遨游这个世界的雄心；在家族长辈的训练下，胸有成竹拔出挥毫于天下世界的画笔。

2. "诗画县令"传承人

宋哲宗元符二年（1099），楼璹才刚9岁，他的父亲楼异就被派往登封(今河南省登封市）任县令。楼异长期受家族世代书香熏陶，积淀了深厚的文学功底，酷爱自然山水与文学写作。任登封县令期间，"雅有文学，性爱山水"，几乎天天早出晚归，踏遍了嵩山一带的山山水水，留下了大量吟咏嵩山的诗文，如《嵩山二十四咏并序》《嵩山三十六峰赋》等。这些诗在当时享有盛誉，一度人人传诵。其中《嵩山三十六峰赋》由著名诗僧道潜书丹，刻石碑立于少林寺。碑高233厘米、宽89厘米，保存至今。楼异还绘有《嵩岳图》，以绘画形式记录描绘了嵩山的多姿多彩和大美气派，为画界称赞。由于他作诗、绘画的技艺高超，诗画均能以美感人、扣人心弦，同时又是当地的行政主官，勤政爱民，体恤民情，还为当地百姓减免赋税，所以深得百姓拥戴。当时，像楼异这样多才多艺的县太爷，实不多见，于是被人誉为"诗画县令"。

被称为"诗画县令"的楼异，在与明州直线距离1000多公里的登封畅游山水、诗意大发的时候，他年幼的次子楼璹又在干什么呢？我查遍了正史、方志、家谱，找遍了近几十年楼氏家族的研究资料，一直没有获得明确的答案。试想，在900多年前，从东南沿海到中原腹地，山高水远，交通不便，驿站的快马来回也要约一个月，楼异自己上任旅途就很艰难，不太可能带上家眷；同时，北宋有约1300个县，县令任期一般两年，大多时间更短，调动频繁，颠沛流离的，家眷也很难相随。加上楼璹当时只有9岁，正是读书的时候，

读书又是楼氏家族的头等大事，需要有一个稳定环境，而楼氏家族在四明就有现成的好环境好条件好老师，由此，我觉得，于情于理，楼异都不太可能在这个时候，将年幼的儿子带在身边。

这样看来，楼异在嵩山抒情山水间的时候，年幼的儿子楼璹正在四明的学校里潜心读书，为将来自己也能"科举应仕、修身报国"做好充分准备。因为，楼璹知道作为"四明楼氏"家族的成员，只有刻苦学习好知识本领，才能接过父辈的接力棒，成为新一代"诗画县令"的传承人，完成楼氏家族家学家风传承的光荣使命。真可谓是"虎门无犬子"。父亲是最好的榜样，儿子一直在不懈努力：34年之后43岁的楼璹走马上任于潜县令，并绘制了《耕织图》，终于和他的父亲楼异一样，成为一个名副其实的"诗画县令"。

3. 以孝为先好儿子

孟子曰："不孝有三，无后为大。"要有后代，必须男女婚配生子，才能完成孝亲大业。俗话说"男大当婚、女大当嫁"。中国古代男女婚姻传统，向来都是"父母之命，媒妁之言"。子女到了婚嫁年龄，就是父母说了算，哪怕是像"四明楼氏"家族这样的书香名门，也要按传统文化习俗来安排子女婚姻。"百善孝为先"，这是中国的文化传统，也是楼氏家族的基本家风家规，更是楼氏家族后代们必须遵循的基本守则。

时间过得很快，不经意间，楼璹已经长成英俊的青年了。这年，楼异亲自出马，为楼璹说好了一门亲事。楼璹严守家风家规，对婚姻大事严格遵守"父母之命"，欣然接受了这门亲事，当年就与安排的姑娘举办了结婚仪式，完成了父母的心愿。在父母和楼氏长辈的眼里，楼璹是一个以孝为先的好儿子。

按照传统观念，一个家庭、一个家族的发展兴盛，离不开妇女

相夫教子、操持家务，离不开妇女的孝奉双亲、忍辱负重。这个道理，作为父亲的楼异深有体会。楼异的爷爷楼郁能成为引领楼氏家族崛起的关键人物，与他的夫人朱氏的协助密切相关（朱氏聪慧过人、侍奉双亲极为孝顺，处事公正、善于助人，相夫教子，教育孩子学习《论语》《孝经》等，由于这些美德，她成为楼氏家族里唯一上家谱的女性）；楼异能够使家族壮大兴旺，也与自己夫人的协助密不可分（楼异的两位夫人冯氏就是由他父亲楼常挑选的。她们是一对亲姐妹，出自大户人家，琴棋书画无所不通。楼异先娶姐姐为妻，姐姐去世后继续娶妹妹为妻。姐妹俩都能竭尽全力、无私贡献，帮助楼异成就功名）。这两段前辈女性相夫教子、协助夫君成就大业、兴旺家族的故事，一直是楼氏家族的美谈。

楼异在为儿子楼璹挑选媳妇时，既充分借鉴前辈的经验，又参考自己的体会，更考虑到楼氏家学家风的传承、儿子功名事业的成败，以及楼氏与冯氏世为婚姻的传统、"必缘亲党"的家训原则，最后替儿子楼璹挑选了自己夫人冯氏的亲侄女冯觉真为妻子，希望冯觉真能效仿两位亲姑姑，嫁给楼璹后能为楼氏家族做出新的贡献。真可谓可怜天下父母心。

楼璹按照父母安排，娶了母亲的侄女、舅舅的女儿冯觉真为妻。这段婚姻大事，楼璹在《朝议冯氏恭人岁月记》（楼钥《攻媿集》卷七十四有引用）中有专门记载："四明楼氏、冯氏世为婚姻……宜人（指夫人冯觉真）乃伯舅轼之女，先夫人（指自己母亲）之侄也。年十九归璹。"楼璹与冯觉真成婚这年，冯觉真刚好 19 岁，楼璹 24 岁，时间应该是宋徽宗政和四年（1114）。楼璹和新婚妻子冯觉真都没有让父亲楼异失望，婚后夫妻情深，和睦幸福，子孙满堂。冯觉真一直陪伴着楼璹，默默地帮助楼璹支撑起一个大家庭。楼璹晚年时，还时常夸赞自己夫人的贤惠品德，有流传至今的文字为证。楼璹说

他为官后，"生计少裕，而宜人（指妻冯觉真）勤俭始终如一，未有骄盈意。及余用以济亲之急，则欣然喜之。宜人性静而和，仁而恕，……，自为女，至为妇，为妻，为母之道，内外阖族称之"。楼璹对妻子的评价很高，家族对她的评价也很高，说明冯觉真是公认的好媳妇，也证明了父亲给他挑选的是一个优秀的妻子。可惜，冯觉真于1157年离世，享年62岁，先于楼璹五年去世。

冯觉真一生善良贤惠、相夫教子、操持家业，给楼璹生了四个儿子、四个女儿，并辛勤培育出了六个孙子、四个孙女，可谓人丁兴旺。①这在《鄞塘楼氏宗谱》卷六刘岑撰《宋左朝议大夫知扬州淮东安抚楼君墓志铭》中有明确记载，云：楼璹"娶冯氏，封恭人，前卒而合祔焉。四男：铢，右从政郎；镗，亡矣；镇，右迪功郎；钧，未命。四女皆有所归：温州司理参军郑晓卿、举子冯百朋、李师民右迪功郎、陈大军其聟也。六男孙：渊，将士郎；源、洪、深、浚、泽方觅举。四孙女：长适右承务郎周元卿，余未行"。楼璹的子女大都比较有出息，但其中一个儿子楼镗在南宋绍兴十五年（1145）不幸英年早逝。这事《楼氏家谱》也有记载："璹提举福建市舶，其次子楼镗以疾卒于官舍。"楼镗逝世的年龄未见记载，鉴于当时楼璹已经55岁了，推测大约在25~30岁之间。儿子早逝，对楼璹来说是极大的打击。可以说是老年丧子，无比悲痛。

4. 喜交文友书画家

楼璹在楼氏家族的家学学习训练中，学到了书法、绘画的基本技能，还掌握了字画鉴定评价的方法。楼璹每天从学校放学后，回到家族祠堂里，有时听家族长辈讲学，有时跟长辈学习书法绘画，

① 舒月明：《浙东文化论丛（二〇一二年第一、二合辑）》，文物出版社2013年版，第139页。

或是学习如何鉴定区别真假字画，有时还与同辈同年龄的族内兄弟交流切磋学习心得，有时也会拿上自己的书法绘画作品与长辈和同辈族内兄弟交流，兄弟之间相互批评，还比赛看谁画得最好。这样的场景，楼璹成年后也十分怀念。楼氏家族集聚学习的模式，给他后来的从政带来许多有益的启发和帮助，帮助他运用从政的有利平台，广泛结交天下名流，并通过书画交流，加深友谊，也为楼氏藏书事业广收天下佳书佳画，为楼氏家族名门添砖加瓦、增光添色。

楼璹喜欢广交文友，与文人墨客相交甚欢。因为，楼璹有能力、有资本、有魄力。他既精通书法绘画技能，又有一双火眼金睛可以鉴定书画真伪。文友们喜欢与他交往，因为从他这里可以学到许多知识。

楼璹从政之后，政绩卓著，并结交了一批当代名宦与书画名家，如张浚、刘岑、魏元理、徐竞等人，收藏了不少他们的书画作品，以及大量前人的代表名作。单就楼钥《攻媿集》所见，楼璹就收藏有钱易的《三经堂歌》，与苏轼、钱明逸、张耒、林逋、蔡襄、钱昆、吕大临、文彦博、石曼卿等近三十人的书画名作，作为传家之宝。楼钥还在《攻媿集》中记载："伯父扬州持节拥麾，几遍东南，襟度高胜，所至多与雅士游。若魏君元理之画，徐公明叔之书，皆擅名一时者。桂花才一枝，谛观佳处，疑有秋风生其间。"可见，当时楼璹就收藏了不少名人的字画，有些画惟妙惟肖，栩栩动人。

楼璹的父亲楼异不仅喜欢吟诗作画，还喜欢书画收藏。楼璹的弟弟楼璩（楼钥的父亲）也喜欢收藏名家书画。在楼异与楼璹、楼璩父子三人的积极经营下，楼氏家族的书画收藏日渐丰富。楼氏家族通过书画收藏，极力营造足以衬托名望的文化艺术氛围，作为交友之资本。这些丰盛的书画收藏，让楼氏子弟浸淫于艺术的熏陶之中，

培养了文艺气息与素养。俗话说"腹有诗书气自华"，楼氏家族的子孙，个个精通诗画，饱含书卷气息。

　　到了楼璹父亲楼异这一代，"四明楼氏"就已经是著名的文学之家、书画之家、收藏之家。楼璹从父辈的手里接过这些荣誉，继续前行、发扬光大。四明，是宋代东南沿海的城市，也是藏龙卧虎之地。在北宋末年和南宋初年交替之际，江南才俊楼璹就像破茧而出的蝴蝶，在经历了二十多年的修炼后，终于从书香世家的深宅大院里走了出来，走向他一直向往的新世界，走向等待他来完成伟大使命的神秘地方——於潜。

走在希望的田野上

楼璹在家族"荫庇"和"家学"熏陶下，经过刻骨铭心的艰难修炼，终于从一个养尊处优的富家男孩蝶变为风流倜傥的江南才俊。当他迈着自信而坚定的步伐，跨出四明书香世家深宅大院的时候，他将去往哪里呢？我们通过查阅前人留下的各种文献资料，寻找他踏上仕途之后的足迹，初步梳理出他一路向前曾经走过的地方：婺州（今浙江金华）、於潜（今浙江杭州境内）、邵州（今湖南邵阳境内）、广州（今广东境内）、荆州（今湖北境内）、临安（今杭州）、福建、扬州（今江苏境内）、台州（今浙江境内）等。楼璹的从政足迹涉及今天的浙江、广东、湖南、湖北、福建、江苏等省，几乎遍及我国东南地区。

1. 婺州小幕僚

目前可知，婺州是楼璹走上从政道路的第一站，具体年代时间无从查考。郑传杰等在《楼氏家族》一书中说："他（指楼璹）最初的职务是在婺州（今金华）任佐贰官。所谓佐贰官是州县的属官，一般县都有县丞（正八品）一人，主簿（正九品）一人。他们分别掌管粮马、户籍、征税、缉捕等事宜。"但笔者在检索两宋时期的官职设置资料时，怎么也找不到"佐贰官"这个官名，倒是发现两个情况：一是明清时期，曾经设置过"佐贰官"，这个岗位是干什么的呢？据《辞海》对"佐贰"的解释："'佐贰官'简称。主官的副职或辅佐官之统称。……明、清时，凡知府、知州、知县的辅佐官，如同知、通判、州同、县丞等，统称'佐贰'。品级略低于主官，但非属员性质。"二是唐燮军、孙旭红在《两宋四明楼氏的盛衰沉浮及其家族文化》一书中说"宣和三年（1121），楼璹以父恩补将仕郎"，但没说补在何地任职。此时的楼璹刚好31岁，正是年富力强、雄心勃勃之

时。经查，在北宋崇宁年间（1102—1106）至南宋淳熙年间（1174—1189）的近90年里，在县一级所设由中央政府授予的"奏补未出官"岗位（可能就是候补官）一栏有"通仕郎""登仕郎""将仕郎"三种官称，级别均为"从九品下"，是中央政府官员设置表中官阶最低的一种。不知道此时的楼璹到婺州担任的是否就是这个职务。在现有史料相互矛盾或不明晰，还未发现更新史料的情况下，笔者暂且采用《楼氏家族》一书的说法，即婺州佐贰官是楼璹最初的职务。

其实，"佐贰官"这个岗位主要协助知州、县令做一些具体事情，执行和落实知州与县令的指示和部署，是知州和县令的左膀右臂，但又不是主官，所以冠以"佐"（佐助之意）和"贰"（不是一把手）之名，为地方官中的幕僚，可能相当于现在的副职或助理之类的协调助手。楼璹在婺州当"佐贰官"，当时的婺州下辖兰溪等好几个县，管辖范围还比较大。楼璹非常珍惜这个岗位，觉得自己潜心读书就是为了"修身报国"，现在机会来了，读过的圣贤之书终于可以派上用场了，所以他特别勤勉地工作，努力施展抱负。县衙大凡要紧的文件，他都亲自动笔起草，不劳烦书吏（专职文字工作的岗位），以便迅速了解情况、及时总结经验，也可以从中学习。他还亲自走访调查民情民意，常常撇开衙门陪同人员，独自带上随侍童子，乔装成老百姓深入农村农家实地调查，掌握真实情况，排除了中间环节的弄虚作假和克扣盘剥，使政策可以一竿子到底，让农民真正享受到政策的实惠。特别是遇到一些涉及田地、水利等的诉讼案件时，他都事先到当地德高望重的老者家询问，查清事实真相，以此来作为判断是非的标准，使人信服。他亦亲自管理衙役。衙役在衙门里是具体事项的执行者，负责"动手"的事情，如抓人、收粮、收钱、收税和公堂惩戒（打板子）。当时政府仅向衙役提供基本伙食和收入，无专项经费保障，衙役俸薪很低，队伍鱼龙混杂。为捞"好处"，一

些衙役就借百姓前来求官办事之机，敲诈勒索以饱私囊，百姓敢怒不敢言。为此他亲自制定制度，对违规者严惩不贷，加强对衙役的规范管理与监督，防止衙役欺压百姓。在婺州任职期间，楼璹带着满腹正义，敢为百姓出头，为维护百姓利益，还做了几件至今还在婺州民间流传的事。

为民请命减赋税的故事。税赋是维持国家运行的经济基础，是战争经费的主要来源。在以农为本的中国古代农业社会，农村的赋税收入是政府财政的主要来源，特别是北宋末年，北方大量土地失守意味着失去了大量的财政收入；北宋为争夺北方失土进行的战争需要大量经费，加重了南方地区的赋税压力，也加重了南方地区广大农村的压力。当时，婺州每年上贡朝廷的丝织品数额巨大，百姓负担沉重，但又无处可诉，怨声载道，苦不堪言。楼璹深入农村实地走访大批农户，收集了大量一手资料，根据实际写成奏章，呈送朝廷，力陈减轻农民负担的种种理由。朝廷了解实情后，减少了征收数额。为了防止操作过程中部分衙役浑水摸鱼、徇私舞弊、欺诈百姓，楼璹将每家农户减免税额、应该缴纳税额等具体数字统计后，督促各地张榜公布，接受百姓监督，让每一户农民知道交了什么、减了什么，也堵住了衙役从中想捞好处的漏洞。这种办事公开的做法，使百姓心服口服，拍手称赞。这位年轻地方官为老百姓做的好事、实事，当地百姓口口相传。

主持正义惩恶人的故事。有段时间，婺州属县兰溪有几个社会混混和恶人，纠集了一批游手好闲的游民，形成一股恶霸势力（相当于闲杂的黑社会），肆无忌惮地欺行霸市，欺压百姓，扰乱社会。大家晚上都不敢外出、人心惶惶、怨声载道，多次要求州府捉拿恶霸，都没有结果。楼璹接到百姓诉状后，立即乔装打扮，赶到兰溪，摸清了恶霸的活动详情，巧妙设计抓捕了恶霸和一些骨干分子，并

当即公开处理，对几个为首分子严厉惩治，以儆效尤，而对大多数胁从者（多为无所事事的平民）予以宽恕，全部释放，并给这些被释放的人发放生产工具，劝导他们回乡务农。年轻的衙门官员为民除害的大胆举措，赢得了兰溪百姓的热烈拥戴，也赢得了百姓对政府的信任。这一年兰溪百姓纳税特别踊跃。根据史料推算，那时楼璹的年龄大约在30岁出头，正是"初生牛犊不怕虎"，"明知山有虎，偏向虎山行"，最为血气方刚、踌躇满志的时候。从这件事不难看出，深厚的楼氏家学家风对他的影响。传授子孙"智慧与能力"一直是楼氏家族世代传承的家族精神之精髓，在关键时候，这种精髓能让书生变得无比强大，成为能文能武、文武双全的社会治理高手。

2. 於潜县太爷

南宋高宗绍兴三年（1133）五月庚辰，在监察御史胡蒙的推荐下，楼璹走马上任履新於潜县令。这年他43岁，距他踏上政坛担任第一个职位已经十二年了。经过十多年的基层从政磨练，楼璹已经从血气方刚、敢说敢为的衙门幕僚、参谋助手，逐渐成长为沉稳干练、处事果敢、堪当大任的栋梁之材、一域之主。不知道这是不是历史的巧合：三十五年前，楼璹的父亲楼异37岁任河南登封县令，因能诗善画、多才多艺，被人誉为"诗画县令"；三十五年后，当楼璹刚过不惑之年当上了京都临安西郊县於潜县令，很快也成了另一个新的"诗画县令"。

於潜县地处南宋京城临安城西，与之直线距离大约80里，大树参天的天目山居于县城之北，曲折蜿蜒的天目溪自北而南贯穿全县。境内大多是低矮的小山丘与河流冲积形成的平原，从春秋战国以来就一直是稻米和丝绸盛产地，稻米和丝绸也是地方税赋的主要来源。南宋定都杭州后，於潜的地位更显重要。南宋朝廷在西天目山开设

了官窑，烧制瓷器专供朝廷使用。当时，天目溪两侧为大片的水网平原，土地肥沃、水渠贯通，稻田一望无际，是南宋重要的粮食供应地；低丘缓坡上种植着一望无际的成片桑树，远远看去满山翠绿，乡村家家养蚕、户户丝织，这里也是南宋重要的丝织品供应地。由此可见於潜县在政治与经济方面具有重要的地位。楼璹不敢辜负父亲楼异的期望，不敢辜负前辈胡蒙的信任，更不敢辜负朝廷的重托，上任后，马不停蹄地深入乡村农家，走访农户，了解掌握第一手实情，很快制定了一系列科学治理、关爱民生、促进生产发展的措施。这些举措成效显著，赢得了民心、保障了社会稳定，他也因此深受当地广大百姓爱戴，深得南宋朝廷信任。楼璹在於潜当县太爷期间，勤政为民的故事不少，流传至今的故事主要有创立民间自治组织、加强社会治理，深入田间地头，实地掌握农耕蚕织生产细节，绘制《耕织图》，创作《耕织图诗》等。

楼璹创立民间自治组织的故事。作为地方主官，维持社会稳定是第一要务。为加强对乡村的管理和治理，特别是第一时间掌握乡村的实际情况，第一时间处理各种矛盾，以避免问题扩大造成被动，十分需要借助乡村力量自我管理。楼璹结合自己在严格的家风熏陶下成长的亲身经历和曾在基层管理乡村的经验教训，深刻感悟到家族无比强大的力量，于是，在於潜各乡村创立了宗族自治组织，通过宗族的力量管理乡村事务，并将分散的个体小农生产组织起来，形成集体力量，提高生产力水平。乡村宗族自治组织的主要任务是：凡村民遭遇水涝干旱、飞蝗病虫等自然灾害，予以救恤；农户在春耕、夏锄、蚕忙、收获之际人力不足，派人帮助；鳏寡孤独、残疾无依靠者，如遇生活生产困难，即予以帮助；协助县衙联络乡村民众；等等。宗族自治组织成了楼璹在农村工作的纽带。楼璹时常亲自接见宗族族长，以示关爱，而对那些危害宗族的任何言行都毫不手软，严惩

楼璹与蚕妇交流现场画 图片采自黄贤权主编《钱王故事》

不贷。这样既发挥了宗族的积极性，又顺利完成了县衙的各种任务，更树立了县级政府的威信。

楼璹深入田间地头画《耕织图》的故事。中国是传统的农业社会，数千年来以农为本、以耕织为要，农耕蚕织一直是关系国计民生的头等大事，也是地方财政的主要收入来源。楼璹到於潜后，最关心的就是农耕与蚕织生产，三天两头往田间地头跑，往山坡桑林走，总是怀着同情怜悯之心，与农夫及蚕妇交流，深入细致地了解农耕蚕织生产的详细过程和关键细节。当时，於潜县的交通主要依靠的是天目溪水运。天目溪自北而南纵跨於潜全境，在下游与昌化溪汇合后即汇入分水江，再入富春江、钱塘江。天目溪水道可以直达京城临安。楼璹经常到县衙北面的后渚桥码头坐船，顺天目溪南下，到下游的各个乡村实地走访考察耕织生产情况，有时到南乡的潜川

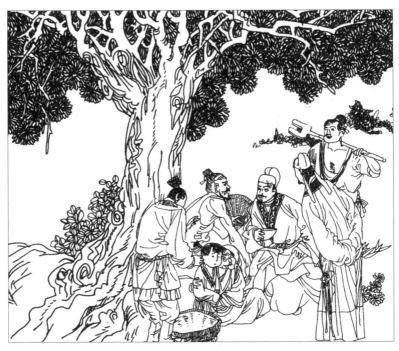

楼璹向农夫问技于乡村农耕生产现场　图片采自黄贤权主编《钱王故事》

乡乐平、桑干村，一住就是一个多月。他住在农家，仔细询问农事，了解耕织生产的细节，现场临摹耕织生产场景草图，当面征求农夫蚕妇的意见，不断修稿，调整了一稿又一稿。楼璹的侄儿楼钥在《攻媿集》中说："伯父时为临安於潜令，笃意民事，慨念农夫蚕妇之作苦，究访始末，为耕、织二图。"楼钥认为伯父楼璹绘制《耕织图》的主要目的是希望更多的官员乃至皇上，懂得农事，了解农民的疾苦，推行仁政。这在《攻媿集》里有明确的记载："士大夫饱食暖衣，犹有不知耕织者，而况万乘主乎？累朝仁厚，抚民最深，恐亦未必尽知幽隐，此图此诗，诚为有补于世。"楼璹深感耕织劳动艰辛，要想提高耕织产量和降低农民的劳动强度，就必须推广先进的生产工具和技术，因此在《耕织图》绘制中他特别注重先进技术与先进农具的推广。为了使生产过程更为直观形象，使其中的生产细节和技术

环节更易理解，他给每幅图都配上一首五言律诗，演绎图画大概意思，说明农桑的重要环节。《耕织图》客观形象地记载描绘了南宋时期临安郊县於潜地区的农桑生产全过程；以诗文方式，生动描述了农桑生产细节、习俗与生产者和管理者心态。

楼璹《耕织图》"图绘以尽其状，诗歌以尽其情，一时朝野传诵几遍"。它既是精美的画册，也是生动的诗篇；既是工作报告，也是艺术作品；既是写实绘图，也是抒情诗歌；既是民情记录，也是技术推广。楼璹可能也没有想到，自己在任内做的这么平常的一件事情，后来却掀起了绵延近九百年的文化热潮，并赢得了世界的瞩目。那么我们不禁要问，南宋时期有一千三百多个县，为什么只有於潜县令绘制《耕织图》？楼璹为什么要画《耕织图》？为什么楼璹就能画成《耕织图》？其实，最简单的回答就是工作需要、自己喜欢。首先是工作需要，即为履行县令职责、落实朝廷号召，教化劝农生产、推广农桑技术，促进经济发展、加强乡村治理，维持社会稳定、巩固国家政权。说白了，就是通过记录现实生产生活，展示恪尽职守的政绩；通过科普推广农桑技术，呈现励精图治的手段；通过积累向上汇报的资料，准备政治前途的资本。其次是自己喜欢。楼璹出生成长于"四明楼氏"家族，家学渊源深厚，诗画功底扎实，文章通贯古今，为人善良仁义，自幼生活在耕织发达的鄞江平原，深受耕织文化的熏陶，对耕织文化有着天然的感情，同时亦受父亲楼异"诗画县令"言传身教的影响。当了县令后，他终于拥有了能实现自己愿望，发挥自己特长做自己喜欢的事情，可以自己决策的平台。所以，楼璹与父亲一样，展现出"书画县令"的多才多艺，并在思想内容方面更上了一层楼：一个是纵情自然山水吟诵山水风光之美，一个是纵情稻田桑林记录耕织劳作之苦；一个是审美情绪的抒发，一个是忧国忧民的感叹；一个是自我陶醉，一个是劝课农桑。有人说，楼

璹《耕织图》有部分受到唐代画家韩滉所画《田家风俗图》的影响，如楼璹的"灌溉"至"入仓"九段诗文，就与韩滉诗基本一致。其实，这只是顺势而为。

3. 游走士大夫

南宋高宗绍兴五年（1135）上半年，就在楼璹绘制《耕织图》的第三年，《耕织图》被送进了临安府的南宋中央朝廷。高宗看到进献的《耕织图》爱不释手，遂命宫廷画师马上临摹传播，还让自己的夫人吴皇后为《蚕织图》题写诗句和说明，以示对农耕蚕织的重视，对农夫蚕妇的关心。楼璹也因为年富力强、为官廉正、政绩突出、献图有功，被皇帝关注与信任。就在献图当年的十二月，楼璹被朝廷重用提拔，先后担任江浙、两湖等地区州府的重要职务。从那年开始，楼璹便沿着希望的田野走向了更为广阔的世界，活脱像个不停游走的士大夫，去实现他"崇文重教、修身报国"的远大志向。

让我们一起来看看 45 岁以后的楼璹的仕途游走足迹。献图当年十二月，楼璹从县令正七品被提拔为从六品的邵州通判；继而"行在审计司"（南宋建炎元年，因"勾"与"构"读音相似，为避宋高宗赵构讳，将太府寺原下属的专勾司改名为审计司。其职责为对凡是拿俸禄的，无论宫廷大臣还是卑微小吏，都依据有关规定，审计其所领钱粮与职位是否相符。审计司主官称"干办官"，级别与县令相同）；绍兴十年（1140）由参知政事孙近推荐，升任广州市舶使；绍兴十四年（1144），出任福建市舶使；绍兴十六年（1146），调任荆湖北路、南路、淮南路三转运使；绍兴二十五年（1155），楼璹迁知扬州兼淮东安抚使，同年十一月辛未奉诏兼管运司事；绍兴二十六年（1156）三月，楼璹受诏令整治淮南耕地，同年主管台州崇道观，累官至朝议大夫（正六品），时年已经 66 岁，大约这年年底退职还

乡，悠闲自得地过了七年；绍兴三十二年（1162）十月庚午离世，终年73岁，埋葬于奉化南山之原，与他的先祖们会合。他的游走足迹自浙江婺州开始，经今天的广东、福建、湖南、湖北、江苏、安徽等6个省，最后回到浙江的台州，一路走来一路勤政，"所至多有声绩"，直到他66岁退隐还乡，才停止了近40年的游走。有不少专家学者认为，楼璹献图后除了在各地从政的政绩，还有几件事情值得大家敬佩。

绘画藏书传承文化。楼璹不仅绘有举世瞩目的《耕织图》，分别献给皇宫与留给家族，以身作则传承中华优秀的耕织传统文化，还创作了一批精美的书画作品。根据楼钥《跋扬州伯父赋归六逸图》记载，楼璹作《赋归六逸图》，内有《渊明联句》《山谷西轩》《真长望月》《太白把酒》《玉川啜茶》《东坡题咏》；还绘有《四贤图》，内有《谢安游东山》《张翰思莼鲈》《子陵钓台》《渊明临流赋诗》。这些绘画构图美妙，寄意高远，从另外一个方面更加充分地证明了楼璹绘制《耕织图》的深厚艺术功底，也充分证明了楼璹是当之无愧的"诗画县令"，而且是两宋时期一批"诗画县令"中最为优秀的"县令画家"。楼璹不仅自己收藏书画，藏品丰富，还积极鼓励子孙收藏书画，以传承楼氏家族崇尚文化的家风。在他的影响下，孙子楼深也有不少藏品，这在《攻媿集·跋从子深所藏书画》中有比较详细的记载。可以说，字画收藏已经成为楼璹家族的文化传统，代代相传。

设置义庄造福族人。楼璹不忘父亲楼异未竟之志，设置义庄以接济族人，成为楼氏家族美谈。楼璹父亲生前想建立义庄，专门接济遇到困难的楼氏族人，但此事未能办成，遗憾而去。楼璹把父亲遗憾牢记在心，一有机会、条件具备，就千方百计去完成父亲遗愿。当他在扬州任知州时，就在老家鄞县（明州）置办了良田五百亩，立名义庄，为楼氏家族接济族人之用。此举既完成父亲遗愿，又凝

聚团结族人力量，更为社会稳定做出了贡献。

兴修水利造福家乡。楼璹退隐还乡不忘百姓和族人，为故乡做了不少善事，体现了他的家国天下情怀。楼璹回到家乡不久，就遇到明州滨江的大堤坝毁坏。为了维护明州百姓生命与生产安全，他决定重建大坝阻挡洪水保一方平安。楼璹"以钱百万，倡率里人共为之"，自己首先带头募集修建大坝的资金，以榜样的力量带领当地百姓凝聚力量、筹集资金，修建好明州人民的"生命堤"，深得百姓爱戴。作为著名乡贤和楼氏家族族人，他还募集十万钱兴建精庐，重修铜佛像，重振旧观，使之成为楼氏家族的精神家园与寄托。精庐的建成，使"后人事之加笃敬，日袅香篆长蜿蜒"，为楼氏家族的再度崛起兴旺奠定了新的基础。看来，这位游走于仕途的士大夫，哪怕退休还乡，还念念不忘"修身、齐家、治国、平天下"的使命。

一路走来的重要足迹

根据《楼氏家谱》《楼钥集》和《宋史》《四明志》《鄞县志》《於潜县志》以及《楼氏家族》《两宋四明楼氏的盛衰沉浮及其家族文化》等历史典籍和研究资料，我们整理了四明楼氏家族的大事年表，从中大致理清了楼璹的人生轨迹，以及与《耕织图》绘制、传播有关的人物和事件。谨采用大事年表的表述形式，反映楼璹在他 73 年的人生岁月里，一路走来的重要足迹。

北宋真宗赵恒大中祥符元年（1008），楼郁出生。居于奉化，崇文重教，从事教学，弟子众多，声名远播。生有五子，为常、光、省、棠、肖，其中楼常、楼光考中进士。

仁宗明道二年（1033），楼郁长子楼常出生。后，楼常生有两子——楼异、楼弁，均进士。

仁宗庆历八年（1048），楼郁应王安石之邀，举家从奉化迁居鄞县（明州所在），协助王安石兴办县学，拉开了“四明楼氏”家族在明州崛起的大幕。该年楼郁 40 岁。

仁宗皇祐五年（1053），楼郁 45 岁参加科举考试中进士，被任命为庐江县主簿，其以“禄不及亲”为由未仕，留在明州继续教学，并有藏书万册（其中不少为楼郁亲笔抄录）。楼郁从教 30 多年，门下众多弟子中举，其中不乏宋代名士。楼氏家族因其杰出的文化贡献和影响力而逐渐成为四明望族，显赫一时。

仁宗嘉祐七年（1062），楼异出生（楼异为楼郁孙、楼常子）。楼异先后迎娶冯氏亲姐妹（秦国夫人、魏国夫人），生有五子：琛、璹、琚、璩、玜。

神宗元丰元年（1078），楼郁去世，享年 70 岁。

神宗元丰七年（1084），楼异时年 22 岁，迎娶冯氏（秦国夫人）为妻，冯氏恪尽妇道，协助楼异兴旺家族。后，秦国夫人去世，楼异续娶其亲妹魏国夫人，亦为贤妻。

神宗元丰八年（1085），楼异时年 23 岁，登科中举，少年得志，春风得意。

哲宗元祐五年（1090），庚午二月三日巳时，楼璹出生。为楼异次子，其时楼异 28 岁。

哲宗元符二年（1099），楼异知登封县，时年 37 岁。楼异因才华横溢，喜山水、好诗画，常登嵩山山水间，并有书画传世，人称"诗画县令"。

徽宗政和四年（1114），楼璹成婚，时年 24 岁，妻子冯觉真 19 岁，为父亲楼异亲自挑选（冯觉真为楼异妻子冯氏之亲侄女）。婚后，冯觉真生有四男（铢、镗、镇、钧）和四女，并贤淑持家、相夫教子，为族人称道。冯觉真还为楼璹养育了六个孙子（渊、源、洪、深、浚、泽）和四个孙女，可谓人丁兴旺。但冯觉真不幸先于楼璹离世，楼璹有专文回忆妻子的贤德。

徽宗政和七年（1117），楼异知明州，在自己故乡任主官，时年 55 岁，政绩杰出，深得皇帝信任、百姓爱戴。该年楼璹 27 岁。

徽宗宣和三年（1121），楼璹以父恩补将仕郎（知州知县的助理，从九品下），时年 31 岁。另一说，楼璹任婺州（今金华）佐贰官，婺州是他最初从政的地方。

徽宗宣和六年（1124），楼异去世，享年 62 岁。

南宋高宗赵构绍兴三年（1133），五月庚辰，在度支员外郎、权监察御史胡蒙的荐举下，楼璹任於潜县令，时年 43 岁。楼璹在於潜

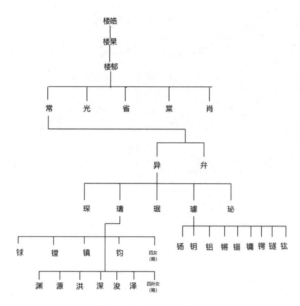

楼璹家族八代世系表

任内绘制了令后世瞩目的《耕织图》，也由此成为"四明楼氏"家族的第二个"诗画县令"。

高宗绍兴五年（1135），楼璹将《耕织图》进献朝廷，深得宋高宗赏识；是年十二月，楼璹从正七品县令晋升为从六品邵州（今湖南邵阳）通判，时年45岁。

高宗绍兴七年至九年（1137—1139），楼璹任审计司主官，负责对从中央到地方凡享受朝廷俸禄的官员进行审计监督。

高宗绍兴十年（1140），楼璹由参知政事（副宰相）孙近推荐，升任广州市舶使。

高宗绍兴十四年（1144），楼璹出任福建市舶使。

高宗绍兴十五年（1145），楼璹任福建市舶使期间，其次子楼镗以疾卒于官舍。楼璹时年55岁，楼镗约为25~30岁。楼璹老年丧子，无限悲痛。

高宗绍兴十六年（1146），楼璹调任荆湖北路、南路、淮南路三转运使。

高宗绍兴二十五年（1155），楼璹迁知扬州兼淮东安抚使，同年十一月辛未奉诏兼管运司事。任内，侄子楼钥曾赴扬州拜访伯父楼璹。

高宗绍兴二十六年（1156），三月，楼璹受诏令整治淮南耕地，同年主管台州崇道观，累官至朝议大夫（正六品），时年已66岁。约年底，楼璹退职还乡。

高宗绍兴三十二年（1162），十月庚午楼璹离世，终年73岁，葬于奉化南山之原。

嘉定二年（1209），楼璹的侄子楼钥擢任参知政事。是年，楼钥根据伯父楼璹所绘《耕织图》留在家族的副本，自己临摹"重绘二图，仍书旧诗，而跋其后，献之东宫，请时时省阅，知民事之艰难。太子敛衽听受，且致谢焉"。

嘉定三年（1210），楼璹孙子楼洪，为其祖父楼璹《耕织图》作跋（见《四库全书总目》卷102《耕织图诗》提要："此本后有嘉定庚午璹孙洪跋"）。同年，"孙洪、深等虑其久而湮没，欲以诗刊诸石。某为之书丹，庶以传永久云"，这是楼钥《攻媿集·跋扬州伯父耕织图》一文中记载的楼洪、楼深临摹楼璹《耕织图》并刻石翻印的情况。

嘉定六年（1213），楼钥去世，享年77岁。楼杓受诏专治其祖父楼钥丧事。楼杓曾经临摹过太祖父楼璹《耕织图》，并雕版刻印。

第四章

楼璹《耕织图》的突出贡献

第四章

楼璹《耕织图》的突出贡献

南宋绍兴三年（1133），於潜县令楼璹不忘"劝农使"岗位职责、书画家艺术使命，在任的两年时间，几乎全力以赴地投入到了耕织生产的实地考察和现场临摹中，为此跑遍县治各乡周边的南门畈、横山畈、方元畈、祈祥畈、对石畈、敖干畈、扶西畈、乐平畈等大畈农耕蚕织生产现场，吃住在乡村，与农夫蚕妇交流，了解与掌握耕织生产过程细节，现场临摹耕织生产场景草图，最后精心绘制成《耕织图》。

楼璹《耕织图》以现实主义笔法，将图画、诗歌融为一体，全面系统、客观完整地描绘了南宋江南地区水稻耕作和养蚕丝织的生产过程、具体环节、技术操作以及社会生活状态。其中耕图 21 幅，配五言诗 21 首；织图 24 幅，配五言诗 24 首。楼璹《耕织图》"图绘以尽其状，诗歌以尽其情"，在中国历史上开创了全景式大型系列耕织组图绘制先河，是我国反映农耕蚕织生产技术最集中系统、最全面完整的科普连环画册，被誉为我国最早完整记录男耕女织的画卷、世界第一部农业科普画册。

楼璹《耕织图》的突出贡献，在于再现了南宋社会的多彩生活，记载了南宋农耕的珍贵史料，创造了耕织文化的空前纪录，开启了农桑发展的崭新时代。楼璹《耕织图》原本已流失，后世摹本不下70 种之多。其中，南宋吴皇后《蚕织图》和宋末元初程棨《耕织图》，是距楼璹《耕织图》年代最近、画目和诗句与楼璹原本最吻合的摹本。今天，就让我们通过对吴皇后《蚕织图》、程棨《耕织图》的系列品读，来用心感悟《耕织图》中精彩纷呈的南宋世界。

再现了南宋社会的多彩生活

宋代不是中国历史上国势最为强盛时期，却是文明发展最为昌盛时期。

宋代正处于中国历史上重要转型期，不仅面临来自自然环境和气候变化的考验，还遭遇了政治、军事、民族等内外多重矛盾与挑战，特别是北方自然环境的恶化、金军"铁蹄"的侵扰、横扫欧洲大陆的蒙古骑兵的入侵，都对宋朝构成巨大威胁。在这一时期，宋代统治集团率领军民进行了艰苦卓绝的斗争，谱写下可歌可泣的历史悲歌。

宋代虽然国家命运多舛，但她以顽强的毅力、持久的抗争、非凡的智慧在中华民族的历史上，留下了灿烂辉煌的篇章，并赢得了世界广泛的尊重。宋代"虽不及汉唐、明清国土辽阔，却以在封建社会中无可比拟的繁荣和社会发展的高度，跻身于中国古代最辉煌的历史时期之列"[①]。宋朝是当时世界上经济最繁荣、文化最先进、科技最发达、社会最包容的国家。思想家严复认为："中国所以成于今日现象者，为善为恶，姑不具论，而为宋人之所造就什八九，可断言也。"史学大师陈寅恪说："华夏民族之文化，历数千载之演进，造极于赵宋之世"，"故天水一朝之文化，竟为我民族遗留之瑰宝"。历史学家邓广铭认为："宋代是我国封建社会发展的最高阶段。两宋期内的物质文明和精神文明所达到的高度，在中国整个封建社会历史时期之内，可以说是空前绝后的。"

南宋是一个"生于忧患、长于忧患、逝于忧患"的朝代，其历史始于北宋覆灭。北宋靖康元年（1126）闰十一月，金军攻陷北宋

[①] 王国平：《以杭州为例　还原一个真实的南宋》，《浙江学刊》2008年第4期。

京城开封。次年三月，金军俘虏徽宗赵佶、钦宗赵桓二帝北去，北宋被金所灭亡。同年五月，宋徽宗第九子、钦宗之弟、"康王"赵构，在应天府（今河南商丘市）即位，是为高宗，改元建炎，重建赵宋王朝，始有南宋。建炎三年（1129）高宗赵构来到杭州，改州治为行宫，七月升杭州为临安府，此时起，杭州实际上已经成为南宋都城。绍兴八年（1138），南宋宣布临安为"行在所"，正式定都临安。景炎元年（1276）蒙古军队攻占临安，俘5岁南宋皇帝恭宗，南宋光复势力陆秀夫、文天祥等人在逃亡中连续拥立两个幼小皇帝（端宗、帝昺），成立小朝廷。景炎三年（1278），时年9岁的宋端宗在逃亡中病逝。祥兴二年（1279）南宋逃亡小朝廷携军民20万人逃至广东江门新会，在崖山与蒙古军队发生激烈海战，战败走投无路的陆秀夫，于是年3月19日背着年刚8岁的小皇帝赵昺跳海，抗争到最后的10万军民也随皇帝跳海，至此南宋被蒙古灭亡。南宋的覆亡也许会让一些人颇感耻辱，但是南宋一代还有她另一面令人骄傲自豪。

那就让我们一起来看看令人自豪的南宋吧。宋代（960—1279）有319年历史，其中北宋167年（960—1127）、南宋152年（1127—1279）；国土陆地疆域北宋280万平方公里、南宋200万平方公里；人口数量北宋1亿、南宋8500万；首都人口北宋开封100万、南宋临安150万，两都都是当时世界上人口最多的城市。相比之下，13世纪中叶西方最繁华的城市威尼斯只有10万人口，作为世界最著名的大都会伦敦、巴黎，直至14世纪文艺复兴时期，人口也不过4万~6万人，仅从人口规模看，近800年前的杭州就已遥遥领先于世界各大城市。[①]虽然偏安一隅的南宋从中原大地退居南方，以长江和淮河以南地区与北方的入侵外族形成南北对峙态势，但无论国土疆域、

① 吴松弟：《南宋人口史》，上海古籍出版社2008年版。

人口数量还是军事实力等方面均不如北宋。不过南宋在北宋基础上痛定思痛、奋发图强、创新开拓，走出了另一片更加绚烂、更令人瞩目、更具世界影响的新天地，获得中外学者高度评价："无论是文化教育的普及、文学艺术的繁荣、学术思想的活跃、科学技术的进步，还是社会生活的丰富多彩，南宋都达到了前所未有的程度，在当时世界上也都处于领先地位。"[①]一些日本汉学家认为南宋文化已发展到可与西欧都城相比的高度文明水平，如日本学者宫崎市定称南宋为"东方的文艺复兴时代"[②]。法国著名汉学家贾克·谢和耐就高度评价南宋说："十三世纪的中国其现代化的程度是令人吃惊的……在人民日常生活方面，艺术、娱乐、制度、工艺技术各方面，中国是当时世界上首屈一指的国家，其自豪足以认为世界其他各地皆为化外之邦。"华裔学者刘子健认为："中国近八百年来的文化，是以南宋为领导的模式，以江浙一带为重心。"南宋特有的历史文化、经济科技繁荣现象，正如在沙漠深处盛开的一朵奇葩，特别令人注目，越来越引起中外社会各界的关注。

名士家族出身、拥有书画诗词绝技、怀揣治国抱负、忧民忧国忧天下的地方官员楼璹，就是在这样的历史大背景下绘制了《耕织图》。从当时情况来看，作为於潜县太爷，楼璹绘制《耕织图》本意具有两面性与客观性：既要对以皇帝为代表的统治阶级负责，落实劝农重农政策，又要对辖区内以耕农蚕女为代表的黎民百姓负责；既要推广农桑技术劝民耕种养蚕发展经济，又要通过教化劝导百姓达到社会治理稳定。也就是说，楼璹绘图是为了响应朝廷号召，履行县令职责，推广农桑技术，促进经济增长和社会稳定。同时，这

① 王国平：《以杭州为例　还原一个真实的南宋》，《浙江学刊》2008 年第 4 期。

② 宫崎市定：《宫崎市定论文选集》，商务印书馆 1963 年版。

些图画也可作为他个人政绩的证明，为他积累政治资本，有助于他在官场上的晋升。

他以写实手法，全景式描绘了南宋时期江南地区农耕蚕桑丝织生产全过程，为后人留下了珍贵的图像、文字。这些图像文字再现了南宋时期开放包容的社会氛围、快速发展的经济生产、突飞猛进的科学技术、繁荣兴盛的文学艺术、耕织发达的郊县於潜。

1. 开放包容的社会氛围

人是社会发展的主体，人的自由和全面发展是社会进步的最高标准。南宋时期，虽然说尚处在封建社会中期，人的自由与发展受到封建集权思想与皇权统治的严重束缚，但与宋代以前漫长的封建历史时期相比，这一时期对人的生存与生活的关注度、人的生活质量和创造力所达到的高度都是前所未有的。南宋时期民族矛盾异常激烈，前期受到北方金朝军事讹诈和掠夺羞辱，后期又受到蒙元野蛮侵略。在此情形下，南宋初期朝廷中以宋高宗为首的主和派，忍辱负重，稳定为上，积极议和，一方面主动向女真贵族纳贡称臣，用怀柔示弱来保持稳定，另一方面将来杭州视作"临安"而非"长安"，表现出了不忘收复中原的意图，用韬光养晦来凝聚人心，最终造就了一个别样的时代。

稳定基础，大气开放，对外交流。面对强悍的北方民族的不断侵扰，南宋王朝虽然退让到南方，整个朝廷收复北方的雪耻之心仍然未泯，但限于综合实力尤其是军事力量的相对薄弱，采取了怀柔策略，"稳定至上"是朝廷政治的核心目标。在艰难的形势下，南宋也没有闭关自守于江南一隅，而是继续对北方各民族开放大门，继续保持与北方各民族交往，吸引了不少受金国统治者迫害的女真百姓来到临安定居。同时，南宋还努力加强与海外的联系。如在宋代

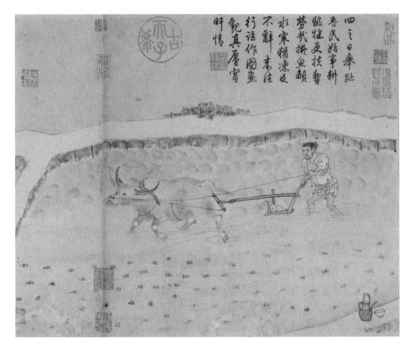

程棨《耕织图》"耕"

之前与我国通商的海外国家与地区约二十余处，而南宋时增至六十个以上，范围也从南洋（今东南亚各国）、西洋（今印度洋）扩大到波斯湾、地中海和东非海岸。在内忧外患格外严峻的大时代背景下，仍然坚持对外开放，广交天下朋友，如果没有强烈的自信、博大的胸怀、坚定的意志，恐怕是难以想象的，更是难以做到的。

崇尚文治，尊重知识，平民入仕。南宋重用文臣，提倡教育和养士，优待知识分子，与秦代"焚书坑儒"、汉代"罢黜百家"、明清"文字狱"相比，南宋可谓封建社会思想文化环境最为宽松的时期，客观上对经济、社会、文化发展起到了积极的促进作用。[①] 如南宋王朝对文人士大夫待之以礼、"不得杀士大夫及上书言事人"。在这种开放包容

————————
① 郭学信：《试论两宋文化发展的历史特色》，《江西社会科学》2003 年第 5 期。

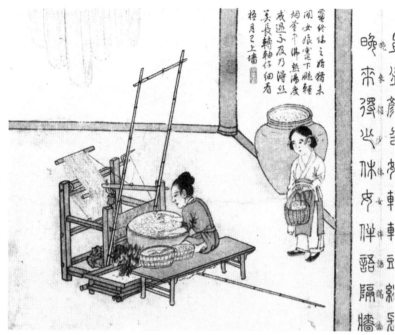

程棨《耕织图》"缫丝"

的政治氛围下，整个社会重用文士、优待文士，知识分子社会地位显著提高，思想十分活跃，参政议政的热情空前高涨，时常有正直大臣上疏直谏，甚至批评朝政乃至皇帝缺点，一度出现了"皇帝与士大夫共治天下"局面，从而有力地推动了南宋思想、学术、文化、科技的大发展。这与隋唐、明清时期动辄诛杀士大夫的政治状况大不相同。又如采取"寒门入仕"政策，科举面向社会各个阶层，取消出身门第限制，并增加科举取士的名额，只要不是重刑罪犯，即使工商、杂类、僧道、农民，甚至杀猪宰羊的屠夫，都可以应试授官。南宋科举登第者多为平民，宝祐四年（1256）601名进士中，平民占70%，社会广泛形成"学而优则仕"风气，推进了整个社会平民化、世俗化、人文化。

文教发达，思想自由，人才辈出。在北宋扎实的基础上南宋的

科举制度得到进一步完善，有效推动了学校的普及，中央有官学，地方有州县学、书院以及乡塾村校，除官办学校外，私人讲学授徒亦蔚然成风。其中书院兴盛最引人注目，可谓"道林三百众，书院一千徒"，四处遍布的书院促进整个社会对知识的尊重和对读书学习的重视。这种情况在当时世界上是绝无仅有的。[①]南宋思想环境宽松，学术氛围活泼，辩论自由，不同的思想学说观点可以相互交流、切磋，知识分子可以知无不言言无不尽，极大地激发了其创新创造积极性，由此在南宋出现了一批思想大家，对后世的思想文化影响深远。这在中国历史上也是罕见的。如南宋朱熹的理学思想至今还具有深远而广泛的影响。

南宋是知识分子思想自由、备受尊敬的时期，也是知识分子各显神通、施展才华的年代。楼璹就是在这样开放包容的社会氛围中成长的知识分子，也是在这样开放包容的社会氛围中走上县令岗位的士大夫，更是在这样开放包容的社会氛围中绘制《耕织图》的书画家。中国有句俗话"士为知己者死"，南宋时期知识分子的积极性得到空前高涨，才华潜能得到空前挖掘。试想，如果没有重视知识分子、倡导人的全面发展，就不可能涌现像楼璹这样诗画双绝的基层地方官；如果没有"皇帝与士大夫共治天下"，就很难调动多才多艺士大夫的积极性，就不可能激发楼璹这样的士大夫主动绘制《耕织图》的热情；如果没有"重用文士、优待文士、不杀文臣、不杀直谏言事人"，就不会有皇帝当面召见基层县令了解基层农桑，后世自然也不会出现《耕织图》文化现象。

这种开放包容的社会氛围，使得楼璹《耕织图》每一幅画面里，无不留下南宋社会的时代痕迹，南北文化技术融为一体、兼容并蓄

① 陈野等：《宋韵文化简读》，浙江人民出版社 2021 年版。

的开放精神得到了充分再现。如在"耕"一图中，一农夫左手牵牛拉绳、右手扶犁，人随犁后，正在耕田。画面中这种"曲辕犁"原是中原地区广泛用于旱地的耕犁，随北方人口南迁传入南方，并根据南方水田耕作特点进行了改进。"耕"图描绘的就是改进后的北方"曲辕犁"在南方水田使用的场景。又如"缫丝"一图，描绘一妇女操作生缫车的情景，反映的是当时浙江地区使用的南缫车和生缫工艺，这种结构的缫丝车是由北方传到南方的，北宋秦观《蚕书》就有记载。《蚕书》主要总结宋代以前山东兖州地区的养蚕和缫丝的经验，但缺乏直观形象的图像佐证，而在《蚕织图》里就直观形象地绘有缫丝车图像，说明北方的缫丝车改良后在南方普遍使用。

2. 快速发展的经济生产

南宋时期，北方人口大量南下，给南宋经济发展带来了充足的劳动力、先进的生产技术和丰富的生产经验，南宋定都临安后实现了全国经济重心的南移，促进了南方生产力水平的快速提高；加上南宋统治者制定了一些积极有效的政策措施，以开放包容的姿态吸引各方人才落户江南，形成了全国人才集聚南方的优势，南宋在农业、手工业、商业、海外贸易等方面都获得快速发展，取得突出成就，并以杰出的表现反哺北方。

农业生产力迅速提高、产量倍增，江南无愧为农业最为发达的地区。南宋政府为解决剧增人口粮食供应问题、保障国家财政稳定收入、满足北方守卫疆土战争军需以及对金和蒙古纳贡所需等，须在现有狭小的国土里创造出更多财富，才能维持稳定的政治局面。南宋非常重视鼓励水利兴修、垦荒复垦，大力推广稻麦两熟种植制度、精耕细作技术，有效提高了粮食单产与总产，并实行租佃制（地主招募客户耕种土地，客户只向地主交纳地租，可直接编入宋朝户籍

承担国家某些赋役,不再是地主的"私属",因而获得一定人身自由),激发了农民从事农耕的积极性,江南地区新垦众多水田、圩田、梯田,连曾经"几无人迹"的淮南也出现了"田野加辟""阡陌相望"的繁荣景象,农作物单位面积产量比唐代提高两三倍。农业生产力发展水平之高,居当时世界领先地位。江南成了名副其实的中国农业最为发达的地区,还出现南粮北调现象。这时就有"苏湖熟,天下足"谚语在中华大地流传,并成为江南富庶的代名词,后来又演变为"苏杭熟,天下足",一直流传至今。

创立"农商并举"国策,商品经济迅猛发展,商业税首次超过农业税。中国是传统的农业社会,历代统治者奉行"重农抑商"观念,在重视农业生产的同时习惯打压商业。南宋打破了传统观念,确立了"农商并举"国策,采取了惠商、扶商、恤商政策举措,激发了社会各阶层从事商业经营的热情,商品经济呈现出中国历史上前所未有的繁荣景象,形成了四通八达的商业网络,10万户以上的城市有50多个,涌现了临安、建康(今江苏省南京市)、成都等一批特大型商业城市,当时临安已有16万户、150万人口。据《梦粱录》《武林旧事》记载,南宋临安城内商业十分繁荣,甚至出现了夜市刚刚结束,早市又告兴起的繁忙景象。繁荣的商业经济带来了巨大商业收入和可观的赋税收入,《建炎以来朝野杂记》甲集卷14《国初至绍熙天下岁收数》记载,绍兴末商税数约1500万缗以上(1000文为1缗);淳熙末年(1189)全国正赋收入6530万缗,其中商税在2000万缗以上,占全国总收入30%以上。南宋商税税率一般为十取一,由此推算,商品交易额在2万万缗以上,可知商品交易量巨大。宋学专家王国平在《以杭州为例　还原一个真实的南宋》一文中也认为:"南宋商税加专卖收益超过农业税的收入,改变了宋以前历代王朝农业税赋占主要地位的局面。"这是中国漫长的农业社会历史发展过程

中的一个重要转折点。

蚕桑丝绸生产发达，开启了独步天下新局面。吴越国实施"世方喋血以事干戈，我且闭关而修蚕织"国策，为宋代江南丝绸业崛起奠定了基础。江南丝绸业到了宋代，各方面取得可喜成就：桑树栽培和养蚕技术成熟，丝绸工艺完善，脚踏缫车基本定型，过糊方法也已采用，束综提花机结构齐备，丝绸种类繁多且新品迭见；官营织造机构普遍建立，民间丝织业家庭副业地位迅速上升，专业机户较为普遍；丝绸贸易极为活跃，大宗丝绸在全国为数独多，江南第一次以丝绸中心的地位屹立于全国丝绸业中。[①] 南宋时期由于整个商品经济的繁荣，作为农村副业的丝绸业与商品经济联系更为密切，江南的农村以经营蚕丝业所得收入作为生活来源，并出现了专业大户，"富室育蚕有至数百箔，兼工机织"，养蚕织绢和缫丝已经成为谋生的主要手段，农户或销售绢品或销售缫丝，这在范成大《缫丝行》中有形象的描绘："今年那暇织绢著，明日西门卖丝去。"丝织业的赋税收入也在南宋政府的税收中占据重要地位，南宋官府的生产收入主要有农业税的夏税绢和身丁税、"山泽之利"的布帛收入、"和买绢"税，其中"夏税绢"和"身丁税"就占当时官府丝绸总收入的50%。[②] 南宋江南地区的丝绸生产技术，更是遥遥领先于全国和全世界。

兴盛的海外贸易，开辟了东西方交流新纪元。经济的繁荣和商品流通的发达，使南宋的对外贸易获得空前发展。北宋时期，北方丝绸之路已经被辽与西夏等阻断，绝大部分对外贸易改走海道，"东

① 范金民、金文：《江南丝绸史研究》，农业出版社 1993 年版，第 30 页。

② 朱新予：《中国丝绸史（通论）》，纺织工业出版社 1992 年版。

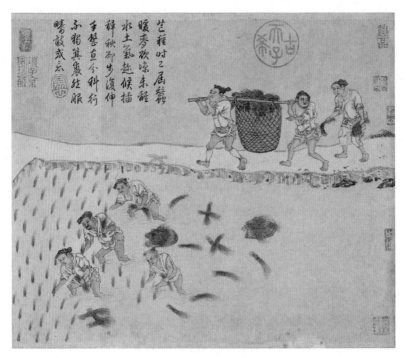

程棨《耕织图》"插秧"

南之利，舶商居其一"，海上丝绸之路由此更加繁忙。北宋海外贸易的四大商港中，浙江的杭州与明州就占了两个。宋室南渡后，浙江成为京畿重地，朝廷为了支付巨大的财政支出，对海外贸易采取了推动与奖励的政策，使杭州与明州两大港口更加繁荣，并将温州也开辟为对外贸易的港口。根据《西湖老人繁胜录》记载，杭州市舶务设在"保安门外瓶场河下。凡海商自外至杭，受其券而考验之。又有新务，在梅家桥北"。市舶司的税收，主要来自"抽解"，也称"抽分"，即朝廷通过当地市舶司机构向进港外国商船征收实物税。《宋会要》"孝宗隆兴二年八月十三日"条呈两浙市舶司利害之奏书说："抽解旧法，十五取一。其后十取一。又其后择其良者，谓如犀、象十分抽二，真珠十分取一。"南宋初期，朝廷财政困难，市舶司收入成为支撑南宋半壁江山的重要支柱。为鼓励对外贸易，朝廷

宋代秧马

对来杭州的外国客商予以厚待。建炎二年（1128），提举两浙市舶司吴说就曾说："每年宴犒，诸州所费不下三千余贯。"南宋的海上丝绸贸易主要有东、南、北三条通道，东向到日本，南向到南洋诸国，北向到朝鲜，一般从浙江输往他国的主要有蚕丝、绫锦、越窑及杭州官窑的瓷器、茶叶、文具、纸张、书籍等，而从海外输入的有木材、药材、香料、染料、工艺品等。[①]南宋"海上丝绸之路"繁荣兴盛，从海底打捞上来的南宋沉船"南海一号"中发现的文物足以证明：2007 年 12 月，在广东阳江海域打捞出南宋商船"南海一号"，整船金、银、铜、铁、瓷器等文物 6 万~7 万件，皆为稀世珍宝。迄今为止，全世界范围内都未曾发现过如此巨大的千年古船，堪称世界航海史

① 袁宣萍、徐铮：《浙江丝绸文化史》，杭州出版社 2008 年版。

上一大奇迹。专家认为"南海一号"的价值和影响力将不亚于西安秦始皇兵马俑，反映了南宋经济文化的繁荣、社会的开放，也表明当时南宋不愧为世界经济发展的引领者。

南宋时期，生产力高度提升，使传统农耕生产得以转型创新，农具发明和技术改良、丝绸生产贸易兴盛、经济快速发展，都迫切要求在更大范围内推广新技术，这个时候，图文并茂的《耕织图》就应运而生了。这些时代特色、时代需求，在楼璹绘制的《耕织图》里都可以一一找到对应的答案。"耕图"部分，就描绘了南宋时期农业生产工具的不断改良、生产力不断提高、劳动效率不断提升的画面。如"插秧"一图五言诗曰："抛掷不停手，左右无乱行。我将教秧马，代劳民莫忘。"此处记载的"秧马"是宋代发明的一种进步的插秧工具，可以减轻人的劳动强度，加快插秧进度，提高生产力。秧马的形状仿佛一只小木船，两头高，中间凹，背部用重量轻的梧桐木等木材制成。在苏轼的文集里就有一首描述这种先进工具的《秧马歌》，歌前小序说："予昔游武昌，见农夫皆骑秧马。以榆枣为腹，欲其滑；以楸桐为背，欲其轻。腹如小舟，昂其首尾，背如覆瓦，以便两髀雀跃于泥中，系束藁其首以缚秧。日行千畦，较之伛偻而作者，劳佚相绝矣。"使用这种秧马，在水浅泥深的稻田里滑行很快，相比弯腰插秧劳动强度大为减轻，又提高了插秧效率。元朝王祯《农书》和明朝宋应星《天工开物》、徐光启《农政全书》都有当时继续使用秧马的记载。[①] 这种由南方农民发明、在南方水稻田使用的秧马，一直延续使用到元明清以至民国和当代。笔者好像朦胧地记得，20 世纪 60 年代，曾经在故乡桐庐分水、百江的水稻田里见过秧马，那时笔者的叔叔伯伯们在初夏时也骑着木制秧马插秧。

① 蒋文光：《从〈耕织图刻石〉看宋代的农业和蚕桑》，《农业考古》1983 年第 1 期。

"织图"部分，就描绘了南宋时期成熟的种桑养蚕技术、丝绸织造工艺，特别是《耕织图诗》将当时蚕织生产分成浴蚕、下蚕、喂蚕、一眠、二眠、三眠、分箔、采桑、大起、捉绩、上簇、炙箔、下簇、择茧、窖茧、缫丝、蚕蛾、祀谢、络丝、经、纬、织、攀花、剪帛等二十四个环节。这些生产技术的每一个环节，都是南宋勤劳智慧的劳动人民不断总结前人经验教训而得出的最成熟最先进的技术，这些成熟的丝绸生产技术大大超越了以往，变得更加科学，更大程度地提高了蚕桑丝绸生产的生产力，使江南地区蚕织生产遥遥领先于北方，成为名副其实的全国丝绸生产中心。

3. 突飞猛进的科学技术

中国古代的"四大发明"（造纸、火药、指南针、活字印刷术）是中国对世界科技发展的重大贡献，在宋代获得更为广泛的实际运用和改进提升。英国著名哲学家、思想家和科学家弗朗西斯·培根指出："（活字印刷术、火药、指南针）这三种发明已经在世界范围内把事物的全部面貌和情况都改变了：第一种是在学术方面，第二种是在战事方面，第三种在航行方面；由此产生了无数的变化，这种变化是这样大，以至没有一个帝国，没有一个教派，没有一个赫赫有名的人物，能比得上这三种机械发明。"

同时，宋代又是一个科技创新的时代。根据学者统计，中国历史上的重要发明，一半以上都出现在宋朝，宋代的不少科技发明不仅在中国科技史上，而且在世界科技史上也号称第一。宋朝是当时世界上发明创造最多的国家，也是中国为世界科技发展贡献最大的时期。英国著名科技史专家李约瑟，在多卷本巨著《中国科学技术史》导论中明确指出："每当人们在中国的文献中查找一种具体的科技史料时，往往会发现它的焦点在宋代，不管在应用科学方面或纯粹科

学方面都是如此。"

　　"三大发明"不断完善。南宋时期，火药和火药武器得到了大规模的使用和推广，南宋管形火器的出现更是世界兵器史上十分重要的大事，成为冷兵器时代向火兵器时代过渡的前奏。如绍兴二年（1132）陈规守德安时，曾发明世界上最早的原始管形火器——用长竹竿制枪筒以喷射火焰的"火枪"；开庆元年（1259），寿春府（今安徽寿县）"又造突火枪，以钜竹为筒，内安子窠，如烧放，焰绝，然后子窠发出，如炮声，远闻百五十余步"。这是世界上最早运用射击原理制成的管形设计火器，具有了身管、火药、子窠（即弹丸）三个基本要素，堪称世界火药枪炮之祖。指南针在南宋航海活动中大展身手，宋人赵汝适《诸蕃志》卷下《海南》载："舟舶来往，惟以指南针为则，昼夜守视唯谨，毫厘之差，生死系矣。"这是中国和世界航海史上具有划时代意义的重大技术突破。李约瑟指出，指南针在航海中的应用，是"航海技艺方面的巨大改革"，它把"原始航海时代推到终点"，"预示计量航海时代的来临"。大约在100年以后，西方人才从阿拉伯人手中学到用指南针航海的知识。此后，哥伦布发现新大陆、麦哲伦环行地球之壮举也是建立在宋代航海罗盘的发明这个技术基础之上。印刷技术自从北宋毕昇发明活字印刷术以后，在南宋又有了进一步的发展。光宗绍熙四年（1193），庐陵周必大使用泥活字印刷自著的《玉堂杂记》，这应是目前世界上有文字记载的第一部活字印本。[①]

　　农业理论成果丰硕。南宋时期，农业生产技术稳定成熟、创新发明不断，同时也涌现了一批重大农业理论著作。楼璹《耕织图》以图文并茂形式，全面系统地介绍了耕织生产的45个环节和细节，

① 徐吉军：《南宋文化在中国文化史上的地位及影响》，《文化学刊》2015年第7期。

是我国也是世界上第一部图文并茂的农学著作。其中收集绘制的大批南宋时期创新农耕蚕织工具图，多为我国现今可见最早的农具图。陈旉《农书》是我国最早的有关南方农业生产技术与经营的农学著作，也是第一部专门论述水稻生产的农书。韩彦直《橘录》，又名《永嘉橘录》，是我国也是世界第一部柑橘学著作。陈仁玉于淳祐五年（1245）撰成的《菌谱》，是我国也是世界上最早的一部菌谱类著作。范成大《梅谱》，又名《范村梅谱》，成书于淳熙十三年（1186），是我国最早一部梅花专著。南宋赵时庚写成的《金漳兰谱》，为我国最早的兰谱。宋末元初人薛景石所撰《梓人遗制》是我国现存的唯一一部古代织机专著，绘有零件图和总机装配图等。

制造技术贡献巨大。南宋造船技术超过世界上任何国家。嘉定十四年（1221），温州曾按制置司下发的两本船样，各建25艘海船。这种船样绘有船图，并注明船体和各部件大小尺寸，详细规定用料、人工等项。这种先做船模或制作图样，然后造船的方法，是船舶设计工艺重大突破，表明当时人们已对船舶结构、性能和特点有比较深入、系统、全面的认识，为造船理论研究创造了条件。西方直到16世纪才出现简单的船图，比我国晚了三四百年。当时中国海船以体积大、负载多、安全平稳、设施完备等著称于世，加上指南针在航海上使用，更受各国客商欢迎。不但中国客商坐中国制造的海船，连外国客商也都搭乘中国制造的海船。南宋纺织技术、染色技术高度发展，许多工艺和技术走在世界前列，如南宋丝绸织造束综提花技术，比西方发明的嘉卡提花机织造技术早六百多年。南宋末年就熟练掌握了用焦炭炼铁技术，而欧洲人则在18世纪才发明焦炭炼铁，比我国迟五百年。

数学、医学等领域创新显著。南宋在数学、天文历法、地理学、医药学等方面的科学成果和技术，都达到较高水平，有的甚至超越

前代。这一时期，南宋人创造了四项世界领先的成就。第一项是秦九韶完成的《数书九章》。他在北宋数学家贾宪首创的"增乘开方法"基础上，发展出一种完整的高次方程正根数值求解法（秦九韶算法），做出了具有世界意义的贡献。欧洲直到1819年才由英国数学家霍纳创造出类似解法，比秦九韶晚了五百多年。第二项是宋慈完成的世界上第一本系统的法医学专著《洗冤集录》，它比西方最早的同类著作——意大利费德罗的《医生的报告》早三百五十多年。第三项是王致远刻石于苏州的黄裳天文图，为世界保存至今的第一幅石刻天文图。第四项是陈咏的《全芳备祖》，为世界上最早的植物学辞典，比欧洲首部植物学专著——柯达士的《植物史》早了三百多年。

楼璹身处改革的时代、创新的时代、科技的时代。其《耕织图》所描绘的大量创新农具、创新技术，反映了南宋时期人们采用先进生产技术、促进经济发展的勤劳智慧。耕图部分的"碌碡"描绘的就是农夫运用新改造的农具平整土地。这种平整土地的农具"碌碡"原来是在北方旱地用的，多以石头为制作材料以增加重量压碎泥块，达到平整的目的。这一农具由北人南下带到了南方，也用于平整土地，但南方是种植水稻为主的水田，以石头为材料碌碡会下陷入泥无法工作，故聪明的江南农夫就将它改为木质，这样它自身分量不重，不会出现下陷，操作也方便。徐光启《农政全书》卷二十一《农器》也对"碌碡"农具的改良进行了记载："余谓碌碡字皆从石，恐本用石也。然北方多以石，南人用木，盖水陆异用，亦各从其宜也。"这种器械的运用，既减轻劳动强度，提高生产效率，又利于精耕细作。楼璹《耕织图》织图部分，绘制了一批当时最成熟、最先进的蚕桑丝织工艺和技术，如窖茧、缫丝、络丝、经、纬、织、攀花等工艺流程，同时还描绘了世界最早的缫丝车图像、最早的提花机图像等等。

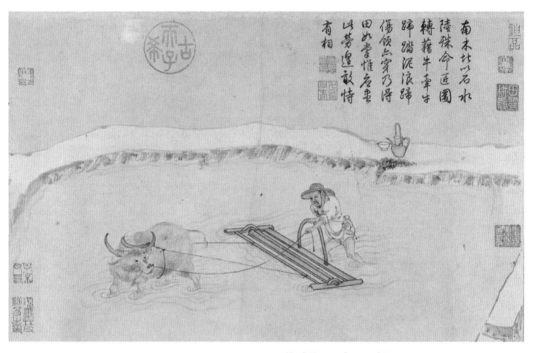

南木北以石水
陸殊命匠圖
轉藉牛牽牛
歸踏泥浪�歸
僮領六穿乃浮
田如孝惟启云
以勞望敢惟
有相

程棨《耕织图》"碌碡"

4. 繁荣兴盛的文学艺术

南宋是文学艺术发展的鼎盛时期。唐时作为新的文学样式兴起的"词"进入宋代后开始广泛流行并兴盛起来；宋诗在唐诗之后另辟蹊径，开拓了诗歌创作新境界，其影响直到清末民初；"话本小说"和"南戏"为中国小说和戏曲发展奠定了雄厚的基础；绘画艺术则进入了中国绘画史上的高峰时期。近代国学大师王国维在《宋代之金石学》一文中指出："天水一朝人智之活动与文化之多方面，前之汉唐，后之元明，皆所不逮也"。为什么会出现这样的盛况呢？这与南宋平稳怀柔的基本国策、宽松包容的政治环境、自由开放的社会氛围、崇敬文人的有利举措、精致生活的倡导追求有关，空前的自由和宽松，加上文艺平民化推进，使文人艺术家迸发出空前的创作创新激情，也使社会各阶层成员加入文艺队伍，促进了南宋文学艺术的蓬勃发

展，达到前所未有的高峰。

宋词和宋诗的繁荣。南宋文学的作家、作品，不仅数量巨大并明显超过北宋，而且在内蕴特质、艺术成就上也有自己特点。仅从词坛情况而言，唐圭璋《全宋词》共收词人1494家，词作21055首。其中南宋词人约为北宋词人的三倍。有学者运用定量分析的方法，依照存词数量、历代品评、选本入选数量等六个指标，确定宋代词人中有一定成就和影响的词人约在300家左右，其中堪称"大家"和"名家"的词人排名前30位中，南宋就有辛弃疾、姜夔、吴文英、李清照、张炎、陆游、王沂孙、周密、史达祖、刘克庄、张孝祥、高观国、朱敦儒、蒋捷、刘过、张元幹、叶梦得共17人。在"词"发展的同时，诗歌也格外兴盛，《全宋诗》全书收录诗歌27万首、诗人9000余人，字数近4000万，家数林立，流派纷呈；《全唐诗》仅收录诗歌4.9万多首、诗人2800多人。再从《四库全书总目》来看，该书共收宋人别集382家、396种（存目除外），其中北宋115家、122种，南宋267家、274种，可见南宋别集的著录数量当为北宋的两倍。

话本和南戏的兴起。南宋话本小说的出现，在中国文学史上具有重要意义，标志着中国小说的发展进入新的阶段，并为明清时期中国小说的繁荣奠定了基础。南宋是中国戏剧的生成期，我国最早成熟的戏曲"温州杂剧"，即于南宋之初或稍前首先诞生于浙江温州，因唱南曲又名"南曲戏文"，简称"南戏"。其时温州地区的"九山书会"根据《状元张协传》改编而成的《张协状元》，已经具有完整的故事情节、曲折起伏的戏剧矛盾、齐全的角色行当以及丰富的表演形式。这都是以前所无法比拟的。因此，南戏不仅是中国戏曲真正形成的标志，还是元代杂剧的先驱。

　　绘画艺术走向高峰。宋代是中国绘画史上的鼎盛时期，这个鼎盛标志着我国中古时期绘画高峰的出现。当代绘画大师潘天寿指出："吾国画法，至宋而始全。"[①] 这一时期画家人数众多，有千人左右，如《佩文斋书画谱》载有986人，《古今图书集成》"画部·名流列传"载有943人，仅画院画家就有120多人。[②] 这些画家遍及宋代社会的各个阶层，上至帝王公侯，下至妓优奴婢，旁及释道，反映了宋代绘画艺术的鼎盛。而以李唐、刘松年、马远、夏圭等人为代表的南宋著名画家，他们的作品在画坛上至今仍然具有十分崇高的地位。南宋画家对社会、对人生有了比较深刻的理解，其绘画内含的哲学思想、人生道理、生活思考等逐渐深厚，出现了一批全景式描绘现实生活的画家，表现社会风俗、历史故事、田园生活的作品大量产生，成就斐然。这一时期画风不断创新，如苏汉臣、李嵩、梁楷、龚开等在绘画技巧上，都自立新意，有所贡献，尤其是梁楷所创减笔画人物的崭新风格，开创了南宋写意人物画的新天地，为画史所重，影响后世。此外，南宋工艺美术造型、装饰与总体效果堪称中国工艺史上的典范，为明清工艺争相效仿的对象。

　　南宋社会艺术表达风尚的广泛流行、诗词写作与绘画艺术的兴盛繁荣，以及现实主义创作的时代风尚，催生了一大批致力于描绘乡村田园生活的诗人和画家，而楼璹就是其中较为突出的写实诗人和写实画家：面对江南地区男耕女织的生产生活现实，他满怀激情地创作了《耕织图》45幅及其配图诗歌45首，记录总结耕织生产经验，宣传推广耕织生产知识技术。当楼璹将《耕织图》进献给朝廷时，他十分幸运地遇到了具有较高艺术修养的宋高宗（南宋的多位皇帝

① 潘天寿：《中国绘画史》，上海人民美术出版社1983年版。

② 杨勇：《两宋画院画家》，中国美术学院出版社2011年版。

南宋　李唐　《村医图》

南宋　刘松年　《宫女图》

宿雨清畿甸

朝陽麗帝城

豐年人樂業

壠上踏歌行

和皇后以及后妃都是绘画高手,这在中国历史上较为罕见),因此《耕织图》自然得到了宋高宗的高度赞赏。当宋高宗命宫廷画师临摹楼璹《耕织图》时,绘画高手吴皇后主动参与艺术创作:不仅用精美小楷字将每幅养蚕过程图加以详细文字说明,还据养蚕经验和审美习惯,对整个构图和生产程序进行调整,使之更加符合生活真实、艺术真实,这才有了我们今天看到的宋人《蚕织图》。如《耕织图》"耕图"中的"持穗"一图,描绘了四位男子手持"连枷"农具,给稻谷脱壳的劳动场景。画面中间为两人高的谷堆,谷堆两侧是四位男子赤脚站立在两排平铺的稻谷上,挥舞"连枷"劳作,结构布局巧妙。四位男子,右侧两人高扬"连枷",即将用力挥打而下,其中一男子咬紧牙关、瞪大眼睛,盯着地上的稻谷准备狠狠挥下"连枷",对面两男子手持"连枷"放在稻谷上准备扬起,神态轻松自若,形成此起彼伏的画面,人物神态惟妙惟肖、动感十足。四位男子的背部微突、腰部微缩,隔着衣物都能感受到其肌肉力度,每个人的腿都呈弓步,右腿在前左腿在后,左腿因为要支撑全身力量连五个脚趾也都分开,可见画家对生活场景和人体肌肉力量变化的观察细致入微,人物线条明朗,张力十足。

5. 耕织发达的郊县於潜

如前所述,於潜县地处临安西部,由天目山原始森林中生成的天目溪白北而南穿过於潜全境,后汇入分水江,再汇入富春江。天目溪流域两岸形成了肥沃的低矮丘坡和冲积平原,整片生机蓬勃的大地敞开怀抱迎接着来自南太平洋的温暖的气流与雨水;海拔1500多米的天目山巍峨翠绿的山峦形成一道绵延百里的屏风,挡住了来自北方的寒流,确保於潜这块沃土四季分明、光照充足、雨量丰沛。天然优越的自然环境使於潜成为农耕蚕桑生产的最佳宝地。自远古以来,这里的人民便过着安居乐业的生活,这里的物产丰富多样,

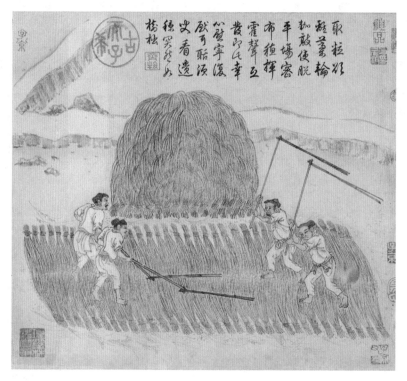

程棨《耕织图》"持穗"

粮食丰沛充足。到了南宋时期，於潜不仅具有天然的自然环境优势，还增加了位于京城杭州西郊的区域优势，以及南宋重视农桑生产和农业商品经济发展的政策优势，加上南宋定都杭州后丝绸消费量剧增，市场需求巨大，於潜迎来了高光时刻和辉煌历史：人口曾经达到11万（邻县昌化面积近於潜两倍，但人口仅 5.9 万，为於潜的 1/2），蚕桑丝绸生产技术成熟，丝绸产品声名远播，"於潜绢"成为中外客商指定要买的产品；麦稻两熟耕作技术先进，田园山水闻名遐迩，苏轼等一批文人墨客纷纷慕名而来，并在於潜留下了千古流传的美篇佳句。

　　北方流民落户，人口数量猛增，农桑快速发展。据光绪《於潜县志》记载，南宋於潜县管辖惟新、嘉德、波亭、丰国、潜川、长

安 6 乡，北宋大中祥符九年（1016）人口 45292 人，南宋乾道五年（1169）人口 46292 人，南宋淳祐九年（1249）人口 112291 人。在 1016—1169 年的 153 年间，增加了 1000 人，年均增加 6.5 人，与邻县基本一样；而在 1169—1249 年的 80 年间，突然增加 65999 人，年均增加 825 人，增加速度历史罕见。历史上经过多次区域调整的於潜地域范围变动不大，《临安年鉴 2022》记载，2021 年於潜地区为 4 个乡镇（於潜、天目山、太阳、潜川），人口 131879 人。在 1249—2021 年的 772 年间，人口增加了 19588 人，年均增加 25.4 人。为什么南宋时期短短 80 年间於潜人口迅猛增加 6.5 万人，而以后 770 多年间才增加 1.95 万人？其实，这与北宋末年南宋初年大量北人南迁，以及南宋流民落户政策有关。

北宋末年，大量北人随宋室南迁，给京城杭州带来巨大压力。为解决南迁北人基本生活问题，南宋政府鼓励和引导他们到江南地区各州、县垦荒种田，并规定凡垦荒所得田地可以归垦荒者所有。各地政府还为垦荒者提供农具和粮食种子，或完全免费或低价租借，开垦田地所得粮食收入减免一定年份的赋税。这一时期大批南迁北人分流到各县，垦荒种地、自力更生，定居当地，被称为"流民"。这些"流民"虽在南宋初年就生活在南方，而且参与当地农桑生产，提升了当地农业生产水平，但在开始时不需要缴纳赋税，也不需要进行户籍登记，因此在南宋初期几乎很难获知准确具体的"流民"人数，而当时的"流民"在各地实际人口数量远远超过在册人口数。於潜也不例外，南宋初期虽然人口登记只有 4 万多人，但实际人口不会少于 10 万人。到南宋中期，中央政府开始对"流民"征税，要求他们必须落户登记，由此出现了数倍于当地人口的"新居民"，於潜人口一下子从 4 万蹿升到 11 万，几乎是原来的三倍！这都是北方"流民"送来的"红利"。这些"流民"为南宋经济社会发展奉献了

力量，也为於潜农耕蚕桑生产做出杰出贡献，尤其是以北方的新技术提升了丝绸的品质。宋史专家倪士毅在《浙江古代史》一书中指出："临安於潜所产洁白细密的丝绵被列为佳品，用绵织成的绵绸，也为一般人民所贵重。"这无疑是值得於潜人骄傲自豪的事情，也无疑是於潜丝绸生产发达的缩影。

有一点特别值得我们关注和反思，南宋时期，於潜人口曾经达到 11 万人（还不包括一些暂时不用缴纳赋税、尚未登记入册的北方"流民"，也就是说，实际上的人口远远不止 11 万，保守估计在 13 万~15 万），与今天的於潜人口 13 万相差不多，足见八百多年前的於潜人口是多么兴旺。一个小县城，能养活这么多人，可见其生产力水平之高、经济发展之繁荣、社会财富之丰盈。八百多年来，於潜地区人口几乎没有增长，而交通、水利、电力、机械化、互联网等基础设施和技术已突飞猛进、日新月异地发展了，足见南宋时期於潜人口数量达到了历史顶峰，几乎是空前绝后了。这应该说是一个奇迹。

天目溪冲积平原，形成大片田畈，造就於潜粮仓。自北宋至今，於潜、昌化地区的区域管辖范围几乎没有变化。南宋时期，於潜县土地面积约 800 多平方公里、人口 11 万，邻县昌化土地面积约 1300 多平方公里、人口 5.9 万。於潜土地面积只有昌化的三分之二强，人口却是昌化的两倍。为什么小小的於潜县在南宋时期就能养活 10 多万人？其实，这与於潜的地理环境有直接关系，尤其与天目溪密切相关。天目溪就像一条母亲河养育了两岸密集人口，并将於潜地区打造为南宋京城临安的天然粮仓。天目溪从发源处的海拔 1500 多米到中上游的海拔 300 多米再到中下游广大地区海拔 100 米，流域落差 1000 多米，特别是中下游流域约 600 平方公里均为冲积平原，形成了大片平坦田畈。这些绵延连片的田畈为种植水稻创造了优越条

件。天目溪不仅为水稻种植提供了丰沛的灌溉水源，也是大量稻谷小麦和丝绸产品源源不断运往杭州的重要交通途径——为使迅速增加的航运船只顺利通过天目溪转到钱塘江，南宋多次对大目溪流较为狭窄处进行开凿以拓宽航道，今昌化溪与天目溪交汇处的阔滩就是南宋开凿而成的。自南宋以来，将这片两江交汇的广阔河滩地域取名为"阔滩"，载入历代编修的《於潜县志》。"阔滩"地名，沿用至今。

"畈"指成片的田。於潜许多村庄就以"畈"命名，多密集分布在天目溪中下游两岸海拔 50~150 米的冲积平原地带。如前所述，南宋时期，於潜县设置六个乡，其中丰国乡（意寓粮食丰收国税来源之乡）地处天目溪中下游的藻溪与天目溪交汇地带，在溪流两岸海拔 100 米以下的冲积平原上密密麻麻、连绵不断地分布着一块又一块看不到尽头的田畈，该乡至今还保留着不少与水稻种植有关的地名，如横畈里、百亩畈、九里畈、横塘畈、上畈、下畈、对石畈、田畈里、塘阴畈、大畈地和里田坞、盈村（村名源自粮食丰盈之意）。在天目溪中下游的嘉德乡、潜川乡沿天目溪两岸，还有龙头畈、杨村畈、夏家畈、田干畈、敖干畈、大畈、凤田畈、堰口畈、汪家畈、乐平畈和米筛坞、大麦桥等地名。这些田畈集群充分说明了於潜地区水田资源丰富充沛，水稻种植田畈四处分布，稻麦两熟种植制度已推行。同时，在南宋於潜水稻生产就已规模化和分工细化，如仅以"秧田坞"为名的村庄就有三处，均分布在天目溪中下游，其中两个在天目溪西岸波亭乡（太阳镇更楼村和方元村，相距 10 公里左右，2007 年两村合并为方元村），一个在天目溪中下游潜川乡（今於潜镇堰口村）。这些"秧田坞"村庄主要从事秧苗培育，以供周边地区迅猛增加的水稻田畈种植之需。试想，如果没有大规模水稻种植的秧苗需求，又怎么会一下子冒出专门生产秧苗的村庄呢？加上

南宋拓宽的天目溪下游阔滩至今造福两岸百姓

古代陆路交通局限、秧苗保鲜存活期短暂，无法长期运输，故只能在一定范围内设置秧苗培育基地，以保障周边地区的秧苗需求。因此，就出现了在天目溪中下游呈三角形分布的"秧田坞"。这充分显示了南宋於潜人民在生产实践中，开展农业规划、高效利用土地的聪明才智。在天目溪下游於潜的南乡地区，至今还保留着南宋地名"桑干村"，可见当时种桑较为普遍，这与清光绪《於潜县志》"蚕桑之利，合境皆有之，南乡地暖，植尤盛""民生大计，首重农桑，潜邑男务耕耘，女勤蚕织"等记载相一致。这些保留至今的地名，无疑是南宋於潜水稻种植繁荣的历史缩影。水稻种植的兴盛，不仅为急剧增加的人口提供了大量粮食，为朝廷提供了大量赋税，更为耕织文化的深厚培育和蓬勃发展提供了肥沃的土壤——为《耕织图》横空出世创造了理想环境。

九百年来这里一直是江南的粮仓

　　文人纷至沓来，歌咏田园山水，写真农桑场景。南宋是文学艺术繁荣兴盛的时代，全国各地的文学高手们集聚在京城杭州，文人集聚郊游又一度成为时尚。於潜地处杭州郊县，又有道教、佛教名山天目山，加上田园山水风光秀丽，自然引来无数诗人来於潜郊游交友、咏唱田园农耕生活，为我们留下了南宋时期繁荣兴旺的於潜农耕文化遗产。《中国历代农业诗歌选》收入宋代45位著名诗人的农业诗歌126首，有些至今还在传唱，可见宋代农业经济的兴旺。如梅尧臣《桑原》诗就记录了北宋末年江南浙皖地区引进北方小麦、"桑麦套种"的生产情景——"原上种良桑，桑下种茂麦"；王安石《郊行》云"柔桑采尽绿阴稀"，真实描写了养蚕时节刚采桑叶后的桑田情形；苏轼《秧马歌》描述了在江南地区推广新的农具"秧马"的情景；陆游《农家叹》云"有山皆种麦，有水皆种粳"，生动记录了麦稻两熟生产在江南已普遍流行；还有范成大《四时田园杂兴》、杨万

里《插秧歌》等，记录了江南地区农桑生产繁荣景象。江跃良主编的《临安历代诗词汇编》收入宋代诗人 585 人，歌咏临安（包括原於潜、昌化县）的诗歌 1088 首，其中描写於潜的诗歌有 328 首。如晁补之《苕雪行和於潜令毛国华》"溪水湾环绕天目，山间古邑三百家"，可见当时天目溪冲积平原一带的於潜之繁荣景观；朱松《於潜道中》"冉冉晴林端，炊烟袅晴晖。其民丰且乐，恐是太古遗"，描绘了当时於潜百姓丰衣足食、知足常乐的生活和精神状态，用现在的话来讲，已达到了物质文明和精神文明双双拥有的境界。

南宋绍兴初年，刚过不惑之年的楼璹来到於潜成为县太爷。这位年富力强的诗画高手、怀才士子，正踌躇满志地期盼施展才华、实现抱负。而这个时代、这片土地、这里的人民，就给楼璹提供了契机和舞台。为什么这么说？因为，南宋初年动荡不安急需社会稳定，朝廷定都杭州急需经济发展来保障国家机器正常运转；於潜大量丘陵坡地和冲积平原需要种桑种稻来改良土壤，传统农耕丝绸生产模式急需改良提升以进一步增加单位产量；蜂拥而来的北方"流民"急需安置，确保整个县域的安定；於潜大片的水稻种植田畈，迫切需要改进技术，推进生产规模化和分工细化。面对这些挑战，身为县令的楼璹深感这是自己的职责，也是士大夫的使命。于是，他满怀激情地运用自己最得心应手的书画形式，将於潜当时农耕蚕桑生产的景象记录了下来，希望这种直观形象的绘画能让广大"流民"和当地民众看懂、学会并去实践，积极引导北方"流民"主动学习新技术，尽快融入当地社会，这也许就是楼璹绘制《耕织图》的本意。

可以说是於潜繁荣的耕织生产促成了《耕织图》问世，并由此使"於潜"这个本不见经传的小县城，随着《耕织图》声名远播而

为海内外广泛知晓。这是楼璹对於潜最大的贡献，也是《耕织图》对於潜最大的贡献。可以说，楼璹是於潜建县两千多年来，无数个县太爷中唯一名垂青史的县令。

记载了南宋农耕的珍贵史料

立国之要，以农为本。中国自古以来以农耕生产为经济主体与核心，在漫长的农耕社会发展过程中，历代百姓高度依赖农耕生产，历代政府高度重视农耕生产，历代文人高度关注农耕生产，以农耕为主题的治国政策、历史事件、文艺作品浩如烟海、多若繁星，而楼璹《耕织图》就是其中光芒特别闪耀、生命力特别旺盛的一颗恒星，在她诞生后的900年来一直熠熠发光，生生不息地为中华民族前进的列车提供历史能源和现实动力，源源不断地为中华民族优秀文化发展提升固本铸魂和添光增彩。因为，楼璹《耕织图》记载了南宋时期农耕蚕桑丝绸生产的实际情况，是我们了解那个时代的重要文献。

1. 直观的农桑生产场景

《耕织图》研究权威专家王潮生先生认为，"该图（耕织图）选材精当，构图简括，其内容比较客观地反映了当时农村生产和生活的实际情况"。楼璹《耕织图》的"耕图"部分，用写实手法、绘画形式描绘了南宋时期江南地区农业水稻耕作、生产管理的环节流程和场景画面。程棨临摹本耕图部分画目名称与楼璹耕图部分的画目名称吻合，配图的五言诗内容也与楼璹《耕织图诗》几无区别，应该是楼璹《耕织图》最忠实的复本。该摹本"耕图"中描绘了水稻耕作生产的21幅画面：

（1）浸种；（2）耕；（3）耙；（4）耖；（5）碌碡；（6）布秧；（7）淤荫；（8）拔秧；（9）插秧；（10）一耘；（11）二耘；（12）三耘；（13）灌溉；（14）收刈；（15）登场；（16）持穗；（17）簸扬；（18）砻；（19）舂碓；（20）筛；（21）入仓。

这21幅画面，直观形象、生动简洁地再现了南宋江南地区农耕生产的具体环节和流程细节，操作过程交代清晰，劳动人物栩栩如生，

生产场景呼之欲出。

楼璹《耕织图》的"织图"部分，同样用写实手法、绘画形式描绘了南宋时期江南地区栽桑养蚕、丝绸织造的环节流程和场景画面。"织图"部分描绘了养蚕丝织生产的 24 幅画面：

（1）浴蚕；（2）下蚕；（3）喂蚕；（4）一眠；（5）二眠；（6）三眠；（7）分箔；（8）采桑；（9）大起；（10）捉绩；（11）上簇；（12）炙箔；（13）下簇；（14）择茧；（15）窖茧；（16）缫丝；（17）蚕蛾；（18）祀谢；（19）络丝；（20）经；（21）纬；（22）织；（23）攀花；（24）剪帛。

宋高宗的夫人吴皇后在宫廷画师临摹楼璹《耕织图》时，保留了 24 幅场景和流程，但根据自己的养蚕丝织经验和理解，对画目名称和排列次序做了适当改动并加入了一些文字说明。吴皇后《蚕织图》涉及的蚕桑生产 24 幅画面名称依次为：

（1）腊月浴蚕；（2）切叶续细叶喂、清明日暖种、拂乌儿（下注：乌儿出如头发细长一分来）；（3）摘叶、体喂；（4）谷雨前第一眠（下注：出七八日粗如麻线长 × 分头微肿身青黑方一眠）；（5）第二眠（下注：又七八日粗 × 分长半寸淡黑色方第二眠）；（6）第三眠（下注：又七八日粗 × 半长九分淡 × 色方第三眠）；（7）暖蚕；（8）大眠（旁注：又七八日粗二分半长寸半带白色方第四大眠）；（9）忙采叶；（10）眠起喂大叶（下注：又七八日大眠起粗三分长二寸青白色长旺盛 × 大叶）；（11）拾巧上山（下注：又十来日身微皱透明红色粗四分长二寸半长足故拾巧者上山 ×）；（12）薄簇（旁注：用茅草装山子为之薄簇拾蚕于上作 ×）、装山（旁注：蚕共出四十来日渐不食叶身粉红照得透 × 红色装上山 ×）；（13）煝茧；（14）下茧、约茧；（15）剥茧；（16）秤茧、盐茧瓮藏；（17）生缫；（18）蚕蛾出种；（19）谢神供丝；（20）络垛、纺绩；（21）经靷、夒子；（22）挽花；（23）做纬、织作；（24）下机、入箱。

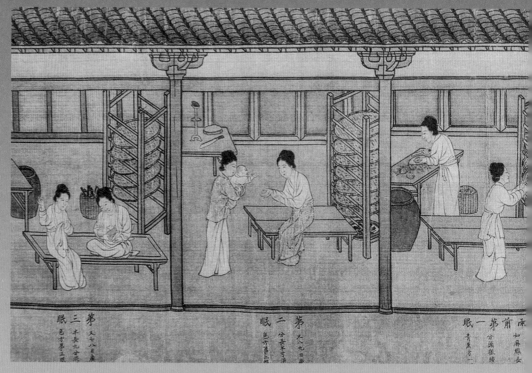

宋人《蚕织图》暖种、摘叶、体喂、一眠、二眠、三眠（从右至左）

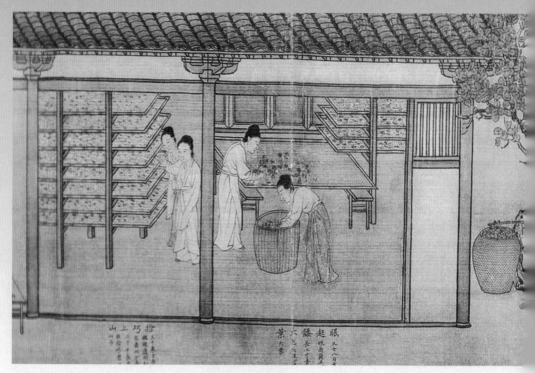

宋人《蚕织图》"大眠""忙采叶""眠起喂大叶""拾巧上山"劳动场景（从右至左）

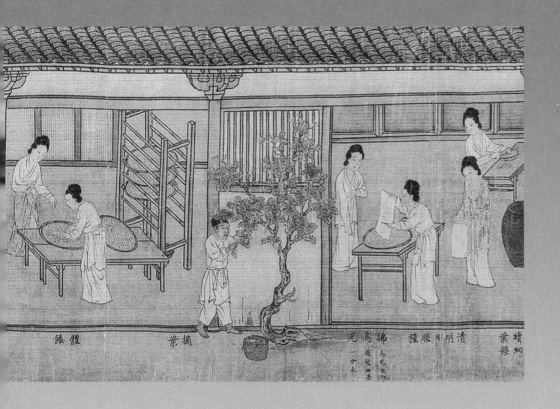

體餵　　　　葉摘　　　兒烏　種暖日明清　葉細積

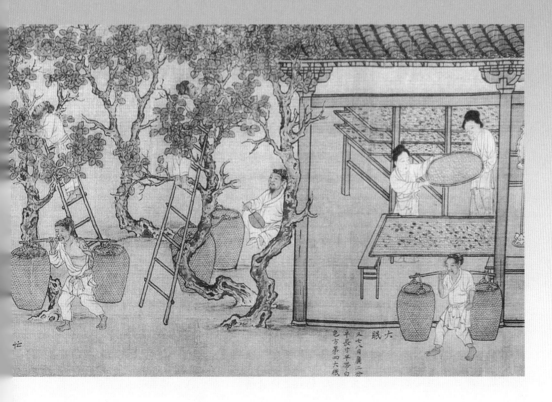

六眠

黑龙江省博物馆的林桂英在《农业考古》1986年第1期刊文《我国最早记录蚕织生产技术和以劳动妇女为主的画卷》，对《蚕织图》进行了解读，并指出下注或旁注中×者为画卷难以看清之字，这一解读被《耕织图》研究者广泛引用。

图像，作为人类进行社会交流的早期载体之一，在文字还未诞生的时代，是最能直接表达人类思想意图的具象形式。楼璹《耕织图》就是用图像形式将南宋江南农耕蚕织生产场景和环节流程，甚至是操作细节，定格在一个个画面上。正是因为图像直观简洁、生动形象、通俗易懂、传播便捷，所以楼璹《耕织图》得以超越时空限制，家喻户晓，历经久远岁月，跨越海洋，传播世界。

2. 发达的农耕劳作工具

我国长江中下游江南地区的农耕文明从刀耕火种发展到耜耕农业，再到犁耕农业，最终形成了耕—耙—耖水田耕作体系，到两宋时期创新发明了一批适合南方水稻生产的农具和技术，推动了南宋农耕工具和农耕技术不断更新，南宋江南地区的农耕生产工具和农耕生产技术成为全世界最发达的标志。但是由于江南地区水网密集、气候湿润、土地潮湿，物体容易腐蚀，大量南宋时期发明的新农具遗存较少，特别是生产中使用的木质、竹质农具遗存极少。而楼璹的《耕织图》中绘制的大量水稻生产农具图像，就为我们研究南宋农业科技史、农具史等提供了十分难得的历史图像和资料。

楼璹《耕织图》在全面系统反映江南地区水稻耕作和蚕桑生产的各个劳动环节流程时，完整展示了水稻生产的各个阶段所使用的主要劳作工具。其中，《耕织图》"耕图"所绘农具三十余种，如下：

筜篮、犁、耙、耖、笠、碌碡、竹篮、粪勺、粪桶、扁担、竹簸箕、大竹篮、庠斗、脚踏翻车（龙骨车）、桔槔、镰、高架、梯、叉、连枷、

木锨、箩筐、筛、礶磨、手持臼舂、脚踏舂、粮仓等。

《耕织图》诗文中涉及的农具约二十种，如下：

筠篮、耒耙、犁、笠帽、耖、碌碡、秧马、衔尾鸦（翻车）、镰、担、高架、连枷、礶、斗、碓、筛、杵臼、庾（露天谷仓）等。

《耕织图》还涉及劳动保护用具近十种，如下：

幞头、拐杖、茶壶、茶碗、笠帽、蒲扇、竹篮、布伞等。

这些农具集中反映了江南地区稻作农业的精耕细作和农耕工具发达的明显特征。楼璹《耕织图》绘图与配诗所记载的农具除去重复之外，共涉及农具三十余种，这些农耕工具充分地反映了南宋江南农耕生产工具的配套化和系列化水平很高，完全可以满足农业精耕细作的全部要求，不少农具和技术沿用至今。

农具的配套化。主要体现在《耕织图》的耕、耙、耖等画面中所描绘的犁、耙、耖、碌碡等耕地整地的配套农具上。如"耕"图中，水田里一农夫手扶曲辕犁驱牛耕地，牛的套具包括曲轭、耕盘、套索等。曲辕犁在唐代以后广泛使用于南方水田，两宋时期的耕犁是在唐代曲辕犁的基础上加以改进和完善的，使犁辕缩短、弯曲，犁身结构更加轻巧，使用灵活，效率提高。它标志着中国耕犁进入成熟阶段。"耙"图中，一农夫头戴斗笠手牵耕牛站立于耙上耕作，画中之耙为装在长方形木框上的两列硬齿（硬木齿或铁齿），人站立耙上以增加重量达到深耕目的。这种耙主要用于碎土、平地和消灭杂草。"耖"图中绘有一农夫牵牛扶耖，人随耖后耕作。耖是在耕、耙之后将土地耕得更细的农具，一般为木制，圆柱脊，平排九个直列尖齿，两端朝前部分各有两个齿尖插木条系畜力，朝上两个齿尖安插横柄扶手。这幅形象直观的"耖"图，是现存最早的农具"耖"图像，它验证了元代王祯《农书》对"耖"的文字记载。同时，有学者认为：

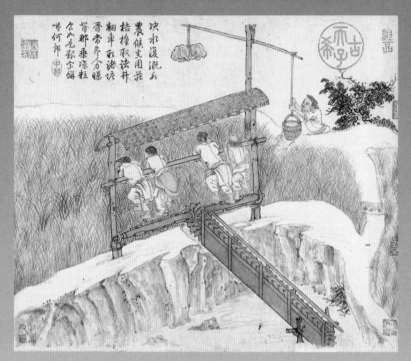

程棨《耕织图》"灌溉"

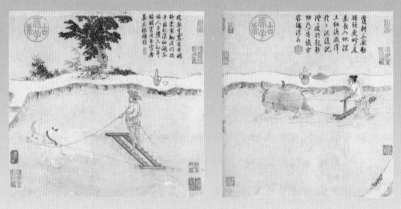

程棨《耕织图》"耙""耖"

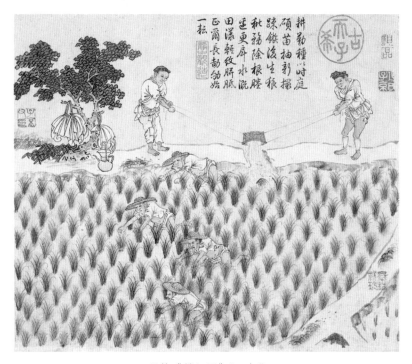

程棨《耕织图》"一耘"

"南宋时期，随着耖的发明，以耕—耙—耖为主要技术环节的南方水田整地技术体系已经形成。"[①]

农具的系列化。主要体现在《耕织图》所绘的灌溉农具桔槔、戽斗、龙骨车等系列化运用上。戽斗，为小型人力排灌农具，一般用于水位落差不大的地方，可进行小范围排灌，随身携带方便。在"一耘"图中绘有两位农夫各自双手牵拉戽斗从外渠向秧田里灌水。在"灌溉"图中，同时绘有灌溉农具龙骨车和桔槔，在有序协调使用。桔槔是利用杠杆原理的人力提水工具，一人就可以操作，春秋时代即已应用，到宋元时期仍然广泛使用。龙骨车结构比较复杂，为纯木

———————
① 管成学：《南宋科技史》，人民出版社 2009 年版，第 33 页。

结构，在江南地区广泛使用，是南宋时期先进的排灌工具。即便在当代，在我国农村山区的水稻田耕作中，这种传统的龙骨车也仍然可见。

3. 先进的蚕织工艺技术

到了北宋末年我国丝绸生产的重心已由黄河流域南移到东南两浙地区，南宋初年北方大批官商巨贾纷纷随皇室南迁，不少掌握先进技术的手工业者也来到了江南地区，京城临安更是北方住客"数倍于土著"。临安地区的丝绸生产快速发展，丝绸生产技术也迅速提升，成为当时最先进的技术。这在宋人《蚕织图》中都有淋漓尽致的描绘。

先进的"窖茧"工艺。在蚕茧下簇后，不几天就要出蛾，因此必须采取措施延迟出蛾时间，《蚕织图》里就绘有"窖茧"场面，为"秤茧、盐茧瓮藏"。这是南宋时期发明的用盐来窖藏蚕茧的方法，以保障蚕茧不出蛾，保证蚕丝的连贯性和色泽。这一技术最早见于《蚕织图》，也是当时最先进的蚕茧保鲜技术，一直沿用到现当代。

先进的"缫丝"技术。宋代丝绸生产发达，缫丝工艺中已有生缫与熟缫之分，缫丝机也有南北之别。北宋秦观《蚕书》对缫丝车有大段描述，但无图像佐证，而吴皇后《蚕织图》就直观形象地绘有缫丝车图像，如"生缫"一图，就分别从正面和侧面描绘一位妇女操作生缫车的情景。缫车有架，架上有籰，籰由一脚踏曲柄连杆机构带动，并装有络绞机构，使丝线不会固定绕于一直线上。这是当时在浙江地区使用的南缫车和生缫工艺，生缫也即缫鲜茧。这种缫车直至明清均无大变，可见其形制早在宋代就已经定型了。中国

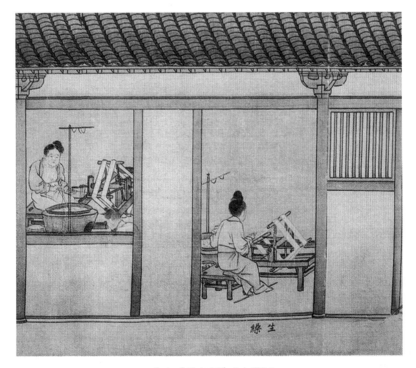

宋人《蚕织图》"生缫"

丝绸博物馆前馆长赵丰先生在他的《丝绸艺术史》一书[①]中也有所论及："直到唐宋之际，脚踏缫丝车才始出现。这首见于秦观《蚕书》中的记载，又在吴皇后题注本《蚕织图》和传为梁楷作的《蚕织图》中得到形象的证实。很显然，这种缫车与近代杭嘉湖地区保存的丝车无大区别。"

先进的"经纬"准备工艺。在丝绸生产过程中，缫好的蚕丝还不能直接上机，织造之前要对丝线进行准备加工，包括络丝、并捻、整经和摇纬等。吴皇后《蚕织图》描绘了络丝、并捻、摇纬的工序和纺车，还有一幅描绘对丝线进行过糊的图像。过糊的目的是增加

① 赵丰：《丝绸艺术史》，浙江美术学院出版社 1992 年版。

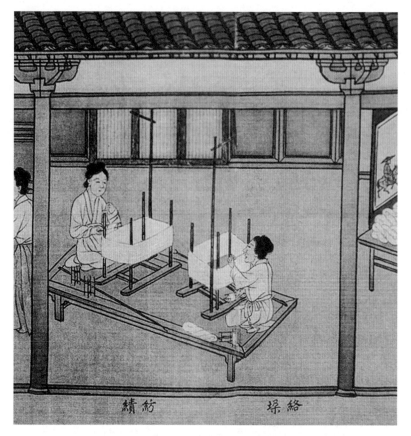

宋人《蚕织图》"络丝""纺绩"

经丝的抱合力和强度，以承受织造时产生的各种张力，今称"浆丝"。
原来人们一直以为"过糊"出现在明代，而《蚕织图》使人们改变
了这种看法，并发现南宋浙江用于过糊的工具与明代宋应星《天工
开物》中的描述完全一致，也可称为"印架"。[①]可以说，《蚕织图》
首次记载了我国丝绸生产"经纬"准备工艺流程图像，特别是关于"过
糊"环节工艺操作流程的记载，比明代宋应星《天工开物》早 500 年。

　　先进的"提花"技术。唐代人广泛使用的纺织机具是多综多蹑机，

① 袁宣萍、徐铮：《浙江丝绸文化史》，杭州出版社 2008 年版。

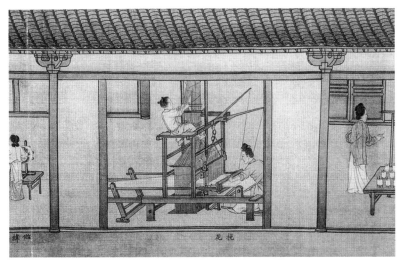

宋人《蚕织图》"挽花"

到了宋代发明了更为先进的束综提花机。唐代的多综多蹑机可以织造花纹不太复杂的锦绮等类丝织品，只需一人操作，宋代仍然广泛使用[①]，但织造"对雉、斗羊、翔凤、游麟"之类复杂、大型的图案，非束综提花机不可。南宋束综提花机是当时世界上最先进的丝织生产工具，为南宋临安丝绸技术高度发达的重要标志。赵丰认为，束综提花机又分小花本和大花本两种，整个宋元明清时期，占据提花技术主流的就是这两种机型，一直到20世纪初叶（1911年）杭州城内出现新式纹版提花机为止。吴皇后《蚕织图》"挽花"一图，就绘有一台束综提花机，一人在织造，一人坐于高台上提花操作。这是我国最早的提花机图像。

4. 生动的田园生活诗句

诗歌具有自由灵活、深情表达的功能，既便于文字记载、刻板

① 陈维稷：《中国纺织科学技术史》，科学出版社1984年版。

翻印，也便于口口传唱、大众传播，具有简单便捷、难以替代的传播优势。楼璹《耕织图》原作早已不存，但《耕织图诗》流传至今，主要收录于《知不足斋丛书》，各种刻印本较多，当代各大图书馆一般都有收藏。流传至今的《耕织图诗》与耕织图画像互补，弥补了直观图画无法触及情感深处的不足，用感性深情的文字记录和描述了南宋时期江南地区农耕蚕织生产生活的美妙场景，既有叙事，也有抒情，更有感怀，还有展望。《耕织图诗》具有独特的文学价值和社会价值，不仅是田园诗、农事诗、怜农诗的集中表现，也是吟唱农村生活的写实主义诗歌典范。

楼璹"耕图诗"21首，与21幅画目相配，每幅图像配一首五言诗句，其实就是用文字形式对图像进行的说明和抒情，展现了南宋时期江南地区农民耕作的勤劳与艰辛、喜悦与烦恼、隐忍与不满。

如第一首《浸种》云："溪头夜雨足，门外春水生。筠篮浸浅碧，嘉谷抽新萌。西畴将有事，耒耜随晨兴。只鸡祭句芒，再拜祈秋成。"描写了春天夜雨带来的意外情景，抒发了播种时节满怀收获希望的心情，既告知了浸种的时令时节，也暗示了收获的艰难不易。

如《秒》云："迟迟春日斜，稍稍樵歌起。薄暮佩牛归，共浴前溪水。"表现了农民日出而作、日落而归地辛勤劳作，但仍然带着对生活的期望、怀着美好的心情。农民与牧牛在晚霞的映照下，一起在小溪里洗去一天汗味和疲惫，构成了一人一牛融入山水、融入晚霞、融入自然的田园美景。

如《登场》中有："太平本无象，村舍炊烟浮。"描述了乡村平静、社会安宁，家家炊烟绕屋、户户粮食充足的太平景象。

如《春碓》云："娟娟月过墙，籁籁风吹叶。田家当此时，村舂响相答。行闻炊玉香，会见流匙滑。更须水转轮，地碓劳蹴蹋。"描

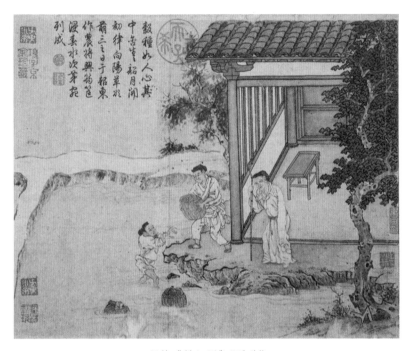

程棨《耕织图》"浸种"

写了江南稻乡在丰收之后的夜晚景色：弯弯的月亮爬上了院子里的围墙，晚风吹动树叶发出轻轻的声音，这时候的乡村，到处都是此起彼伏的舂米声。一走在小路上就闻到了炊蒸米饭的香味，仿佛看到了一粒粒洁白的米饭顺着米勺流滑而下。溪边的水碓车不断在转，碓石在勤劳地上下舂碓着稻米。这样有月光、有色调、有味道、有声音，多层次、多场景的乡村田园美景跃然纸上。真可谓，忆江南，最忆是杭州！

如最后一首《入仓》云："天寒牛在牢，岁暮粟入庾。田父有余乐，炙背卧檐庑。却愁催赋租，胥吏来旁午。输官王事了，索饭儿叫怒。"这首诗歌表现了官府小吏在农民丰收粮食后，一批又一批地来到农民家里催要赋税和田租，还要借机在农民家蹭饭的丑恶行径。农民心中反感，但往往敢怒不敢言，只有逆来顺受。这也充分体现了作

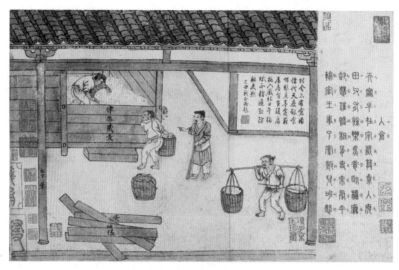

程棨《耕织图》"入仓"

者深情的怜农之意，楼璹的爱恨交织、自我矛盾的心态也跃然纸上。

　　楼璹"织图诗"24 首，与 24 幅织图生产画目相配，每幅图像配一首五言诗句，展现了南宋时期江南地区农民和农妇栽桑养蚕、丝绸织造的勤劳与艰辛、喜悦与烦恼、隐忍与不满，以及高度发达的丝绸生产工艺技术和丰富多姿的丝绸文化。

　　如第一首《浴蚕》云："农桑将有事，时节过禁烟。轻风归燕日，小雨浴蚕天。春衫卷缟袂，盆池弄清泉。深宫想斋戒，躬桑率民先。"交代寒食节后应该开始浴蚕了，接着描绘清洗蚕种的画面，诗末述及皇后祭祀蚕神的活动：后宫皇后举行斋戒祭蚕之礼，倡导民众养蚕，我们自然要牢记训导，积极养蚕丝织。这其实是一首典型的劝农诗。

　　如《织》云："青灯映帷幕，络纬鸣井栏。轧轧挥素手，风露凄已寒。辛勤度几梭，始复成一端。寄言罗绮伴，当念麻苎单。"这首诗歌描写了织妇在油灯下通宵达旦地劳作，十分辛勤地投入好不容易才制成了一小段，道出了制丝之人未必有丝绸之衣服穿，辛勤丝

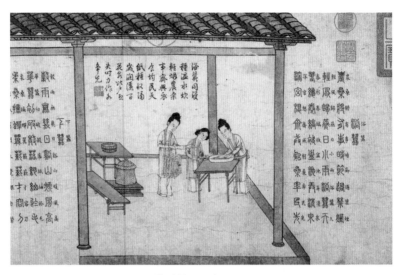

程棨《耕织图》"浴蚕"

绸织造到头来还是只能穿着单薄的麻衣，道出了对贫富差距的不满。可见诗歌创作者楼璹对农妇的怜悯之情。

5. 鲜活的耕织生产习俗

程棨摹本《耕织图》"耕图"部分 21 幅画面，描绘了人物 97 人，其中男子 90 人（壮汉 83 人、男孩 4 人、老者 3 人）、妇女 6 人（奶娘 1 人）、婴儿 1 人。描绘了动物 4 种，其中耕牛 4 头，小白狗、公鸡、燕子各一只。吴皇后《蚕织图》"织图" 24 幅画面，描绘了人物 70 余人，其中女子 40 多人、壮年男子 20 余人、婴儿 2 人。这些图像展现了南宋时期鲜活的耕织生产和生活场景，特别是人物的布局、站姿、动作、神态、发饰、服装等都具有鲜明的南宋生活气息，还有劳作生产工具的布局、摆放、使用、变化等都注重细节调整，使画面场景逼真可信，人物呼之欲出，再现了当时的社会风情习俗。

男耕女织蔚然成风。男耕女织是中国农耕社会最大的社会风情习俗。"男"字在造字上就是采用了"会意"造字法，所谓男人，就

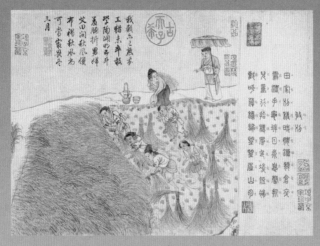

程棨《耕织图》"收刈"

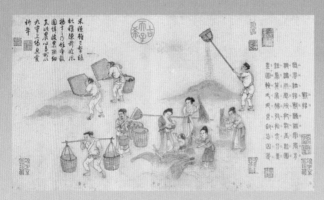

程棨《耕织图》"簸扬"

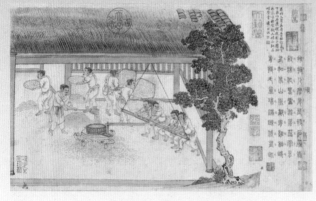

程棨《耕织图》"砻"

是在"田"里出"力"的人，男人主要就是负责在野外和田里出力气，将可以食用的东西带回家。这种文化在"耕图"部分得到了淋漓尽致的表现，全套耕种画卷所描绘的 97 人中有男子 90 人，占 93%，为绝大多数，承担了耕作的重要生产任务，是重要劳动力，而女子几乎没有参与耕作劳动，最多做一些辅助性的工作。"织图"24 幅描绘的 70 余人中有成年女子 40 余人，占比超过 60%，既体现了男女分工的不同（女性以纺织为主），也体现了父系社会男子的社会主体地位，哪怕是以女性为主的纺织生产也需要具有劳动力优势的男子参与，因此在"织图"中男子的参与度远比"耕图"中女子的参与度大。如"采桑"画面，就绘有 5 名男子在劳作，其中 2 人站在高梯上采桑叶，可见当时桑树长得高大，采叶须借助梯子而上，劳动强度大，又具有危险，故都由男子来完成。这正符合中国数千年来传统文化理念与社会分工实际，符合男耕女织的社会习俗。

家庭生产互帮互助。我国传统农业生产以家庭为主要独立的生产单位，辅以同一村落或相邻村落家庭之间的相互协助和帮助。这种生产方式作为一种文化和习俗，绵延数千年，这在《耕织图》里都有体现。如"插秧"图绘有 7 名壮汉，其中 3 位男子运送秧苗走在田埂上，4 位男子在水田里插秧，分工明确，协作和谐；如"二耘"图里一妇女挑着担子、牵着孩子，给田间劳作的男人们送茶水和点心；"收刈"图里一位妇女协助男子将收割好的一捆稻谷扛回家；"簸扬"绘有 11 人，其中 3 位男子在扬谷，2 位男子挑担运送稻谷，3 位妇女手持木棍敲击稻谷捆将稻谷击落下来，1 位妇女在给怀抱里的婴儿喂奶，1 个小男孩向喂奶的妇女伸出双手意欲抱一下吃奶的孩子；"砻"绘有 9 个男子，4 人手扶砻磨的横杆齐心协力推动砻盘转动，1 人在不断向砻盘里添加谷物，另外 4 人手持竹筛给稻谷过滤。如《耕织图》《络丝》诗写道，"儿夫督机丝，输官趁时节"，就描述了丈夫

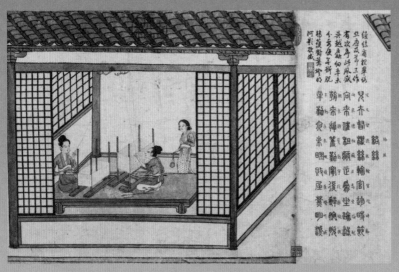

程榮《耕织图》"络丝"

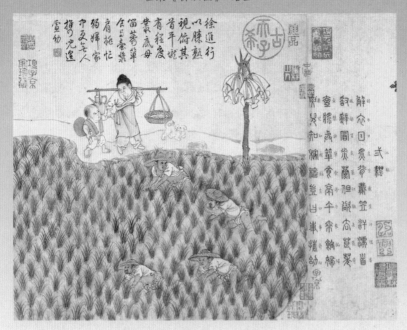

程榮《耕织图》"二耘"

催促妻子抓紧纺织，展现了以家庭生产为单位的农村丝绸生产现场。这些生产场景，既有以独立家庭为主要生产单位的，也有多个家庭协作一起参与生产的，有分有合、互助互帮。

江南水乡气息浓郁。作为水稻主产区的江南水乡，四季分明，阳光充足，雨量丰沛，特别是水稻生长期间，正逢高温的夏季，农民在水田劳作非常艰辛：耘田之时，背朝炎热的太阳，面对发烫的田水，还要用双手将水田里的杂草拔除、将泥土耙松，动辄汗流浃背湿透全身，水分丢失十分严重，需要大量地补水。"耕图"21 幅画面，在水稻种植的耙、耖、碌碡、拔秧、一耘、二耘、三耘、收刈等几个环节，几乎凡是田间耕作的场景都有给劳动者补水的画面，仅茶壶和茶碗就出现了 8 次。如"二耘"图中，一妇女挑着一担食物走在田埂上，担子前面挂着的浅篮里放了不少制作好的糕点，后面挑着一把大茶壶，妇人左手扶着扁担，右手牵着一个手持大蒲扇的男娃，还怜爱地回头对男娃叮嘱，一条小白狗走在前面深情回望主人；4 名男子头戴大笠帽，匍匐在水田里耘田，不时交谈；在不远处的田埂旁有一枯树，四个枝丫上面挂着三件衣物，应该是水田里劳作的男子脱下的。这幅江南水乡夏季水稻耕作的画面，生活气息格外浓烈，稻香茶香扑面而来，完全还原了江南地区水稻生产的风俗实景。

南宋民众服饰展示。吴自牧《梦粱录》记载，南宋社会流行的帽子佩戴习俗为士庶阶层可佩戴"幞头"（一种内衬木骨，以藤草编成巾子做里子，外罩漆纱的帽子），而农民或下层人士多佩戴成本较低廉的布帛质地头巾。这在程棨摹本《耕织图》的"耕图"中也有体现，其中男子大都是佩戴系裹式头巾。头巾的佩戴满足了农民日常劳作的需要，符合这一劳动群体的特征，也是南宋时期农民服饰装扮的纪实。但在"收刈"图中，却有一位男子头上佩戴硬质幞头，忙着收割水稻。吴皇后《蚕织图》中的男子也都头戴头巾，可见南

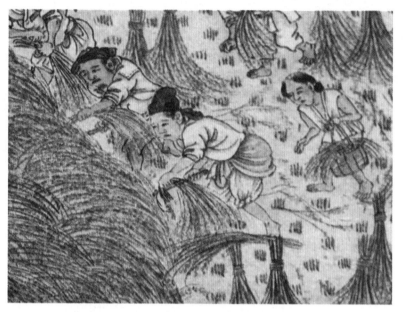

程棨《耕织图》"收刈"男子佩戴硬质幞头特写

宋时期男子佩戴头巾是一种社会风尚，也是一种社会阶层和社会身份象征。

　　南宋养蚕民间信仰。楼璹《耕织图》"织图"之《祀谢》诗云："春前作蚕市，盛事传西蜀。此邦享先蚕，再拜丝满目。马革裹玉肌，能神不为辱。虽云事渺茫，解与民为福。"这首诗形象地描写了南宋时期江南地区蚕农对蚕神的信仰与膜拜习俗。诗的大意是，每年春时养蚕开始前夕都要开设买卖蚕具蚕种的市场，养蚕技术和开设蚕市习俗主要是从西蜀传来的；我们这个地方百姓享受的是养蚕先祖蜀王蚕丛氏的恩泽，当再次拜谢蚕神的时候已经满眼都是蚕丝了；用马皮裹着西蜀少女身躯的马头娘，成为蚕神不辱教民养蚕的使命；虽然蚕神就像渺茫的云烟成为传说，但蚕神教会百姓养蚕丝织造福一方。可见，南宋时期江南地区蚕户信仰的蚕神有西蜀蚕丛氏（男性）和马头娘（女性）两种。同时，在吴皇后《蚕织图》摹本"谢神供丝"

一图中，绘有两男两女在摆满白丝和贡品的桌前祭拜蚕神，蚕神画像挂在墙上，形象为头戴斗笠、侧身骑马、身着淡蓝衣裳之人，较为安详悠闲。而在程棨《耕织图》"织图"之"祀谢"一图中，整个画面结构、人物表现与吴皇后本"谢神供丝"大致吻合，只是挂在墙上的蚕神画像有了明显变化——这里的蚕神是一位正面朝向、一头六臂、手持刀剑、怒发冲冠、身穿红衣、蹲着马步的武士，显得威武雄壮、一身王气。这些直观的图像与楼璹诗歌所描述的蚕神信仰，基本上是一致的，反映了江南地区蚕神崇拜习俗是从西蜀地区传入的，且在传入过程中受江南地区文化影响，有个并存融合与渐变演化的历程。吴皇后本中的蚕神应该是骑马的青衣神，程棨临摹本中的蚕神应该是浙江杭嘉湖一带蚕区流行信仰的马鸣王。这种南方与北方蚕区不同蚕神信仰的同步与交叉出现，正好反映了南宋时期南北文化大交融的背景。

创造了耕织文化的空前纪录

农史学者王潮生先生终生专注于《耕织图》研究，在 81 岁时出版了专著《农业文明寻迹》（中国农业出版社 2011 年版）。在该书"耕织图篇"之《记录农业科技发展的绘画》一文中，王潮生先生这样论述道，"宋代於潜县（今浙江省临安市於潜镇）的县令楼璹，最先绘制了呈现农耕和蚕业生产程序的各个环节，并且反映农业技术发展的《耕织图》。后来的艺术家们也沿袭了他的成规，于是《耕织图》逐渐成为绘画描绘农业生产的一种固定的组合形式"。农桑学权威专家、《浙江省丝绸志》主编蒋猷龙先生，早在 1989 年就在《杭州蚕桑》上刊发《於潜县令楼璹"耕织图"的国际影响》一文，明确提出，《耕织图》是"世界第一部农业科普画册"。随着学术界对《耕织图》研究的进一步深入，《耕织图》空前的文化与历史价值越来越受到人们的关注。

1. 我国第一部图文并茂的农学著作

中国悠久的农业文明，孕育了不少农学著作，已知最早的农学专书《神农书》《野老书》迄今已有几千年历史，虽然早在秦汉就有《吕氏春秋·士容论》《氾胜之书》《四民月令》，北魏有贾思勰《齐民要术》等农书，但大多散佚，即使《齐民要术》流传至今，也仅是文字叙述，缺乏直观的图像。直至楼璹《耕织图》问世才开创了我国农学著作以图为主、图文并茂的先河，宋代虽然有许多论述农桑经营和耕作技术的农书，但流传下来的只有楼璹《耕织图》和较其更晚的陈旉《农书》。因此，楼璹《耕织图》在我国文献史、农业科技史等方面具有划时代意义，《宋史》《辞海》《文献学辞典》《两浙著述考》《中国农学史》《中国科技史资料选编》《中国农学书录》《中国古代农书评介》《中国农业科技发展史略》《中国古代农业科技史图说》《中国农学遗

产文献综录》等权威性典籍与著作对《耕织图》均有著录。

　　农史学界的专家普遍认为，"在农学著述中，用图文结合，最早使人们受到启发的恐怕要算南宋楼璹的《耕织图》了""《耕织图》是我国历史上第一次用诗配画的形式，表现农业劳动场面和农具使用情况的连环画卷"，《耕织图》还成为我国历史文献中古农具图谱的源头，以后诸多古农书的图谱多据其或摹或描或改绘。①石声汉教授认为，楼璹开创的这种"新的表达方式，对后来农书发生了深厚影响：诉之直觉的画图，能将文字所难传达的形象，简明直接地揭示给读者。因此，图谱这项内容，在后来几部农书中，都占有显著地位，而且影响到记载工业技术知识的著述中——明末《天工开物》，不能不说是直接由王祯间接由楼璹得到启示的"。毫无疑问，楼璹绘制的《耕织图》，开创了我国图文并茂全面描绘农耕蚕织生产过程的纪录，是我国历史上名副其实的"第一部图文并茂的农学著作"。此后的中国农书便纷纷效仿楼璹《耕织图》，在编制过程中吸收了大量的图片，与文字说明相呼应，并且形成一种风尚。

2. 我国第一部完整记录男耕女织的画卷

　　农与桑是民生之本，耕与织是衣食之源，农耕桑织生产一直是我国农业社会稳定发展的基石与核心，男耕女织一直是中国农业文明的文化习俗。以图画形式记载耕、织生产场面并非楼璹首创，我国农桑耕织图像的源头至迟可上溯到两千四百余年前的战国时代，如日本东京国立博物馆、北京故宫博物院收藏的数件战国铜壶及成都百花潭、河南辉县出土的战国铜壶，其上采桑图都形象地描绘了女子采桑场景，反映出当时桑树已有乔木、高干、低干之分。汉代

① 臧军：《楼璹〈耕织图〉与耕织技术发展》，《中国农史》1992 年第 4 期。

的画像石和壁画则更多地描绘了农桑生产的场面，如四川出土的汉画像砖有播种、插秧、收获、舂米、桑园等图，陕西米脂、绥德及江苏睢宁均有汉墓画像牛耕图，内蒙古和林格尔东汉墓壁画农作图，山东滕州龙阳汉画像石上刻有织机、纺车和调丝图，江苏铜山洪楼汉画像石刻有纺织图等。魏晋和唐代农桑图像更不罕见，如甘肃嘉峪关魏晋墓砖壁画有耕地、耙地、耕种、播种、打连枷、扬场、屯垦、采桑等图，甘肃敦煌23号窟有唐壁画《雨中耕作图》，陕西唐李寿墓壁画有耧播图和牛耕图，唐代著名画家张萱彩色《捣练图》描绘了三组妇女人物捣练、络线、熨平、缝制的程序。上述各代耕织画均为耕、织独设单一的画面，未形成完整的系统。

到了五代后周时期（951—960）在宫中就出现了把耕、织组合在一起的图像，如王应麟《玉海》卷77载：世宗显德三年（956）"命国工刻木为耕夫、织妇、蚕女之状于禁中"。北宋宫廷也绘有《耕织图》，当时宫内"延春阁两壁画农家养蚕织绢甚详，元符间因改山水"，这种画往往带有劝诫目的。然而这类耕、织组合画早佚。南北朝晚期和唐代，在画家中曾形成诗画结合表现农村现实生活的风范，详见第二章，此不赘述。

中国是水稻的重要发源地，而长江中下游的江南地区是中国水稻的主要生产地。以农耕为题材的绘画，从出土的春秋战国器物、汉代画像石画像砖到唐五代反映农耕的壁画都被称为"农耕图"或"牛耕图"，不管是哪个时代哪个种类的"农耕图"，都是对某单独农耕生产环节的描绘，而没有出现过对农耕生产全过程的系统描绘；在南宋以前编写的各类农书中，也都只有文字记述没有直观图像。到了南宋於潜县令楼璹绘制《耕织图》，就打破了历史常规，用写实手法描绘了反映农耕蚕桑生产全过程的各个环节图画，并将这些图像按照内在的关系、次序排列成系统全面连环的画卷，用无声的画

面直观形象地展示了南宋时期江南地区农耕生产的系列场景。楼璹《耕织图》的问世，宣告了"我国第一部完整记录男耕女织的画卷"诞生。

中国是世界上最早养蚕织丝的国家，在五千多年前就有了蚕织生产，历史上向有"嫘祖养蚕"传说流芳千古，《通鉴外纪》《淮南子》等古籍乃至历代的农书都复述着这一几乎成为经典的蚕织起源说；文物考古事实也证明了中国的蚕织业至少有五千年历史。1926年，在山西省夏县西阴村新石器时代遗址，发现半个人工切割过的蚕茧；在浙江吴兴钱山漾新石器遗址中又发现一批经过缫丝织造的桑蚕丝。蚕织生产在《诗经》诸篇中有较多的记载；后又有专门记述蚕织生产的著作，如唐代的《蚕经》、五代时期孙光宪的《蚕书》二卷、北宋《淮南王养蚕经》等，但都局限于文字。历代虽也有一些反映蚕织的直观图像，如汉画像石上的缫丝图、并丝图，宋《女孝经图》拈丝图等，但都未涉及蚕织生产的全过程。由于《耕织图》"织图"部分记述的主要内容为农妇栽桑养蚕、丝绸织造，画面描绘了大量的农妇，故也有学者将宋人《蚕织图》誉为"我国最早以劳动妇女为主的蚕织生产画卷"。[①]

大家知道，连环画是用一连串的画面进行叙事的艺术形式。自汉代以来就有以人物刻画和故事叙述为内容的连环画，而用这种艺术形式进行科学技术和生产知识的普及的，数南宋於潜县令楼璹《耕织图》最典型、最成功。可以说，楼璹《耕织图》不仅是我国第一部男耕女织系列图、第一部耕织工艺流程图，还是我国第一部描述农桑生产全过程的连环画。由于楼璹《耕织图》的许多创新、许多

① 林桂英：《我国最早记录蚕织生产技术和以劳动妇女为主的画卷》，《农业考古》1986年第1期。

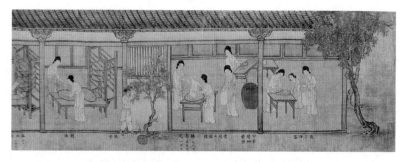

宋人《蚕织图》中妇女集中劳动的场景

第一、许多最早，其备受历史学界、农业学界、蚕桑学界、丝绸学界、美术界、科学技术界、考古学界、文学界、民俗学界等各类学科人士的关注，被视为无价之宝。

3. 世界最早的农业科普画册

华夏五千年文明中，农具的不断演变对古代农业发展起到了不可或缺的作用。隋唐宋元，是我国传统农具发展史上十分重要的时期，犁、耙、耖、翻车、筒车等高效、省力、专用的农具臻于成熟，人们还创制了为稻农免除弯腰曲背之苦，提高清洗秧根效率的拔秧、插秧工具秧马，这在《耕织图诗》中都有记载。至宋元时期，我国古代传统农具基本定型，发展到了小农经济所能达到的极限。元代王祯《农书》的"农器图谱"所载农具达105种之多，几乎包括了所有的农具，且附以精致插图。王祯《农书》记载的许多农具，在楼璹的《耕织图》里都可以找到，而楼璹《耕织图》记载的时间要比王祯《农书》早一百八十年。中国大百科全书出版社1990年出版的《中国大百科全书·农业》认为，"南宋楼璹绘制《耕织图》45幅，并附以诗，系统描绘江南农耕蚕桑技术，是最早的农业技术推广挂图"。怪不得，人们将楼璹《耕织图》誉为"世界上最早的农业科普画卷"和"世界上最早的精耕细作农具画册"。

楼璹《耕织图》绘有我国最早的耙、耖、碌碡等农具图像。如"耙"，是耕后破碎土块用的农具，又称"渠疏"。南方的水田耙是由北方旱地耙演化而来的，北方的旱地耙在多处汉唐壁画中均有反映，南方水田耙在元王祯《农书》中虽有图像，但《耕织图》"耙"的画面较王祯《农书》早。"碌碡"是耙后用以打混泥浆的农具，使土壤更为细碎、平整。据王祯《农书》记载，碌碡有木制与石制两种，并有图像，但楼璹《耕织图》碌碡画面，却是我国农书史上最早的碌碡画像。"耖"亦是用于水田打混泥浆的农具，作用与碌碡相同，始见于宋代。楼璹《耕织图》不仅有农人耖田图像，还有耖田诗，其记载时间遥遥领先于王祯《农书》。

楼璹《耕织图》之所以被誉为"世界最早的农业科普画卷"，是因为其绘制的主要目的和功能就是宣传劝农重农思想和推广先进农桑生产技术。由于《耕织图》迎合了统治者的需要和"四方习俗间有不同，其大略不外于此"，直观形象，通俗易懂，便于传播，雅俗共赏，具有广泛的指导意义，颇受政府青睐和农民欢迎，因此，各州、县府中均绘有《耕织图》，甚至连"守令之门皆画耕织之事，岂独劝其民哉，亦使为吏者出入观览而知其本"，"郡县所治大门东西壁皆画《耕织图》，使民得而观之"。由是兴起了我国历史上第一次《耕织图》热潮，《耕织图》成为令人注目、家喻户晓的农业生产技术知识普及宣传画，对农业生产技术的改进与发展立下了科普推广农耕蚕桑先进技术的赫赫功绩。

4. 世界最早的蚕织工艺图谱

中国是丝绸发源地，中国蚕织丝绸生产技术一直领先世界。丝织生产技术的中国首创，无疑就是世界首创。楼璹《耕织图》首载了我国蚕织生产的几个重要生产技术，也首载了世界蚕织生产重要

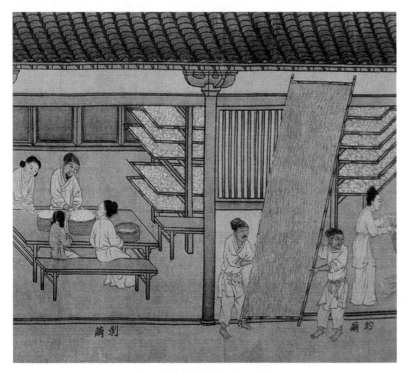

宋人《蚕织图》约茧、剥茧

技术。我们今天可见的宋人《蚕织图》绢画，不仅带给我们宝贵的艺术价值，还给我们带来了更为珍稀的丝绸文化价值——《蚕织图》是"世界最早养蚕丝织技术工艺图谱"！因为《蚕织图》里有使我们更加感到文化骄傲的内容。

绘有世界先进的养蚕技术系列图像。勤劳智慧的中华民族创造的"四大发明"（指南针、火药、活字印刷术、造纸术），是对世界文明的重大贡献，而养蚕丝织则可算是中国的第五大发明，对世界文明同样做出了重大贡献。从野桑到家桑，我国古代劳动人民经过长期、反复的实践，终于发明了利用蚕来提取动物蛋白质纤维的方法。美丽贵重的丝纤维以它迷人的光泽和优良的性能，成为纤维中的皇后。楼璹《耕织图》织图部分以大量篇幅来介绍育蚕、缫丝、络丝、

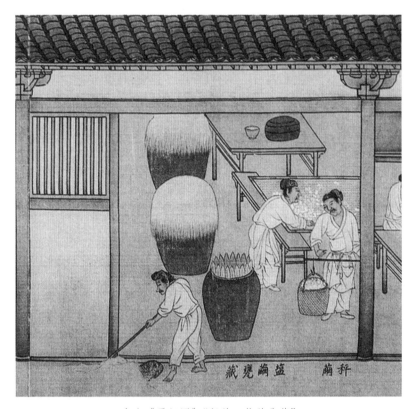

宋人《蚕织图》"秤茧、盐茧瓮藏"

经、纬等流程，既有一套细致的工艺，又有各种科学的方法。《蚕织图》的系列画面表明，南宋时期人们就已经熟练掌握了蚕食、蚕眠的规律（"体喂""谷雨前第一眠"等图），懂得了以控制蚕室温度等手段来保障蚕丝质量（"煴茧"等图），等等。这些基本方法和原理，至今仍然为世界蚕丝业所沿用。对照楼璹时代的理论论著如秦观《蚕书》等，不难看到，从我国古代以迄南宋在育蚕、缫丝的技术研究方面已经达到了相当高的水平，无疑是领先世界的。[1] 宋人《蚕织图》就是最好的证明。

① 缪良云：《楼璹〈耕织图〉及宋代丝绸生产》，《苏州丝绸工学院学报》1982 年第 3 期。

绘有世界最早的窖茧工艺技术图像。"盐茧瓮藏"是蓄茧的科学技术措施之一，在我国最早见于北魏贾思勰《齐民要术》："用盐杀茧，易缫而丝韧。"秦观的《蚕书》虽也有记载，但以图像直接反映窖蚕场面当以楼璹为先。吴皇后《蚕织图》"窖茧"画面只画三人操作，一人在桌上收茧，一人在称茧，一人在和泥，远处桌上有盛盐的碗，便把瓮藏方法表现得简单明了，直观形象，易懂便学。

绘有世界最早的脚踏缫车图像。脚踏缫车由手摇缫车发展而来，是手工缫丝机器改革的最高成就。手摇缫车须两人操作：一人投茧索绪添绪，一人手摇丝軖。而脚踏缫车可由一人分别用手和脚来完成索绪、添绪和回转丝軖过程，使缫丝功效倍增。汉代即有脚踏织机，受其启发，唐宋之际便有了脚踏缫车，秦观《蚕书》有载，但未具体写明脚踏机构。《蚕织图》"生缫"一图便详尽描绘了脚踏缫车的结构及操作方法，是目前所见我国乃至世界最早的脚踏缫车图像。这一图像充分地说明脚踏缫车在宋代已基本定型，从而改写了以往人们把明代脚踏缫车图视为最早图像的历史。

由于宋人《蚕织图》记载描绘了一批蚕织生产技术工艺流程画面，有许多都是中国第一或世界第一的直观图像，一些丝绸专家因此将之视为稀世珍宝，丝绸史专家赵丰先生更是称其为"现存最早最系统的我国古代蚕织工艺的流程图"，"吴本《蚕织图》反映了我国南宋初期江南的蚕桑丝织生产技术系统，其工艺之完善，设备之先进，说明我国古代蚕桑丝绸生产技术至此已基本定型，元明清三代并无大变。《蚕织图》是我国蚕织技术史上的重要资料，它在蚕织史上的地位，只有明代宋应星《天工开物》'乃服篇'能与之相提并论，但这已晚了约五百年"。[1]

[1] 赵丰：《〈蚕织图〉的版本及所见南宋蚕织技术》，《农业考古》1986 年第 1 期。

5. 世界最早的提花机图像

楼璹《耕织图》最大的贡献、最突出的成就、最珍贵的价值，就是翔实描绘了世界最早的提花机图像和技术工艺，用铁的事实向世界证明了中国古代丝绸技术特别是南宋丝绸技术独步天下、遥遥领先的辉煌。

作为世界丝绸生产技术发源地和先进国度，中国提花技术起源较早，商朝已有平纹织机，周朝出现了提花机。西汉初年，工匠陈宝光之妻创制一种新提花机，六十天内能织成一片散花绫，"匹值万钱"，但机构庞大笨重，不便操作，功效较低。在汉唐时期，官营、私营作坊都能生产比较精细的提花织物，丝绸古道上出土的丝绸遗物五色"延年益寿锦"，需要用七十五片提花综织造，代表了当时丝绸生产技术的先进水平。这些汉唐织造工艺复杂、美丽绝伦的丝绸制品，是通过什么机具织造的？这一问题引起了中外纺织史家极大的兴趣，并为此做了大量研究，但由于缺乏详细文字记载和直观图像佐证，致使研究无法深入也无法获得满意答案。不过汉唐遗物已可证明，其时必有可织造复杂精美纹样的织机。到了三国时期，马钧又对提花机进行简化改造，后经过唐、宋几代不断改进提高，提花机才逐渐完善而定型。我国古代文献虽有关于提花织作的记载，但对提花机的机件结构都语焉不详，更难得图像留传。山西开化寺壁画上的提花机画于北宋，形象最早，但不完备。

直到南宋於潜县令楼璹，他在记录当时江南地区蚕桑丝绸生产时，第一次将当地使用的提花机全部机件、结构和操作方法绘制成图，收入《耕织图》。《耕织图》虽然没有传世，但我们可以通过其摹本宋人《蚕织图》见到这幅举世瞩目的珍贵图案，一睹古代提花机风采。我们从"攀花"图中可以看到提花机有双经轴和十片综，上有提花

工，下有织工，互相呼应，正在织造，织造方式与东汉王逸《机妇赋》的描述十分相似，也与明代宋应星在《天工开物》中介绍的提花机完全一样。楼璹《耕织图》所绘提花机，是当时世界上最先进的丝绸提花机，具有明显的技术优势。

首先，是结构优势。在水平方向，平展的经线排列在机身之上，以花楼木架为界，前后两接，前段经面平整，后段经面向下倾斜，可任从提挈，既无须担忧丝线断接，又使经线具有张力；在垂直方向，织机中间隆起的花楼为起花的主要部件，花本控制综丝，经由衢盘垂向经面，梭过花现，精巧无比，形成一套完整的提花装置。

其次，是性能优势。工艺参数可调节，机件可变换。例如纱罗织物比绫绢轻薄，经纬密度较稀，可将叠助木的重量减轻十余斤；织造包头纱一类的细软织物，无须叠助力，可在织花工坐处安两个支柱脚，使机身不再倾斜，这样纱罗的织口就避免了叠助力的正面冲击。

最后，是效果优势。生产工具的革新与技术的改进，极大地丰富了丝织物的种类，提升了其纹样、色彩等方面的表现力。宋代用这种提花机生产了大量瑰丽的丝织品。在品种方面有锦、绫、绢、罗、纱、纨等，纹样方面有彩色大花、素色小花、自然形、几何形，以及加金的、换色的等等，几乎无所不有。这种提花机，是我国创造性地运用花本控制的提综程序原理制成的，为当时世界上最先进的手工程序控制机械。这样先进高效的提花技术，促进了南宋丝绸织造业迅猛发展，精美绝伦的丝绸产品也使南宋临安"丝绸之都"美名远播海外、誉享天下。

南宋《耕织图》提花机的原理和型式，成为后世我国提花机的基本样式，并在《梓人遗制》《天工开物》《便民图纂》等著作中不断得到体现，直至清末，我国还沿用这种织机进行生产。南

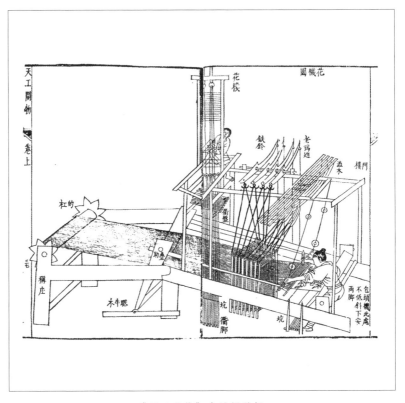

《天工开物》中的提花机

宋《耕织图》绘制的提花机逐渐传至欧洲、日本等地，对世界各国的纺织业做出了贡献。"直到十八世纪上半叶，法国人普昌（Marie Bouchon）、福肯（Falcon）及凡肯生（Vaucanson）等先后在我国提花机的基础上加以改良。一八〇一年，法国人贾卡（Joseph Marie Jacquard）继续吸取了前人研究成果，制成了脚踏机器提花机，为目前世界上通用的提花机提供了雏形，而在时间上，则比我国《耕织图》绘制的年代晚了将近七百年。"[1]

也就是说，楼璹《耕织图》提花机技术原理直到六百多年后，

[1] 缪良云:《楼璹〈耕织图〉及宋代丝绸生产》,《苏州丝绸工学院学报》1982年第3期。

才被法国工匠嘉卡消化吸收改进为机械的嘉卡提花机，从而才开创了产业革命丝织大工业生产机械程控提花机的新时代。可见《耕织图》对世界产业革命的推动功绩，不可估量。

开启了农桑发展的崭新时代

1. 专有名词"耕织图"诞生

尽管南宋以前有不少反映农业耕作和蚕桑丝绸生产的绘画,但由于其没有形成系统,故未得到重视,也没有形成所谓"耕织图"名词。直到南宋之时,於潜县令楼璹采用绘画形式翔实记录农耕与蚕织生产全过程,绘制系列图谱《耕织图》,历史上才开始有了"耕织图"这个专有名词。这个专有名词"耕织图"专属楼璹,被载入古今中外的各种典籍,在"耕织图"词目之下均释义为"楼璹《耕织图》"或"《耕织图》为楼璹所作"。正如目前收集楼璹《耕织图》各种临摹版本最多的《中国古代耕织图》一书①,在"前言"开宗明义所指出的:"耕织图"一词从南宋绘制"耕织图"开始出现,是楼璹《耕织图》的专有名词。为什么"楼璹《耕织图》"会成为专有名词呢?因为,楼璹《耕织图》具备以下强大而独有的属性:

楼璹《耕织图》是开创之作。楼璹《耕织图》,开创了中国古代耕织生产图文并茂的表现形式、全面完整的表现手法、系统系列的表现逻辑,找到了一条最适合表现耕织生产流程的途径。其由于"图绘以尽其状,诗歌以尽其情",形象生动、细腻传神地描绘了劳动者耕作和纺织的场景和详细生产过程,起到了普及农业生产知识、推广耕织技术、促进社会生产力发展的积极作用,而被皇室、官员、学者、百姓等各方普遍推崇。

楼璹《耕织图》是母本源头。楼璹绘制《耕织图》后,引起了朝野的极大关注,在南宋和清代先后形成两次《耕织图》文化热潮,自南宋以至元明清各代,出现了大量的《耕织图》临摹本,有不少

① 王红谊主编,红旗出版社 2009 年版。

皇帝亲自主持临摹刻印楼璹《耕织图》，并将楼璹《耕织图》原诗均录入新摹本，也都在"后记"里明确说明是临摹自楼璹《耕织图》。到了清代，楼璹《耕织图》通过各种媒介和形式呈现，如瓷器、木雕、年画等等，甚至成为了我国古代反映农耕文化场景的各类艺术品的总称。但无论这些作品以何种媒介呈现，其源头无一例外皆可追溯至楼璹《耕织图》。不管后世有多少种《耕织图》摹本，人们都尊楼璹《耕织图》为母本和源头。

楼璹《耕织图》是耕织文化标志。楼璹《耕织图》问世后，以"耕织图"命名、内容形式与之相同或相似的作品越来越多，许多表现农耕蚕桑生产生活内容的画家都想给自己的作品贴上"耕织图"标签，似乎欲借"耕织图"之声誉扩大自身影响，这明显已经将"耕织图"作为一种文化标志与标签。有专家认为，南宋以后许多与楼图内容和绘画技法完全不同，但仍为反映农业生产生活的作品也被称为耕织图……耕织图实际上已成为我国古代反映农耕文化场景的各类艺术品的总称。[①]

2. 中国农书从此图文并茂

中国古代农书数量庞大，《中国农业古籍目录》收录了古代农书2084种。但在这些农书中，有相当一部分在记载农事活动时，只有抽象的文字而没有直观的图画，尤其是在南宋以前的农书，几乎都只有文字，缺乏直观形象的配合图画，以致在介绍农业生产技术具体细节时，难以做到一目了然，容易引起后人理解上的误读与偏差。如流传至今的北魏贾思勰《齐民要术》、唐代韩鄂《四时纂要》等农书，都仅是文字叙述，缺乏直观的图像。到了南宋楼璹时，其在总结记

① 王红谊：《中国古代耕织图》，红旗出版社 2009 年版。

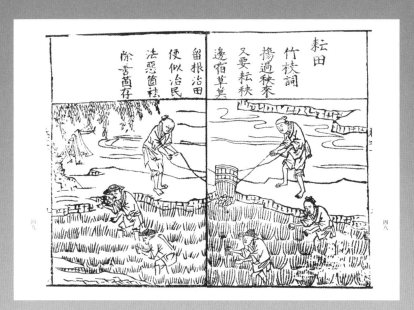

《便民图纂》中的"耘田"

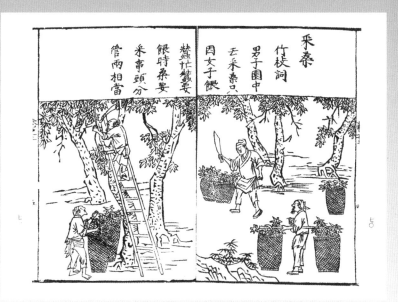

《便民图纂》中的"采桑"

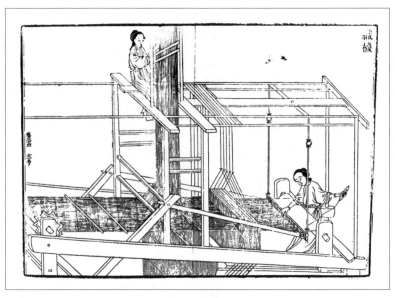

《农政全书》中的提花机

录农耕蚕桑生产过程中，充分吸取前人编写农书的经验教训，努力避免弊端，创新性地将直观的图像搬进了农书之中，而且是以图为主，辅以文字，用直观形象、一目了然的图像来展示农业生产过程和细节、工艺和技术，由此弥补了仅用文字记述的不足。这一图文并茂的记录方法，被后来人学习效仿。在楼璹《耕织图》问世后涌现出来的各种农书，纷纷以楼璹《耕织图》图文并茂形式为楷模，或全部照搬照抄，或重新绘制、临摹全图，或选择部分画面临摹，再编入新书，或学习其要义，根据新书要求另外新绘图像。可以说，楼璹《耕织图》图文并茂形式，一改传统农书的编写方法，结束了以往农书编著有文无图历史，树立了"图文并茂"、直观表达的风气。

众多"图文并茂"农书之中，最具代表性的是《便民图纂》《天工开物》《农政全书》《授衣广训》《蚕桑图说》《豳风广义》等。如明代邝璠《便民图纂》，在文字版《便民纂》基础上加入了由楼璹《耕织图》改绘而成的农务女红之图，一共31幅。其中耕图（农务图）

15 幅（从浸种到田家乐），织图（女红图）16 幅（从下蚕到剪制），每图将楼璹原配诗删去，改配当地吴歌竹枝词一首，以更加符合当时吴地普通民众诵读理解、广泛传播的需要。如明代宋应星《天工开物》，除了详尽的文字说明，还配有生产工具的图像 123 幅。其中有不少农耕蚕织生产插图，就是据楼璹《耕织图》改绘的。如清嘉庆《授衣广训》，是我国现存最早的棉花栽培及加工技术专著。全书有图 16 幅，每图皆附方观承解说，并附有乾隆皇帝和方观承七言诗各一首，嘉庆皇帝又为每幅图各作诗一首，使图文并茂形式炉火纯青。

3. 劝农文艺得以广泛流行

中国作为农业大国，自古以来重视农业生产，历朝都有不少有针对性的劝农政策、劝农机构、劝农举措。南宋於潜县令楼璹《耕织图》运用诗歌和绘画的文学艺术形式，以具象直观的画面和打动人心的诗句，传播重农惜农爱农的思想观念，推广农业生产知识和先进科学技术，履行了劝农的职责、完成了劝农的任务、拓宽了劝农的途径、收获了劝农的成效。他的《耕织图》在南宋时期就"朝野传诵几遍""郡县所治大门东西壁皆画《耕织图》"，几乎家喻户晓、妇孺皆知。楼璹开创的图文并茂、艺术表达的劝农方法和模式，深深启发了后人，后人纷纷效仿《耕织图》模式开展劝农，在元明清时期，兴起了文艺形式劝农热潮。

劝农图流行。楼璹《耕织图》作为劝农重要载体，其以图为主的劝农模式深得朝野推崇，从南宋开始到元明清各个朝代，都有皇帝亲自组织宫廷画师临摹《耕织图》，将新绘制的《耕织图》挂在后宫，时刻提醒大臣和皇后及子孙勿忘农耕之艰辛，牢记农耕之重要、践行农耕之职守，以达到劝农、重农之功效。南宋宫廷画师和地方官员绘制的劝农图《耕织图》摹本不少于 6 种，如宋高宗命宫廷画

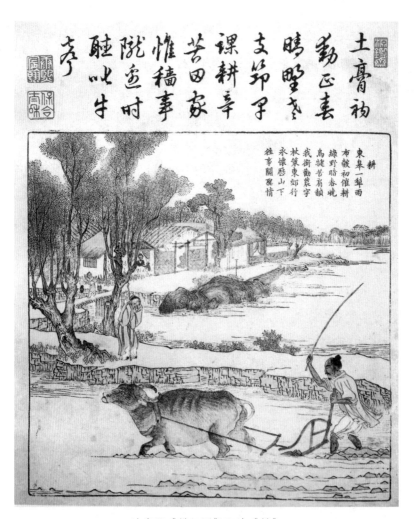

清康熙《耕织图》配诗《耕》

师临摹的《耕织图》，宫廷画师刘松年、梁楷受命临摹的《耕织图》，还有地方官员汪纲、李嵩为劝农而临摹的《耕织图》。元明时期，宫廷画师和地方官员为劝农而临摹《耕织图》的有程棨、杨叔谦、赵孟頫、宋宗鲁、邝璠、唐寅、宋应星等。到了清朝掀起了绘制劝农图的高潮，康熙、雍正、乾隆、嘉庆、光绪等皇帝亲自组织以绘图形式劝农，命宫廷画师临摹《耕织图》，宫廷画师焦秉贞、陈枚、冷枚，王公大

臣、地方官员绵亿、何太清、方观承等都参与了"劝农图"的绘制。
同时在民间，作为"劝农图"的《耕织图》也因为直观形象而得到
更为广泛的流行，如南宋楼璹家族数代族人，从楼钥到楼洪、楼深
以至楼杓，都曾临摹楼璹《耕织图》或刻石，使之以图像形式流传。
明初，浙江桐庐江南镇石阜村人方礼，为劝农而绘制《耕阜图》，该
图被送往京城，京师官吏竞相争阅，赋诗赞颂，翰林院还编成专集，
向社会传播，以劝民农耕，这是当时民间流传的"劝农图"，该图现
藏北京故宫博物院；还有博爱县民居上的《耕织图》刻石画，就是活
生生的"劝农图"。明清时期，临摹《耕织图》农耕和蚕织画面，将
这些生产知识和技术环节呈现在壁画、瓷器、扇面、刺绣、年画、壁纸、
货币等上，使之以图像的艺术方式广泛传播，这些无疑也是通俗易懂、
一目了然、易于传播的"劝农图"。

　　劝农诗流行。南宋明确各级地方长官兼"劝农使"，首要任务是
劝农，每年要撰写"劝农文"。在劝农风气推动和《耕织图诗》影响
下，大批诗人开始关注农业发展、农村生产、农民生活题材，描写
田园生活、劝导重视农业、表达悯农思想的农事诗纷纷问世，在中
国诗歌发展史上形成了"劝农诗"现象。如生活在南宋中期的诗人
范成大，就写了不少关于农业的诗篇，其中著名的农事组诗《四时
田园杂兴》就是这一时期劝农诗的代表。其在《四时田园杂兴》之《晚
春田园杂兴》（其三）中写道，"蝴蝶双双入菜花，日长无客到田家。
鸡飞过篱犬吠窦，知有行商来卖茶"，一下子就将晚春时节油菜花盛
开，茶商前往乡间收茶的场景展现在读者面前；《四时田园杂兴》之
《夏日田园杂兴》（其七）"昼出耘田夜绩麻，村庄儿女各当家。童孙
未解供耕织，也傍桑阴学种瓜"，描绘了中国农业社会男耕女织、世
代相传的文化风俗；《四时田园杂兴》之《夏日田园杂兴》（其九）云：
"黄尘行客汗如浆，少住侬家漱井香。借与门前磐石坐，柳阴亭午正

风凉。"这首诗以具有吴语地区发音特色的"侬"字，展现了江南乡村农民的善良与好客。陆游也写了不少劝农诗，如《游山西村》："莫笑农家腊酒浑，丰年留客足鸡豚。山重水复疑无路，柳暗花明又一村。箫鼓追随春社近，衣冠简朴古风存。从今若许闲乘月，拄杖无时夜叩门。"杨万里《悯农》云："稻云不雨不多黄，荞麦空花早着霜。已分忍饥度残岁，更堪岁里闰添长。"元代农家出身的诗人王冕，对农耕蚕织之艰辛有切身的体会，在他写的"劝农诗"中，深深地流露出了对农民农妇的同情，如《江南妇》云："江南妇，何辛苦！田家淡泊时将暮，敝衣零落面如土。馌彼南亩随夫郎，夜间织麻不上床。织麻成布抵官税，力田得米归官仓。官输未了忧心触，门外又催私债促。"而到了清代，从康熙皇帝开始，历代皇帝都喜欢创作"劝农诗"，康熙帝、雍正帝、乾隆帝、嘉庆帝在临摹《耕织图》后，都将自己创作的《耕织图诗》录入《耕织图》，以示对农业的高度重视，表达皇帝亲耕的情况，传播劝农思想，这些《耕织图》御制诗歌就是最典型的"劝农诗"。

第五章

楼璹《耕织图》及南宋摹本

第五章
楼璹《耕织图》及南宋摹本

　　楼璹于南宋绍兴三年至五年（1133—1135）任於潜县令时，绘制《耕织图》45 幅（耕图 21 幅、织图 24 幅），每幅系五言诗一首，"图绘以尽其状，诗歌以尽其情"，由于契合时代趋势、迎合朝廷需要、符合民众期望、吻合文人喜好，故而广受各方推崇，"一时朝野传诵几遍"，各种摹本问世、各种载体出现、各种场合运用，在全国掀起了第一次《耕织图》文化热现象。到元、明、清各朝有众多摹本流传（已知国内 40 多种、国外 30 多种），并通过陶器、壁画、雕塑、年画等媒介和形式广泛传播，成为家喻户晓的耕织宣传画，尤其在清代各种摹本和各种形式的《耕织图》大量涌现，形成了第二次《耕织图》文化热现象。不管是哪个朝代的哪种版本，都以楼璹《耕织图》为母本临摹，楼璹《耕织图》是后世林林总总、万象纷呈的耕织图祖本，是南宋以后各类耕织图的源头。

　　目前可知的南宋时期楼璹《耕织图》版本有十种：楼璹原始本（正本、副本各一套）和吴皇后题注本、刘松年临摹本、梁楷临摹本、楼钥临摹本、汪纲临摹本、楼洪楼深临摹石刻本、楼杓临摹本、李嵩临摹本等直接临摹本。为什么说是楼璹《耕织图》原图直接临摹本呢？因为，这一时期同处在南宋，从楼璹献图（1135），到楼杓绘图（1212），前后约 80 年，时间还不算太长，应该还可看到楼璹原本，能够直接临摹原图。而元明清各朝的临摹本就不一定是直接临摹本。可惜历史久远，大多临摹本已经遗失，目前可以看到的只有吴皇后题注本《蚕织图》长卷绢画、楼璹《耕织图》诗歌文字。

楼璹《耕织图》原始本

楼璹《耕织图》原始本有正本和副本，正本进献朝廷，副本留在家中。楼璹侄儿楼钥《楼钥集·跋扬州伯父耕织图》[①]记载道：

高宗皇帝身济大业，绍开中兴，出入兵间，勤劳百为，栉风沐雨，备知民瘼，尤以百姓之心为心，未遑它务，下务农之诏，躬耕耤之勤。伯父时为临安於潜令，笃意民事，慨念农夫蚕妇之作苦，究访始末，为耕、织二图。耕自浸种以至入仓，凡二十一事。织自浴蚕以至剪帛，凡二十四事，事为之图，系以五言诗一章，章八句。农桑之务，曲尽情状。虽四方习俗间有不同，其大略不外于此，见者固已题之。未几，朝廷遣使循行郡邑，以课最闻。寻又有近臣之荐，赐对之日，遂以进呈。即蒙玉音嘉奖，宣示后宫，书姓名屏间……孙洪深等虑其久而湮没，欲以诗刊诸石。某为之书丹，庶以传永久云。

楼钥还在《进东宫耕织图札子》中说：

某伯父故淮东安抚璹，尝令於潜，深念农夫蚕妇之劳苦，画成耕、织二图，各为之诗。寻蒙高宗皇帝召对，曾以进呈，亟加睿奖，宣示后宫，至今尚有副本，某尝书跋其后。

身为南宋高官副宰相的楼钥，将伯父楼璹绘制《耕织图》的时代背景、主要经过，《耕织图》的重要内容、表现形式、两种版本、进献过程等情况予以明确记载，因此我们今天才能看到楼璹绘制《耕织图》的最初情况和原始版本流向。

① 浙江古籍出版社 2010 年版。

1. 正本进献宋高宗

楼璹完成《耕织图》不久，遇上朝廷钦差大臣到县城视察，他因为政绩显著，以劝农课桑享有盛誉，加上有皇帝身边工作人员极力推荐，得以有机会受到皇帝的亲自接见。对一个在最基层工作的地方官县令来说，这是千载难逢的机会。楼璹紧紧地抓住了这个难得的机会，在皇帝接见时，恭敬地献上《耕织图》原始正本。宋高宗一看到《耕织图》就龙颜大悦，爱不释手，连连称赞。楼璹《耕织图》绘制的内容，正符合他大力劝导耕织生产的基本国策，也正好为进一步在全国大范围推广耕织知识和生产技术提供了一个现成的范本。可谓是雪中送炭。宋高宗当场对楼璹进行了嘉奖，并将《耕织图》挂在后宫以提醒自己勿忘劝农的使命，还将楼璹的姓名书写在记载地方官员功绩的屏风上，以示对楼璹的奖励。宋高宗还命翰林书画院画师临摹耕、织两图，下诏令在全国各地郡县大门的两边墙上都要画上耕织图。吴皇后见到《耕织图》也赞不绝口，并按宋高宗旨意，对翰林院画师临摹本织图部分每一幅图都作了解释说明，以示对蚕桑生产的重视。可惜，楼璹进献皇帝的《耕织图》原始正本已流失未见，宫廷画师临摹楼璹的耕图也流失未见，只有吴皇后题注的《蚕织图》流传至今。

2. 副本留在楼氏家族

楼璹将《耕织图》原始本副本留在家中，后来这一副本流转到他的侄儿楼钥和孙子楼洪手上，他们分别将之刊印流传，但原本下落不明。根据《楼钥集》与《絜斋集》记述，楼钥曾经于南宋嘉定二年（1209）临摹楼璹《耕织图》原始本副本（"重绘二图，仍书旧诗，而跋其后"）并进呈太子参阅学习，以让太子从小知道和了解农耕生产之艰辛、百姓生活之艰苦，还说"至今尚有副本"，可见在楼璹献

图约 74 年后，楼璹《耕织图》原始本副本还保存完好。

3. 现存画目与诗句

楼璹《耕织图》原始本，不论是进献宫廷的正本，还是留在民间的副本，至今都未被发现。但在《宋史·艺文志》农家类有著录，曰：耕图 21 幅、织图 24 幅，每幅都附有诗。后世有不少临摹本，因图较难描摹，后人能见到的多为诗句，收录在一些丛书中，如《知不足斋丛书》《龙威秘书》《艺苑捃华》《丛书集成》等皆有收录楼璹《耕织图》诗句。从保存流传至今的五言诗可以看到，楼璹《耕织图》"耕图"21 幅，具体图目为：

浸种、耕、耙耨、耖、碌碡、布秧、淤荫、拔秧、插秧、一耘、二耘、三耘、灌溉、收刈、登场、持穗、簸扬、砻、舂碓、筛、入仓。

"织图"24 幅，具体图目为：

浴蚕、下蚕、喂蚕、一眠、二眠、三眠、分箔、采桑、大起、捉绩、上簇、炙箔、下簇、择茧、窖茧、缫丝、蚕蛾、祀谢、络丝、经、纬、织、攀花、剪帛。

这些图目虽然没有附带图像，但为我们与后世各种临摹本以及其他版本耕织图像的比较研究，提供了最基础信息。楼璹《耕织图》诗句原载《知不足斋丛书》第九卷《耕织图诗》，中国农业出版社 2022 年出版的《古代耕织图诗汇编校注》一书，以《知不足斋丛书》为底本，参考了程棨摹本等文本，综合选择了耕图 21 首诗、织图 24 首诗，做了校注解释。

宋高宗吴皇后《蚕织图》摹本

又称"宋人《蚕织图》""翰林院《蚕织图》""宫廷仿绘楼璹《耕织图》"。为楼璹进献《耕织图》原始图正本后，宋高宗命宫廷画师临摹，吴皇后调整名目、次序并加说明。其中耕图临摹本早已失传，而织图临摹本《蚕织图》现藏于黑龙江省博物馆。吴皇后《蚕织图》为卷轴长卷画，绢本，线描，淡彩，长 513 厘米，高 27.5 厘米，以一长屋作经，缀以蚕织生产的 24 个场景画像为纬，依次为：

腊月浴蚕；清明日暖种；摘叶、体喂；谷雨前第一眠；第二眠；第三眠；暖蚕；大眠；忙采叶；眠起喂大叶；拾巧上山；薄簇装山；煗茧；下茧、约茧；剥茧；秤茧、盐茧瓮藏；生缫；蚕蛾出种；谢神供丝；络垛、纺绩；经靷、籰子；挽花；做纬、织作；下机、入箱。

每幅画面下部，有吴皇后亲笔楷书小字题注，对画面内容进行说明。全卷无诗、无款，卷包首为宋代鸟兽繁花地缂丝。由于楼璹《耕织图》原始本已不存，这幅长卷是现存最早、最接近楼璹原图的临摹本，是我国现存最早用绘画形式系统记录古代蚕织生产技术的珍贵史料。①

1. 翰林院临摹、吴皇后题注

元末明初著名史学家宋濂《宋学士文集·题织图卷后》记载：

宋高宗既即位江南，乃下劝农之诏，郡国翕然思有以灵承上意。四明楼璹字寿玉，时为杭之於潜令，乃绘作《耕织图》，农事自浸种至登廪凡二十又一，蚕事自浴种至剪帛凡二十有四，且各系五言八句诗于左。未几，璹召见，遂以图上进云。今观此卷，盖所谓织图也，

① 王潮生：《中国古代耕织图》，中国农业出版社 1995 年版。

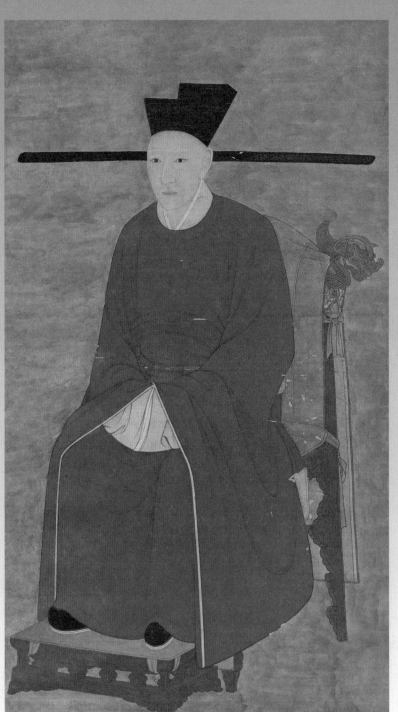

宋高宗画像

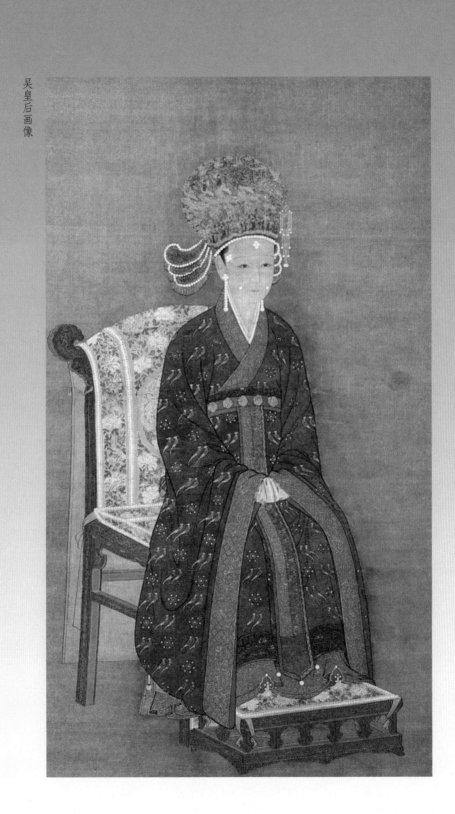

吴皇后画像

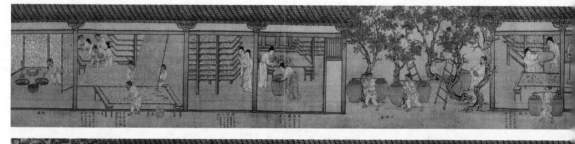

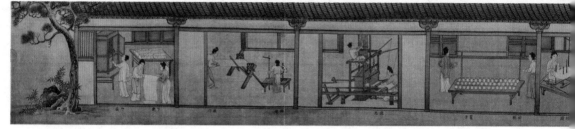

宋人《蚕织图》长卷全景图

逐段之下，有宪圣慈烈皇后题字。皇后姓吴，配高宗，其书绝相类。
岂璹进图之后，或命翰林待诏重摹而后遂题之耶？

这段文字详述宋人《蚕织图》产生背景、主要内容，回顾了当
年楼璹献图场景。翰林院画师临摹的《蚕织图》虽然与楼璹《耕织
图》之"织图"同为二十四幅图像，但内容似乎并不完全一样，吴
皇后题注的画目与楼璹原图题诗名大多不同，并删去了原图楼璹的
具体诗句。可见《蚕织图》长卷临摹本并没有完全照抄楼璹《耕织图》
之"织图"原图，而是也有自己的创意，并融入了宫廷画特色。

2. 风雨九百年流传

南宋吴皇后《蚕织图》临摹本，在宫廷和民间流传将近 900 年，
几次失传，几次失而复得，最后进了博物馆，被国家尊为一级文物
珍藏。《蚕织图》引首与前隔水骑缝钤印为"蕉林书屋""乾隆御览
之宝""无逸斋精鉴玺"等印鉴。卷尾有郑子有（郑足老）、鲜于枢，
明代宋濂、刘崧，清代乾隆皇帝、孙承泽等九家跋语。从跋语中可知，
此图元代藏于余小谷家，明代藏于吴某家，清初藏于梁清标、孙承
泽家。大约乾隆帝时又收藏于清宫，著录于《石渠宝笈·初编》，作
为国宝收藏于清代皇宫内院。

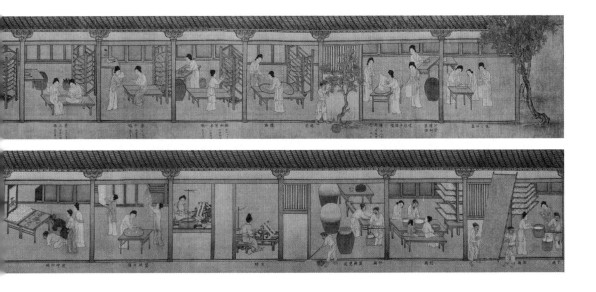

　　20世纪30年代，抗日战争爆发，清朝末代皇帝溥仪逃离北京，在东北建立伪满政府。他在离开北京时将一批清宫内府珍藏的名画偷运出宫，内中就有宋人《蚕织图》。溥仪后来穷困潦倒，在东北将此画变卖。长春商人冯义信在1948年看到街头有人兜售古画，当即就用粮食和伪币将它们换了回来。《蚕织图》就这样被冯先生从街头地摊上抢救了回来。"文化大革命"期间，冯义信先生的古代字画被全部查抄收缴，直到"文化大革命"结束后落实政策，被查抄的古字画归还原主，《蚕织图》失而复得。1983年大庆市开展文物普查活动，居住在大庆市的冯义信先生将《蚕织图》捐赠给大庆市文物管理站。故宫博物院闻讯后立即派书画鉴定专家徐邦达、刘九庵、王以坤等人赶往大庆市，对《蚕织图》进行了鉴定，认定它是当年清宫内府收藏的书画珍品，将其定为国家一级文物。专家们对《蚕织图》的评语是："文物一级甲品之最，视国宝而无愧"。为了表彰冯义信保存并捐献古画的爱国行为，黑龙江省政府于1984年3月召开大会，向他颁发了奖状和奖金。①不久，《蚕织图》转由黑龙江省博物馆收藏。

① 大庆市文物管理站：《大庆市发现宋〈蚕织图〉等两卷古画》，《文物》1984年第10期。

当时，故宫博物院曾经派专家对《蚕织图》进行临摹，现故宫博物院也有《蚕织图》临摹本收藏。

1990年笔者曾经在《临安县志》主编蔡涉带领下，去故宫博物院求教《耕织图》相关问题。一听我们来自《耕织图》故乡，当时的故宫博物院副院长杨新教授热情接待了我们。我们十分幸运地亲眼目睹当时正被故宫博物院暂时"借用"的宋人《蚕织图》。在故宫博物院无私帮助下，我们有幸将宋人《蚕织图》照片录入《临安县志》。1997年笔者协助蒋猷龙主编《浙江省丝绸志》，也将宋人《蚕织图》照片录入。此后不久，《杭州丝绸志》也收录了宋人《蚕织图》。王潮生主编的《中国古代耕织图》，收有宋人《蚕织图》全图，可惜是黑白印刷，画面不太清晰。中国农业博物馆王红谊主编的《中国古代耕织图》，亦收录宋人《蚕织图》全图，排版精致，印刷也算精美，但画面不连贯。国家文物局和中国科学技术协会联合主编的《奇迹天工——中国古代发明创造文物展》[①]，收录了宋人《蚕织图》，其以打开的4个页码长度，分上下两行，展示了长卷《蚕织图》连续不断的画面，印制精美，是笔者目前所见各种印刷版本中最清晰的一种。

① 文物出版社2008年版。

楼氏家族《耕织图》摹本

楼璹《耕织图》正本进献宫廷，副本留在了楼氏家族，由楼氏家族保管和传承。在楼璹去世后的一百多年间，楼氏家族还处在继续发展、兴旺的时期，藏书传家的家族文化仍然深刻地影响着楼氏后人。根据可以看到的历史资料，在南宋时期，楼氏家族的后辈们曾经三次临摹和刻印《耕织图》，为其流传做出了突出的贡献。可谓家族文化代代传承，永续发展。正因为有了楼氏家族的不断传承，我们今天才能看到楼璹《耕织图》中的诗篇。

1. 楼钥临摹与进献东宫

楼钥隆兴元年（1163）进士及第后，授温州教授，迁起居郎兼中书舍人。后为翰林学士，拜吏部尚书，迁端明殿学士。嘉定初年（1208），同知枢密院事，升参知政事（副宰相），授资政殿大学士，提举万寿观。嘉定六年（1213）卒，谥号宣献，赠少师，享年76岁。有子楼淳、楼濛（早夭）、楼潚、楼治，皆以荫入仕。楼淳、楼杓为楼钥的长子、长孙。楼钥是"四明楼氏"家族走向顶峰的标志性人物。其所著《攻媿集》记载了南宋时期的历史事件和文化活动，为我们研究南宋文化、南宋浙江文化、楼氏家族文化、楼璹《耕织图》等提供了丰富的珍贵史料。

如前所述，楼钥曾经于南宋嘉定二年（1209）临摹楼璹《耕织图》原始本副本进呈太子参阅，这年他已经73岁了，正好是其伯父去世的年龄。这段经历，在《楼钥集》卷十七之《进东宫耕织图札子》一文中有较为详细的记载。

某衰迟之踪，叨逾过分。自尘枢管，即备储寮。仰蒙令慈眷顾加渥，退念略无毫发可以补报，每切惭悚。某伯父故淮东安抚璹，尝令於潜，

深念农夫蚕妇之劳苦,画成耕、织二图,各为之诗。寻蒙高宗皇帝召对,曾以进呈,亟加睿奖,宣示后宫,至今尚有副本,某尝书跋其后。仰惟皇太子殿下渊冲玉裕,学问日益,密侍宸旒,临下爱民,固已习熟闻见,究知世务。惟是农桑为天下大本,或恐田里细故未能尽见,某辄不揆,传写旧图,亲书诗章,并录跋语,装为二轴。伏望讲读余闲,俯赐观览,或可备知稼穑之艰难及蚕桑之始末,置诸几案,庶几少裨聪明之万一,亦以见下寮拳拳之诚。

这段文字可见楼钥对朝廷和皇帝以及太子的一片忠心:曾经当过太子师的他,深知太子身处深宫不了解农耕之艰辛,于其今后执政不利,故觉得应该让太子从小就知道农耕稼穑之不易,所以精心临摹楼璹的《耕织图》给太子学习,希望有助于太子形成重农课桑价值观、传承农本思想。自己年老体衰,喜欢唠叨,即将退休还乡,但还没有报答皇帝、皇后的恩情,心里总觉得过意不去,所以才进献《耕织图》,期望能借《耕织图》的时时陪伴提醒皇帝勿忘农桑天下之大本,以表达自己对朝廷恪尽职守、鞠躬尽瘁、感恩戴德。楼钥拳拳之心昭然纸上。遗憾的是,楼钥《耕织图》临摹本早已流失。

2. 楼洪、楼深临摹与刻石

楼洪(生卒年不详)、楼深(生卒年不详),均为楼璹孙子。这两位孙子十分孝敬楼璹,格外虔诚地传承祖父留下的宝贵文化遗产,他们担心时间久了,祖父《耕织图》会失传,于是依据家中所藏副本,将其中诗篇刻于石碑之上,并由叔父楼钥题写跋语。这在楼钥《攻媿集·跋扬州伯父耕织图》中有记载:楼璹进献《耕织图》受嘉奖后,"孙洪深等虑其久而湮没,欲以诗刊诸石。某为之书丹,庶以传永久云"。根据各方资料来推算,楼洪、楼深刻石的时间大约在南宋嘉定三年(1210)。

楼洪、楼深不见经传，查了许多典籍与史料，包括楼钥的《攻媿集》以及楼氏家谱，都很难找到关于他们的记载。根据《楼氏家谱》，楼璹与妻子冯觉真生有四个儿子和四个女儿，次子楼镗在他福建市舶使任上因生病而早逝，也不知有没有留下后代。但楼璹有六个孙子（渊、源、洪、深、浚、泽）和四个孙女，只是不知楼洪和楼深是楼璹的哪个儿子所生。这部由楼璹孙子刻石、楼璹侄儿楼钥题跋的《耕织图》诗刻石，经历了700多年时代风雨的洗礼，于民国十七年（1928）在宁波灵桥门出土，今尚存三段，其中两段存于天一阁明州碑林，一段为别宥斋朱鄮卿所藏。这在文物出版社2013年5月出版、舒月明主编的《浙东文化论丛》所收录的俞信芳《知稼穑之艰难　念民生之不易——〈耕织图诗〉作者楼璹考略》一文中有详细介绍。

3. 楼杓题跋与刻印

楼杓（1174—？），楼璹的曾侄孙、楼钥的长孙、楼淳的长子。其父楼淳在上虞担任县丞。他15岁时赴上虞随侍父亲，临行前祖父楼钥曾作《送杓孙随侍上虞》诗一首。诗的头二句为"阿斗生来十五年，未曾一日去翁前"，可见祖父对日常绕膝周围的孙子的依依不舍之情。楼杓在上虞度过了青春时光，上虞是他的第二故乡。三十五年后的宋嘉定十七年（1224），楼杓又回到上虞担任知县。在任三年，楼杓承袭家风，以德行自励，政绩卓著。他在巡视中看见古老的酒务桥行将坍塌，行人过桥岌岌可危，遂捐县衙年终结存及自己的俸禄，重修此桥。

楼杓作为楼璹的曾侄孙，肩负着传承楼氏家学家风的使命。当绍兴知府汪纲打算临摹楼璹《耕织图》并将其雕版刻印之时，他找到了楼杓，希望楼杓为之题写跋语，楼杓欣然答应。这在楼钥《攻

媿集》卷三十三中有记载。根据各方现有史料，初步推测楼杓在35~40岁，也就是在1209—1213年间参与了《耕织图》的雕版刻印。楼杓后来还根据汪纲的刻本重新雕刻了一版，可惜，这一刻印本未能流传至今。

刘松年、梁楷及其他摹本

1. 刘松年《耕织图》摹本

刘松年（1131—1218），号清波，金华汤溪宅口人（一说为钱塘人）。南宋著名宫廷画家。传世代表作品有《四景山水图》卷及《天女献花图》卷，现藏故宫博物院；《罗汉图》轴、《醉僧图》轴，现藏台北故宫博物院；《雪山行旅图》轴，藏四川博物院；《中兴四将图》卷传为其所作，藏中国国家博物馆；此外还有《西湖春晓图》《便桥见虏图》《溪亭客话图》等。

《南宋画院录》《书画记》《石渠宝笈》等典籍中有刘松年临摹《耕织图》的相关记载。清乾隆年间画家蒋溥曾向乾隆皇帝呈进过一种有"松年笔"落款的《蚕织图》，被乾隆收入《石渠宝笈》。但乾隆皇帝仔细考证了此图的题跋和印章之后，认为其乃元代程棨临摹楼璹《耕织图》而作，非刘松年所作。虽然乾隆皇帝否定了蒋溥所进《蚕织图》为刘松年所绘，但并不代表刘松年就没有绘过《耕织图》，因此刘松年版《耕织图》存在与否仍待查考。那我们就一起来看看，刘松年到底有没有画过《耕织图》，有没有临摹过楼璹的《耕织图》。

《南宋画院录》将刘松年列为南宋"画坛四大家"之一，与李唐、马远、夏圭齐名，他曾经画过《丝织图》《宫蚕图》等与纺织生产有关的图卷。清吴其贞在《书画记》中就记载了他曾经看过三幅传为刘松年画的《耕织图》。第一次是在屯溪（当时属休宁县）程隐之肆中，此本"气色尚佳，多残缺处，画法精工，然非刘笔，乃画院中临本"；第二次是在其堂兄仲坚处，也被吴其贞认作是临摹本；第三次是在休宁县榆村程怡之家中，此次只见到《耕图》一卷，"色新法健，不工不简，草草而成，多有笔趣……识四字曰刘松年笔"。吴其贞一人竟然能够在不同地方见到与刘松年有关联的三个《耕织图》版本，

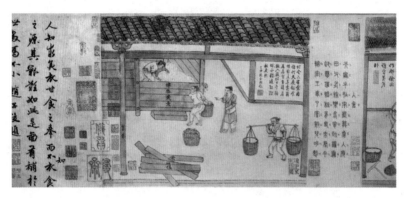

疑为刘松年《耕织图》入仓

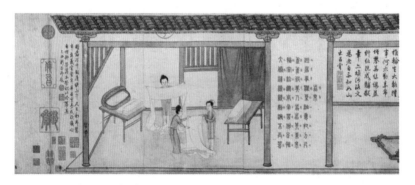

疑为刘松年《耕织图》剪帛

虽然只有一个被其认定为真迹，但也说明刘松年本或摹本《耕织图》在安徽、浙江一带十分流行，民间在家中张挂落款"刘松年"的《耕织图》比较普遍。现在台湾故宫博物院藏有记录为南宋著名画家刘松年的《耕织图》，学术界对其真实性仍表示怀疑。

刘松年历南宋宋孝宗、光宗、宁宗三朝为宫廷御前画师，时间跨度为1163—1207年，前后共44年，从30岁左右就在皇帝身边当画师，一直干到76岁。我们可以想象其创作《耕织图》的情形可能是这样：南宋朝廷高度重视劝农政策的推进，高度重视先进生产技术的推广，高度重视《耕织图》的科普宣传，作为翰林画院的画师，刘松年不会不受到触动，他完全有创作的可能和冲动，或自发创作

临摹，或受命创作临摹。加上后世有不少史料明确记载刘松年临摹
过楼璹《耕织图》，江浙皖等江南地区民间又有不少刘松年《耕织图》
流传，所以，笔者认为刘松年临摹和创作《耕织图》应该是有可能的。

2. 梁楷《耕织图》摹本

梁楷（1150—? ），祖籍东平须城（今山东省东平县），其父在
宋室南渡后迁居钱塘（今浙江省杭州市），曾于南宋宁宗时担任画院
待诏，是名满中日的大书画家。梁楷传世主要作品有《六祖伐竹图》
《李白行吟图》《泼墨仙人图》《八高僧故事图卷》等。元代夏文彦《图
绘宝鉴》卷四记载，梁楷"善画人物、山水、道释、鬼神。师贾师古，
描写飘逸，青过于蓝。嘉泰年画院待诏，赐金带，楷不受，挂于院内。
嗜酒自乐，号曰梁风子"。可见，梁楷是个性情自在、才华横溢之人，
因不受皇帝所授金带，辞去画院待诏之职。

梁楷所绘《耕织图》在国内一直未见。日本渡部武教授曾经在
日本见到过梁楷的《耕织图》，并著专文介绍。国内研究学者周昕于
1994 年参考渡部武资料，对梁楷《耕织图》进行了探究。中国农业
博物馆农史专家王潮生也于 2003 年著文介绍梁楷《耕织图》，但都
没有定论，持待考意见。王红谊主编的《中国古代耕织图》上册就
收录了"宋梁楷耕织图（残卷）"，注明该图现存于美国克利夫兰艺
术博物馆。下面让我们来看看梁楷《耕织图》到底是什么情况。

日本渡部武先生是专门研究中国农史的专家，尤其专注于研究
中国楼璹《耕织图》，曾经多次到中国进行学术访问。渡部武先生在
《中国农书〈耕织图〉的流传及其影响》一文中说，他曾于 1982 年
10 月至 11 月间，在日本东京国立博物馆举办的"美国两大美术馆所
藏中国绘画展"上，见到一种绢本淡彩墨画《耕织图》，但只有"织图"，
也无楼璹配诗，而且是由三个断片拼接而成的画卷，尺寸分别为：A

片 26.5 厘米 ×98.5 厘米，B 片 27.5 厘米 ×92.2 厘米，C 片 27.3 厘米 ×93.5 厘米。所绘"织图"场景共有 15 幅，具体为 A 片有下蚕、喂蚕、一眠、二眠、三眠 5 幅，B 片有采桑、捉绩、上簇、下簇 4 幅，C 片有择茧、缫丝、络丝、经、纬、织 6 幅。此图现为美国克利夫兰艺术博物馆收藏，并标明"梁楷真迹"。渡部武先生也认为"该图（指梁楷图）确实仍是基本上从楼璹图派生的作品"。如果这幅残缺的《蚕织图》是梁楷的真迹，那么梁楷又是如何接触到楼璹《耕织图》的呢？是接触的副本还是正本？带着这些问题，我们再来看看梁楷的人生足迹，也许就可以发现一些端倪。

梁楷为"嘉泰年画院待诏"，其时距离楼璹进献《耕织图》的绍兴五年（1135）已经过去 60 余年了。梁楷作为宫廷画师完全有机会看到楼璹进献的《耕织图》原始本，也有机会看到宫廷画师临摹、吴皇后题注的《蚕织图》。现存梁楷《耕织图》的来源无非三种可能：一是临摹楼璹原图，二是临摹吴皇后图，三是自己新创作图。如果现存美国的梁楷《耕织图》不是残卷，也没有佚失的话，用它与楼璹的"织图"画目比较，其名称及顺序均相同，但缺少了浴蚕、分箔、大起、炙箔、窖茧、蚕蛾、祀谢、攀花、剪帛 9 幅（因为残缺无法比对）；如与吴皇后《蚕织图》相比较，则除残缺部分少了 9 幅外，画目名称也很不一致，画面虽然有相似之处，但人物的安排及数量均有不同，画面中的建筑物有一部分由瓦房变成了草房，部分工具的画法也有不同。这些不同不排除画家自己的主观创新因素，但总的看来梁楷的《耕织图》更加接近于楼璹《耕织图》。可以这么说，梁楷的《耕织图》临摹本，是我们今天可以看到的楼璹《耕织图》原始本较为忠实的再现。可惜是残缺本，而且原件还在美国。

另外，现在日本东京国立博物馆也藏有与美国克利夫兰艺术博物馆所藏属于同一类型的南宋梁楷《耕织图》摹本，共 24 幅（其中

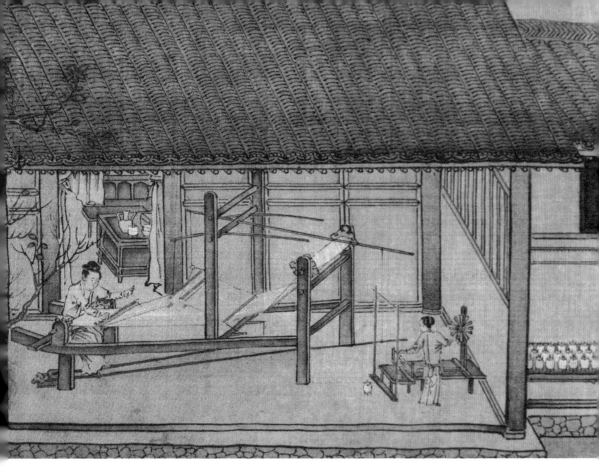

梁楷《耕织图》残卷"织图"局部

耕图 10 幅、织图 14 幅）。详见第六章"《耕织图》在东亚"一节。

3. 汪纲临摹与刻印

汪纲（？—1228），字仲举，黟县（今属安徽）人。官至南宋户部侍郎。淳熙十四年（1187）中铨试（宋代王安石变法实行的一种官员选拔考试制度，相当于今天的领导干部公开招考选拔）。历知绍兴府，主管浙东安抚司公事。著有《恕斋集》《左帑志》《漫存录》等行于世。

汪纲在绍兴府任知府时，曾见过楼璹《耕织图》（不知是原本还是临摹本），为了防止图作流失，他主持刻印楼璹《耕织图》，并请楼钥为雕版印制的《耕织图》写跋语。这在楼钥《攻媿集》中有记载。

右傳梁風子親簪畫蘭館重簷複宇接棟
連甍庭際古梅虯蟠牆外脩篁蕭疎極閒敞
巡廊之趣老嫗少艾凡十有二或坐或立或作或
息或分道上簇或隱几假寐或趑趄將事神
態生動曲盡其致而描寫飄逸傳色清潤人物
衣著如草書奇作所謂減筆者是也或以無
騣無甲乙之毋六如楚人之刻舟而求劍者與呼
幽風之番不見久已親簪蹇之續流傳殊希垔有
好者儻六有取于斯手
壬子三月既望
可菴重袞拜題

梁楷《耕织图》题跋局部

后二十年，新安汪纲，洊蒙上恩，叨守会稽，始得其图而观之。窃叹，夫世之饱食暖衣者而懵然不知其所自者多矣，孰知此图之为急务哉。于是命工重图，以锓诸梓，以无忘先哲之训。

根据为《耕织图》雕印者汪纲的年龄（1228年去世）、题写跋语者楼杓的年龄（1174年生，1224年时任上虞知县）、记载这件事情的楼钥的年龄（1213年去世），我们大致可以推算出，汪纲雕版刻印《耕织图》应该在楼钥去世前（1213年）的几年里，楼杓接近40岁，正是风华正茂之年。如再往前推几年，楼杓也在35岁左右。可惜，汪纲本已流失。

4. 李嵩《服田图》

李嵩（1166—1243），南宋著名宫廷画家，钱塘人，享年77岁。少年时曾为木工，后成为宫廷画院画家李从训养子，在养父亲授下，很快成长为优秀的宫廷画家。李嵩擅画人物、道释，尤精于界画，为光宗、宁宗、理宗时期画院待诏，创作了一大批优秀作品，可惜流传至今的作品并不多。传世作品有《货郎图》卷、《花篮图》页、《骷髅幻戏图》轴、《西湖图》卷、《听阮图》《夜月看湖图》等，还有《春溪渡牛图》《服田图》《采莲图》和《观潮图》等名作传世。最著名的《货郎图》是李嵩传世的重要作品。他以货郎为题材，创作过多幅货郎图，除故宫博物院藏的一幅横卷外，余皆为小幅，分别藏于台北故宫博物院、美国堪萨斯州纳尔逊·阿特金斯博物馆及美国纽约大都会艺术博物馆。

李嵩熟悉农耕生产、喜爱农村生活、尊重农民劳动，对农耕蚕桑生产具有浓厚兴趣，对普通劳动群众怀有深刻感情，绘制了不少反映农村生活、劳动者生产、下层社会生活风俗的现实主义作品，如《春溪渡牛图》《春社图》和组画《服田图》等。后世论画者题其

画说："李师最识农家趣，画出萋萋芳草天"（明代文人熊明遇《绿雪楼集》）。其中，最著名的当首推《服田图》（古代称务农为"服田"），属于类似《耕织图》的大型连环图。从现有资料看，李嵩《服田图》其实就是楼璹《耕织图》的临摹本，无非换了一种说法、换了一种题目。

明代汪珂玉所编《珊瑚网》卷五之《服田图》记载："前卷绢本，重着色，凡十二段，后卷九段。"书中还全文录下了《服田图》所附五言诗，自"浸种"至"入仓"共 21 首，用此诗与楼璹的 21 首"耕图"诗比较，两者完全相同。李嵩从 1190 年就开始在宫廷画院，完全有机会接触到楼璹于 1135 年进献宫廷的《耕织图》原始本正本。楼璹献图后的 50 多年后，李嵩在临摹楼璹《耕织图》时，配诗就用了楼璹《耕织图》诗，以示对先贤的尊重、对《耕织图》的尊重。根据王潮生教授的分析，《服田图》的绘制时间应该在光宗绍熙年间（1190—1194），也就是李嵩担任宫廷画师后的五年内（王潮生《几种鲜见的〈耕织图〉》，载《古今农业》2003 年第 1 期）。可惜，至今国内外还没有发现《服田图》，有可能已经不存在了。我们今天只能从历史文献零星的文字记述里，寻找《服田图》的"蛛丝马迹"，只能用无限的艺术想象去还原 800 年前的精美画卷。

5. 佚名《耕织图》绢本

南宋一幅描画耕织场景合为一图的绢本设色无款《耕织图》，宽 92.3 厘米，长 163.5 厘米，淡彩，收藏于中国国家博物馆。

在这幅画中，人物活动分为纺织和农耕两个部分。近景绘有茂密繁盛的树林，在树荫下有两间茅屋，屋中有妇女正在纺织，其中左屋三人忙于练丝，右屋二人织布，后有一女童在操作提花。屋前有大鸡小鸡在咕咕觅食。背景为屋后的一片稻田，远处有两头牛儿

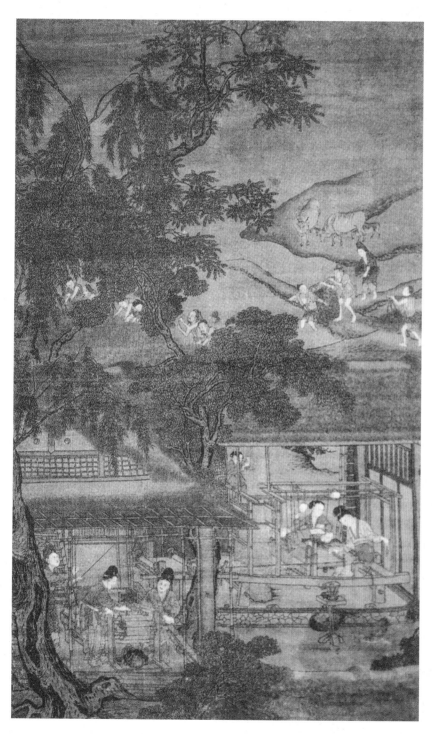

在吃草，近处则有人插秧和担秧，也有妇女怀抱秧苗紧随其后。画面包含农耕与蚕桑丝绸生产场面，内容丰富，布局紧凑，线条优美，人物表情生动，生活气息浓厚，江南韵味十足，可惜画中无作者款识。从画风来看，当出于南宋画家之手。《故宫周刊》《收藏家》《紫禁城》等刊物介绍过该图，清末民初时期曾经用过该图作为年画刊印发行。在王红谊主编的《中国古代耕织图》上册第 103 页"卷轴画"类下也将此画收录，取名"宋佚名《耕织图》"，文字解释道："南宋佚名《耕织图》。立轴，设色绢本，画卷上部为耕种，画卷下部为纺织，作者亦有他说。"此外再无其他文字介绍。

第六章

楼璹《耕织图》的文化影响

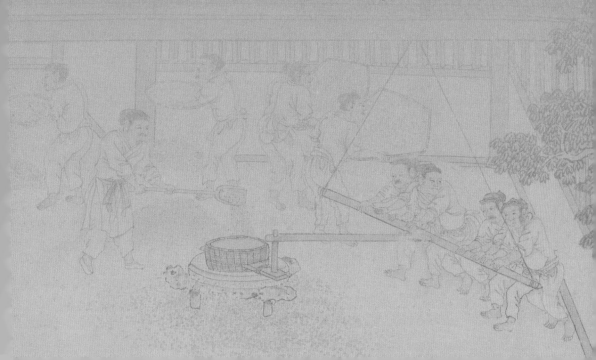

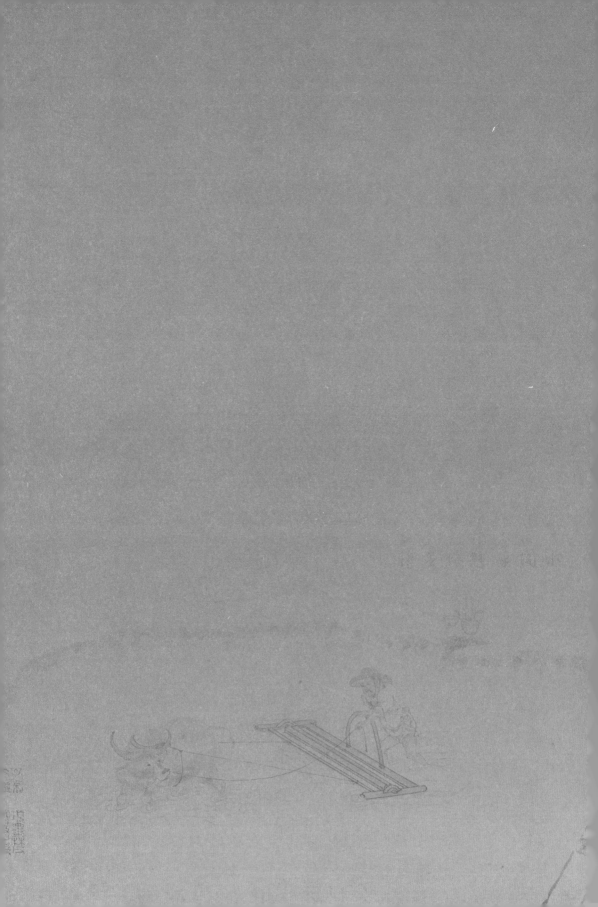

第六章
楼璹《耕织图》的文化影响

　　楼璹《耕织图》诞生后，迅速成为一种文化现象，影响久远、世界瞩目。各州、县府中均绘有《耕织图》，甚至连"郡县所治大门东西壁皆画《耕织图》，使民得而观之"，在南宋兴起我国历史上第一次《耕织图》文化热潮，从此图文并茂的农业生产技术科普宣传方式成为经典范式，为历代帝王和民众效仿。元、明、清各代均有临摹本流传，并在清代出现第二次《耕织图》文化热潮，康熙、雍正、乾隆、嘉庆、光绪五任皇帝均对《耕织图》推崇备至，使之通过瓷器、年画、木雕、壁画等载体和形式进入千家万户，成为家喻户晓的耕织宣传画和中国耕织文化标志。同时，随着海上丝绸之路的开辟《耕织图》走向海外，对日本、朝鲜等地农耕蚕织生产与美术创作产生深远影响，给欧洲纺织技术带来变革。

　　及至现代和当代，《耕织图》已成为历史文化遗产而引起热切关注，鲁迅先生曾计划以木刻形式重印出版整套《耕织图》，《故宫周刊》先后刊登清雍正、康熙《耕织图》;20 世纪 80 年代末开始，研究《耕织图》的学者日益增加，随着"诗和远方"文化旅游升温，《耕织图》日益引人注目，中央电视台曾经制作《耕织图》专题节目让画里人物活了起来，可以说历经千年的《耕织图》在新时代正焕发出更加青春的活力。

　　楼璹《耕织图》临摹本众多,目前可知不下 70 种（国内 40 多种、国外 30 多种）,其中宋 10 种,宋以后 60 多种。绘制用材上有绢本、纸本、石刻本,表现形式上有绘本、写本、刻本等。最具代表性的有:南宋吴皇后《蚕织图》,原件藏黑龙江省博物馆,临摹本藏故宫博物院;元程棨《耕织图》,原件藏美国弗利尔美术馆,国内有复制本;清焦秉贞《佩文斋耕织图》（即《御制耕织图》）,是清代最佳版本,美国国会图书馆的绢本设色本应是原图,国内有不少临摹与翻刻本。

　　王潮生先生在《中国古代耕织图》一书"前言"中指出:楼璹《耕织图》问世后,产生了极大的影响。自宋以后元、明、清各代的执政者以及民间都曾广泛利用耕织图这种直观形象、通俗易懂的艺术形式,倡导发展农业和宣传推广农业技术以及某些农业工具,他们纷纷以楼璹《耕织图》为范本,不断地改编、临摹、仿绘、镂刻、印制,从而出现了多种内容大致相同或不完全相同而风格各异的耕织图版本。这些版本至今尚难准确地统计和评述,但是应该说我国历史上所有以描绘耕织为主的农业图像,它们既是值得我们珍藏的古代精美的艺术品,又是我们可用以印证或补充某些古籍、文献记载的不足,甚至纠正某些著录的失误,了解、研究我国农业历史以及有关学科不可或缺的形象资料。

《耕织图》在中国

中国工程院院士、中国农业科学院院长唐华俊先生认为："中国是农业古国，有着悠久的农耕历史和灿烂的农耕文化。耕织图是中国古代为劝课农桑，采用图像形式描绘耕种与蚕织操作全过程的图谱，其产生一千多年来，在中国农业发展历史中具有独特的地位。这些图像倡导农桑并举、耕织并重，传播推广农业生产技术和生产工具，鼓励耕织劳作，是我国农耕与蚕织技术和文化传承的重要载体，对农业生产发展、社会经济繁荣和文化进步发挥着重要作用。《耕织图》被称为'世界首部农业科普画册''中国最早完整记录男耕女织的画卷'。"[①]

在中国，南宋以后，有众多形式的《耕织图》临摹本，并已经成为一种文化现象。越来越多的人，开始关注《耕织图》、研究《耕织图》、应用《耕织图》。

大陆地区《耕织图》收藏单位主要为黑龙江省博物馆、故宫博物院和河北博物院、上海图书馆、河南省博爱县博物馆、北京大学图书馆、华东师范大学图书馆、中国国家图书馆、中国国家博物馆、中国农业博物馆、中国丝绸博物馆以及浙江图书馆、浙江省杭州市临安区图书馆。国内大型图书馆多收藏有《耕织图》，如国家图书馆藏有清康熙焦秉贞绘本、乾隆刻本、清初钱氏述古堂抄本等，浙江图书馆有乾隆刻本等2种，中国美术学院有3种版本收藏，大连图书馆藏有乾隆时期刊印的《御制耕织图》（包括康熙、雍正、乾隆三朝的御制诗）；台湾地区主要是台北故宫博物院，如收藏有传为刘松

① 王潮生：《中国古代耕织图概论》之"序一"，花山文艺出版社、河北科学技术出版社2023年版。

年本,仇英本临摹本,还收藏有宫廷画师冷枚、陈枚绘制的《耕织图》的素绢着色本,均非常精美,乃清代《耕织图》中的精品。

1. 元代:画家和官员热衷《耕织图》

元代,生产方式从农牧业转为农业,统治者对农业蚕桑高度重视,楼璹《耕织图》受到画家和地方官员关注,一批摹本在宫廷与民间流传,主要有三种。

程棨《耕织图》与刻石。

程棨(生卒年不详),史籍中关于其生平经历的记载几乎为空白,连《中国人名大辞典》(商务印书馆 1921 年版,1980 年上海书店印行)也查无痕迹。在已发表出版的《耕织图》研究文章和书籍中,每每介绍到程棨《耕织图》,基本都采取回避态度,只介绍画作不介绍画家。关于程棨的身份与生活年代,现在学界有两种差异较大的说法。一是学者王加华等认为:程棨为程琳(985—1054,程琳在宋仁宗时曾任参知政事)的曾孙,大约活动在南宋末年至元代初年,字仪甫,号随斋,安徽休宁人,系当时画家,人称"博雅君子"。[①] 二是丝绸史研究者赵丰认为:程棨是南宋程大昌(1123—1195,历任礼部侍郎等)的曾孙。其说源自乾隆。乾隆的依据则是与蒋溥进献的所谓刘松年《蚕织图》配套的《耕图》后元代姚式的题跋:"《耕织图》二卷,文简程公曾孙棨仪甫绘而篆之。"文简程公,即南宋程大昌,死后谥号文简,程棨是其曾孙,今安徽休宁会理人。[②] 我们知道,中国传统辈分一般情况下是 20—30 年为一代,按照 30 年一代,程棨作

① 王加华、郑裕宝:《海外藏元明清三代耕织图》,陕西师范大学出版社 2022 年版,第 8 页。

② 赵丰:《〈蚕织图〉的版本及所见南宋蚕织技术》,《农业考古》1986 年第 1 期。

为程琳的曾孙，与程琳相差三代即 90 年，则其大致在 1075 年出生，比楼璹（1090 年出生）还大 15 岁，如果要将程棨算元代画家，程棨至少要活到 1279 年南宋改朝换代之后即 204 岁以上，这好像不太现实。若程棨为程大昌的曾孙，与程大昌相差三代 90 年，则其大约于 1213 年出生，当南宋灭亡时 66 岁，这样他活在元代并作画是可能的。因此，我采信赵丰的说法：程棨是南宋程大昌的曾孙。学者韩若兰认为程棨是在 1275 年画《耕织图》的，绘图时间应该算为南宋。[①]

程棨《耕织图》摹本有耕图与织图两卷，先流传于民间。清代被画家蒋溥误作南宋画家刘松年的作品，分耕图、织图两次进献给乾隆皇帝，清宫以刘松年之名收入《石渠宝笈》之中。乾隆三十四年（1769）二月，乾隆皇帝经过认真考证，认为这不是刘松年所画，更正此图为程棨之作，并将程棨的耕、织二图同置一盒，收藏在圆明园多稼轩之北的贵织山堂。同年乾隆命画院临摹刻石，所临摹的刻石也藏于圆明园。1860 年英法侵略军焚掠圆明园，此图被侵略军掠走，现收藏于美国华盛顿弗利尔美术馆。1973 年，该馆曾经出版托马斯·劳顿所编《中国人物画》一书，内容分记事画、佛道画、画像、风俗画四类，收录程棨《耕织图》部分图幅，其中耕图、织图各二幅（耕图为插秧、灌溉，织图为上蚕、浴蚕）。书中介绍该耕图、织图都是水墨设色的纸本卷轴画，耕图宽 32.6 厘米、长 1034 厘米，织图宽 31.9 厘米、长 1249.3 厘米，各有标题及五言诗一首，诗用篆书写于各场景之前，旁配较小楷书注以释文。托马斯·劳顿《中国人物画》出版后，世人才知道这套珍贵的《耕织图》就是当年从圆明园流散到国外的重要文物。近年来，学者王加华经过数年努力，征得美国弗利尔美术馆的授权同意，将程棨《耕织图》耕图 21 幅、织

① 王加华、郑裕宝：《海外藏元明清三代耕织图》，第 43 页。

图 24 幅的精美图片与诗句，编入《海外藏元明清三代耕织图》一书，使我们国内研究者终于能看到这幅国宝级的画卷，为我们研究挖掘和应用开发提供了有益的途径。

程棨《耕织图》临摹本虽然大约绘制于宋末元初的 1275 年，与楼璹 1133 年绘制的《耕织图》相距约 140 年，但其应该是现存所有《耕织图》中最接近楼璹原始本的摹本，特别是耕图部分。为什么这样说？因为我们通过比较不同版本发现，程棨临摹本《耕织图》图目和诗句与楼璹《耕织图》流传至今的图目和诗句几乎完全一致。同时，有学者为了确定程棨本与楼璹本的精准关系，特意"选取南宋楼璹《耕织图》的元代程棨摹本为研究对象，通过图像中的服装式样与装扮来考证图中人物所处的年代，推测人物形象是否忠于楼璹原版，为后续研究人员探究古代耕织图'母本'面貌提供依据。经图像和文献考证，元代程棨摹本《耕织图》中的人物形象确实与南宋时期的人物装扮一致，且衣着形象与当时职业群体的人物身份相符。所以从人物形象的角度来说，程棨摹本中的人物忠于南宋楼璹原版的可能性较大，基本保留了楼璹《耕织图》中的人物原貌"。① 可见，程棨《耕织图》是楼璹《耕织图》原版本的忠实临摹本，是我们了解研究楼璹《耕织图》原版原貌的最重要资料。对于这幅《耕织图》，日本专门研究中国农史的学者天野元之助说：该图"以农作为中心，以精密绘制农具、操作者和役畜等等为宗旨，精心地以有力的线条进行描绘，从而使观看的人能明确地了解各种作业"。② 其实，由于休宁程氏家族活跃在南宋政坛（程大昌、程卓等），程棨应该有机会看到楼璹《耕织图》副本以及刘松年临摹的《耕织图》，

① 谭融：《程棨摹本〈耕织图〉中的人物服饰研究》，《舆服研究》2021 年第 5 期。

② ［日］天野元之助：《中国古农书考》，彭世奖、林广信翻译，农业出版社 1992 年版。

加上当时整个社会有一股《耕织图》临摹之风，不少画家临摹《耕织图》，受他们的影响程棨或许也萌发了临摹《耕织图》的创作冲动。由于程棨的《耕织图》更注重现实主义手法、更注重生产技术细节的描绘，因此其是最接近楼璹原图原意的临摹本。在楼璹《耕织图》原始本流失的情况下，程棨《耕织图》是我们今天研究南宋耕织技术与文化的最重要资料。程棨《耕织图》与吴皇后《蚕织图》，是我们迄今为止能看到的记录南宋时期耕织生产全过程的最早最系统的珍贵画卷。

关于程棨《耕织图》刻石，英法联军焚掠圆明园时其被部分毁坏，幸存部分在民国初年被军阀徐世昌占为己有，镶嵌在私宅墙壁上。直到 1960 年，残留的程棨《耕织图》刻石才归中国历史博物馆收藏。刻石按原图二卷，分为耕图 21 幅、织图 24 幅，图横长 53 厘米，纵高 34 厘米，阴刻。各图右上方署画目，系五言诗一首，都为篆书，旁附正楷小字释文。各图空处另有乾隆皇帝用楼璹诗原韵所题诗一首，行书。图前有石一方刻乾隆所作题识，略述此图由刘松年本更正为程棨本的经过。这些刻石经过 250 多年的各种劫难，现存 23 方，为原有 46 方的一半，"耕图"部分有浸种、耕、耙、耖、碌碡、插秧、二耘、三耘、灌溉、收刈、登场、持穗、入仓等 13 图，"织图"部分有下蚕、分箔、采桑、择茧、蚕蛾、捉绩、剪帛等 7 图。另有 3 方刻石完全风化，不能辨认。在 23 方刻石中，完好无损的只有 13 方，其余刻石大部分或小部分风化，难以辨认图画与字迹。但令人欣慰的是，2009 年红旗出版社的《中国古代耕织图》下册收入了"清乾隆御题耕织图碑"并注明：乾隆三十四年（1769），乾隆皇帝组织考辨订正了元朝画家程棨绘制的耕图 21 幅、织图 24 幅，加御题识跋共 48 幅，双钩阴刻上石，历三年完成。乾隆曾以此为盛事，召王公重臣举行盛大茶宴联句活动。书内可见的拓印图片 47 幅（首

为乾隆题跋 1 幅，后续耕图 21 幅、题记 1 幅、织图 24 幅），拓印的耕织二图全面完整，画面精美清晰，应该是刻石被破坏前拓印留下的珍贵资料。

杨叔谦、赵孟頫《耕织图》。赵孟頫（1254—1322），字子昂，号松雪道人，浙江吴兴（今浙江湖州）人，南宋末至元初著名书画家、诗人。赵孟頫一生历宋元之变，宋灭亡后归故乡闲居，元至元二十三年（1286）行台侍御史程钜夫"奉诏搜访遗逸于江南"，赵孟頫等十余人被推荐给元世祖忽必烈。元大德三年（1299），赵孟頫被任命为集贤直学士、行江浙等处儒学提举，晚年名声显赫，"官居一品，名满天下"，作品有《松雪斋文集》《洛神赋》《豳风图》《重江叠嶂图》《秋郊饮马图》《秀石疏林图》《松石老子图》等。杨叔谦（生卒年不详），善画，与赵孟頫同时，元延祐五年（1318）作《农桑图》，赵孟頫题诗以献。

元代统治江南后，为稳定社会、保障赋税，开始重视农耕蚕桑生产，在统治者大力倡导耕织生产、广招天下人才的社会背景下，楼璹的《耕织图》备受重视。杨叔谦就是在这样的特定历史条件下，模仿楼璹《耕织图》绘制了反映耕织生产系列过程的连环画册《农桑图》，以期赢得关注。杨叔谦绘制的《农桑图》，按照月令形式编排，从一月到十二月，每月绘耕图、织图各一幅，共绘制 24 幅。赵孟頫《松雪斋文集》记载："延祐五年（1318）四月廿七日，上御嘉禧殿，集贤大学士臣邦宁、大司徒臣源进呈《农桑图》。上披览再三，问作诗者何人，对曰翰林承旨臣赵孟頫；作图者何人，对曰诸色人匠提举臣杨叔谦。"可见《农桑图》为杨叔谦与赵孟頫两人合作而成。赵孟頫是当时著名的书画家，他以杨叔谦的 24 幅《农桑图》为意，题写创作了配图的 24 首诗。赵孟頫诗句被收入清乾隆年间编纂的《元诗百一钞》传世，而杨叔谦的图一直未见踪影，可能是杨叔谦身份地位、

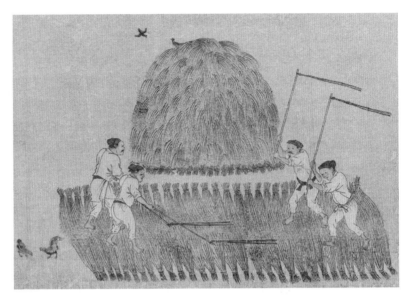

忽哥赤《耕稼图》持穗

书画名声都还不够大，没有引起后世编修史籍者的关注，于是杨叔谦的图就悄然消失在历史漫漫的长河里，未能抵达今天的彼岸。

忽哥赤《耕稼图》。忽哥赤，元至正十三年（1353）任司农司，因访江南，得南宋《耕织图》旧本，临摹后题诗并跋以献给右丞相太师脱脱（时领大司农司一职）。忽哥赤《耕稼图》残件现存美国纽约大都会艺术博物馆，只剩下灌溉、收刈、登场、持穗、簸扬、砻、春碓、筛、入仓9幅画。每幅画后有忽哥赤题五言诗一首，最后款云"至正癸巳二月中浣忽哥赤叙"，另有清人方纲题《元人耕稼图》七绝二首："楼攻媿卷虞公颂，稼穑艰难劝相时。指说东西门壁记，农官十道系分司。""忽哥赤叙太师陈，幅幅江南井里春。玉粒棘抽来庾亿，楚茨可是继歆豳。"①

① 王加华、郑裕宝：《海外藏元明清三代耕织图》，第9页。

2. 明代:《耕织图》进入大众工具书

明代《耕织图》向更多领域和典籍中渗透应用，特别是进入大众工具书《便民图纂》《天工开物》《农政全书》，成为科普读物，影响更加广泛。主要摹本有以下几种。

邝璠《便民图纂》之《耕织图》。邝璠，字廷瑞，河间府任丘（今属河北）人，曾任苏州府吴县（今属江苏苏州）知县、瑞州（今江西高安市）太守。正如前文所述，邝璠《便民图纂》是根据日用类书《便民纂》加楼璹《耕织图》改绘而成的，插图共31幅，其中耕图（务农图）从浸种到田家乐，为15幅，织图（女红图）从下蚕到剪制，为16幅。每图将楼璹原配诗删去，改配吴歌竹枝词一首以便大众传播。根据郑振铎先生考证，《便民图纂》在明代刊印过六次以上。

宋应星《天工开物》之《耕织图》。宋应星，字长庚，江西奉新县人，明末清初时期杰出的农学家、博物学家。所著《天工开物》为中国首部关于农业和手工业生产的综合性科学著作，被外国学者称为"中国十七世纪的工艺百科全书"，流传广泛，影响深远。《天工开物》有不少涉及农耕蚕织生产的插图，收入"耕图"有耕、耙、耘、耔等生产过程场景图38幅，"织图"有浴蚕、择茧、治丝等图21幅。

徐光启《农政全书》之《耕织图》。徐光启，明代科学家。字子先，号玄扈，谥文定，上海人，万历进士，官至崇祯朝礼部尚书兼文渊阁大学士、内阁次辅。其所编著《农政全书》就受《耕织图》影响，收入戽斗、桔槔、龙骨水车等农具图谱。

另外，还有宋宗鲁《耕织图》，明代英宗天顺六年（1462）江西按察佥事宋宗鲁根据宋版《耕织图》翻刻，至今国内未见此翻刻本；唐寅《耕织图》，据《石渠宝笈·续编》著录，有唐寅真迹《耕织图》一卷，未见流传；仇英《耕织图》，仇英为明代绘画大师，台北故宫

博物院收藏有一册仇英绘制的《耕织图》。

3. 清代：五任皇帝极力推崇《耕织图》

清代掀起了继南宋以后《耕织图》文化热的第二次高潮，康熙、雍正、乾隆、嘉庆、光绪五任皇帝均大力推崇《耕织图》，或临摹或刻印或推广，并通过更多载体和媒介广泛传播（如瓷器、刺绣、年画、家具、雕塑、文房四宝等），还出现了海外经销《耕织图》画册。如嘉庆皇帝六十大寿时，"夹路彩廊，左为耕图，右为织图，用绢为田夫红女，按农桑事次第，各录御制诗一篇，凡四十楹"。清代《耕织图》临摹本有四十多种，其中属焦秉贞所绘《御制耕织图》为最佳版本，有各种翻刻本。

焦秉贞《御制耕织图》。又称《康熙御制耕织图》《佩文斋耕织图》，由康熙年间宫廷画师焦秉贞绘制，为册页画。焦秉贞（生卒年不详），字尔正，山东济宁人，官至钦天监五官正。擅画人物，吸收西洋焦点透视绘画技法，重明暗层次及空间处理，人物大多按近大远小的原则来安排，颇具真实感。传世作品有《耕织图》《秋千闲戏图》《池上篇画意》《历朝贤后故事图》《张照肖像》等，尤以《耕织图》著名。清康熙二十八年（1689），康熙皇帝巡视江南，有人进献藏书，其中就有当时认为是宋版的《耕织图》，于是康熙命宫廷画师焦秉贞参照此图重新绘制。焦秉贞遵旨绘制耕图、织图各23幅，排列次序与楼璹《耕织图》基本相同，不过绘画内容做了一些小的变动，其中耕图部分增加了初秧和祭神两图，织图部分删去了下蚕、喂蚕、一眠三图，增加了染色、成衣两图，最终于康熙三十五年（1696）正式问世。焦秉贞创新性地采用了西洋焦点透视绘画技法，使该图呈现了前代《耕织图》所没有的新气象，深得康熙喜爱。康熙亲自为此图题诗写序，因此其又称为《康熙御制耕织图》；亲自在序首盖"佩文斋"朱印，

故又称为《佩文斋耕织图》。焦秉贞原图今已不存，但有两个最重要的版本：一是现藏中国国家图书馆的墨印彩绘本，另一个是现藏美国国会图书馆的绢本设色彩绘本。焦秉贞《康熙御制耕织图》刻石、翻印、仿制、复制的版本甚多，现在可见的有：康熙三十五年（1696）内府刊印的彩色本和黑白本，光绪五年（1879）上海点石斋缩刊石印本，光绪十二年（1886）点石斋第二次大石印本，光绪十一年（1885）文瑞楼缩刊石印本，还有佩文斋本、嘉泳轩丛书本等，版本较为丰富多样。近十年来，国内一些出版社纷纷重印出版《佩文斋耕织图》，如2013年安徽人民出版社出版"中国历代绘刻本名著新编"丛书，就有《康熙御制耕织诗图》，为册页；安徽美术出版社出版的长卷卷轴《康熙御制耕织图》，等等。这些刻本的底本虽然都是焦秉贞本，但某些画面的细节也有不同之处。对于焦秉贞《耕织图》是参照哪个版本绘制的，目前学术界意见还不一致，赵雅书认为是依据宋版本，天野元之助认为是参照程棨本。我们通过各种版本对比，觉得应该是焦秉贞在参考以前数种版本之后，汲取各种版本的精华，加入自己的思考和新的透视技法，创新绘制而成，是《耕织图》中绘画艺术水平较高的一种。

雍正《耕织图》。是雍正帝登基前为投其父皇康熙所好，特命宫廷画师精心绘制的，他继承皇位后，该图也被称为《雍正耕织图》。该图内容基本上是对康熙图的照抄照搬，没有什么新意，但最大特点是：其中的农夫蚕妇形象是以胤禛和他的福晋为原型，这在众多临摹本中是独一无二的。该图现藏于故宫博物院。

乾隆六修《耕织图》。乾隆帝曾六次亲自组织考证《耕织图》、刊刻《耕织图》、编修《耕织图》、绘制《棉花图》。如乾隆帝《钦定授时通考》之《耕织图》、乾隆帝御题（程棨）《耕织图》碑、乾隆帝《御题棉花图》石刻等。其还命宫廷画家陈枚、冷枚分别临摹焦秉贞版《耕

百叔远嘉种
先荣姜懋功
喜奉二月入
香浸一泓中
种称他時羙
筠笼此日同
勾去称又查
古飛傳年豊
浸種

雍正《耕织图》浸种

织图》，并亲题诗句；命如意馆画家绘制袖珍型《耕织图》，收藏于
清宫养心殿，以便皇帝在玩赏文物时，仍然不忘"农桑为国之本"。
一个帝王一生六次亲自主持绘制农耕、蚕织、棉纺生产科普图，以
身作则推广先进生产技术，这是罕见的。

　　还有嘉庆帝《授衣广训》之《耕织图》、光绪帝《蚕桑图》、陈

瓷器上的《耕织图》

功题跋《耕织图》、绵亿《耕织图》、顾洛《蚕织图》、何太清《耕织图》、博爱《耕织图》刻石、外销画册《耕织图》、什邡县志《耕织图》、高简《耕织图》、王素《耕织图》、光绪帝石印《耕织图》、宣统佚名仿绘《耕织图》、台湾佚名《农耕图》等。

另外，在多种媒介载体上出现了各种形式的耕织图。如壁画上的《耕织图》，瓷器上的《耕织图》，扇面上的《耕织图》，刺绣上的《耕织图》，年画上的《耕织图》，等等。

4. 民国：《耕织图》成为货币图案

民国时期，《耕织图》的呈现载体及形式较清代更为多样，除前述壁画、瓷器、扇面、刺绣、年画等外，还出现了《耕织图》扑克等，其由此进入千家万户，家喻户晓，成为社会学意义上的科普画册与图案，更为广泛地传播着中国历史悠久、男耕女织的农耕文化。这一时期，最为显著的是将《耕织图》搬上人们的生活必需品——纸币，这个人人都要使用的货物购买券，使《耕织图》知识文化传播更加大众化，社会影响更加深入。

北洋政府纸币《耕织图》。1918 年，北洋政府在大兴、宛平县设立的大宛农工银行，就在纸币上印有《雍正耕织图》图画，这些纸币可用于市场流通。

民国政府纸币《耕织图》。1927 年大宛农工银行改名为中国农工银行，并在北平设立分行。其 1932 年发行的 1 元、5 元、10 元银元票，由美国钞票公司印制，正面为《雍正耕织图》"耕图"，展现水牛牵引下四王爷扶犁耕地的场景，背面为"织图"，展现福晋操作织机织布的场景。1934 年英国华德路公司印制的 1 元券，也是同样的画面。1934 年 10 月，国民政府组建中国农民银行，亦多次印制《耕织图》纸币：1935 年德纳罗版红色 1 元"二耘"、拔秧"、绿色 5 元"持

纸币上的《耕织图》

穗""簸扬"、紫色10元"登场""筛"、5角"春碓""一耘";1937
年大业版1角"入仓"、2角"插秧";1940年大业版1元"砻"、10
元"灌溉";1941年大业版20元"春碓"等。

《耕织图》在东亚

中国"丝绸之路"，从草原、从沙漠，从陆地、从海上，源源不断地向全世界输送古老而伟大的中华文明，不仅向世界输送了大量的中国商品，还输送了一批批中国优秀文化作品，其中就有楼璹《耕织图》及其摹本，其对日本、朝鲜半岛的影响最为突出。[①]

1. "海上丝绸之路"东渡日本

汉武帝时，张骞二度出使西域，开辟了陆上"丝绸之路"。此外，另有一条"海上丝绸之路"，却连接着中国与日本及东南亚各国，促进了这些地区的文化交流。公元前3世纪，江浙一带的吴地曾有兄弟两人东渡黄海抵达日本，向日本人民传授养蚕、织绸和缝制吴服技术。秦始皇曾遣徐福率童男童女和"百工"匠人东渡求"仙药"，正式开拓了"海上丝绸之路"。随着中国丝织物的不断东传，中国传统而独特的耕织技术及耕织文化纪实画卷《耕织图》也传至日本，至迟在15世纪（日本的室町时代）《耕织图》就已出现在了日本。日本专家渡部武教授认为："当时，室町幕府的足利义政（1435—1490年）执政。他以收集中国宋、元时代的绘画而闻名于世。晚年是在中国书画古董的陪伴下渡过的。他在京都东山建造了一栋豪华山庄。其障壁画（屏风、隔扇、拉门等）多是借用了中国宋、元画的题材。特别是《潇湘八景图》和《耕织图》尤为突出……从那以后，以《四季耕作图》命名的美术作品得以风靡一时。"

2.《耕织图》与日本农学

中国农书至迟在9世纪（中国唐代、日本平安时代）就已传入

① 臧军：《〈耕织图〉与蚕织文化》，《浙江丝绸工学院学报》1993年第3期。

日本。渡部武教授认为，在整个日本文化界影响最深的中国农书恐怕非《耕织图》莫属。在日本流传的《耕织图》主要有楼璹与焦秉贞两大系统，15世纪为楼璹《耕织图》系统，17世纪以后主要为焦秉贞《耕织图》系统。日本文化元年（1804）由曾槃和白尾国柱合编完成的主要论述农业和植物栽培的著作《成形图说》，就是受《耕织图》影响最显著的一部著作。该书在许多方面模仿《耕织图》风格，以期同样达到图文并茂、直观形象、易懂便学的效果。1707年土屋又三郎撰的《耕稼春秋》，绘有86幅农具图，对水田耕作技术记载尤详；1712年由寺岛良安撰的《和汉三才图会》是日本古代农具类重要农书，其中卷35列举了43种农具，并绘有农具图……这一系列日本古农书，无一不是深受《耕织图》启发而编撰的。日本学者古岛敏雄教授在《日本农业史》一书中明确指出：日本从中国农书及农业图谱中获得了启发，尤其是从《耕织图》《天工开物》《农政全书》等著名农书中汲取了中国传统农业的经验，改进了本国农田灌溉技术、蚕织生产技术等。

3.《耕织图》与日本美术

南宋迁都临安后，与日本海上往来更为频繁，临安人李唐、夏圭、马远、刘松年的书画作品传入日本，对日本镰仓时代（12—13世纪）书画艺术勃兴影响深远。梁楷《耕织图》流入日本后，就有一批日本画家模仿其风格绘制《四季耕作图》。在吸收中国艺术时，日本艺术家热情模仿《耕织图》诗画合一的艺术形式，室町时代后的日本美术凡画必配诗不可。这意味着书画一体的美术风格在日本形成。在日本其后各个时期所绘制与流传的《耕织图》，图与诗文密切配合，在形式上并不逊色于楼璹《耕织图》。狩野派是从室町时期到明治时期日本最大的画派，自14世纪前半期到19世纪中叶长达500年始终居日本美术界主导地位，对日本美术发展贡献卓越。室町时代，狩野派以

善绘《耕织图》闻名并长期垄断《耕织图》制作，该派先后有多位著名画家绘制《耕织图》，并在各个时期成为美术界重要作品。

至迟在享保十年（1725），焦秉贞《耕织图》传入日本。文化五年（1808）日本画家姬路藩摹绘刊刻的焦本《耕织图》，在日本相当普及。随后，日本画界纷纷摹绘焦本《耕织图》，一时在日本美术界形成一股不小的《耕织图》热。此外，《耕织图》影响还波及日本江户时代的浮世绘（木版画），这种日本式木版画中拥有大量养蚕浮世绘，通常被称为"蚕织锦绘"。①

4. 日本收藏的《耕织图》

目前已知日本各图书馆、寺庙等处收藏有各种版本的《耕织图》23 种。

南宋梁楷《耕织图》摹本。现藏日本东京国立博物馆。两卷，共 24 幅（耕图 10 幅、织图 14 幅）。此图跋语说："此耕织两卷，以梁楷正笔绘具，笔无相违，写物也……延德元年二月廿一日鉴岳真相。天明六丙午年四月初旬，伊泽八郎写之。"此两卷是日本江户时期的画师伊泽八郎据梁楷《耕织图》摹写，收藏者是狩野派著名画师鉴岳真相。该摹本在美国克利夫兰艺术博物馆也有收藏。

明代宋宗鲁《耕织图》狩野之信摹本。狩野之信曾经仿明天顺六年（1462）宋宗鲁刻本《耕织图》而绘《四季耕作图》，但今仅存《四季耕作图》八幅。

明代宋宗鲁《耕织图》狩野永纳翻刻木。现藏日本国立公文书馆内阁文库。日本江户时代著名画家狩野永纳于延宝四年（1676）

① 臧军：《〈耕织图〉与日本文化》，《东南文化》1995 年第 2 期。

据明代宋宗鲁本翻刻，在日本较为流行，是日本最具代表性的《耕织图》。根据该画册前面的王增佑的序文记载，底本是宋宗鲁刻本。虽然宋宗鲁《耕织图》目前国内未见，但据狩野永纳本，基本可看到其原貌。狩野永纳本高 28 厘米，宽 19 厘米，有耕图 21 幅、织图 24 幅，每幅图附楼璹五言诗一首，但"织图"中的络丝、经、纬、织、攀花、剪帛等 6 幅无五言诗，现仅存 39 首诗。

相阿弥本《耕织图》。现藏日本东京国立博物馆。相阿弥，日本画家，名真相，号鉴岳，即前"鉴岳真相"，曾为东山山庄建造时的工程总监督，他依南宋梁楷《耕织图》摹本仿绘"耕织两卷"。

狩野探幽本《耕织图》。现藏日本京都国立博物馆。狩野探幽为日本江户时代的狩野派著名画家，以精通中国古画闻名，一些诸侯和地方豪商纷纷携所藏古画请其鉴定。狩野探幽利用替人鉴定的机会，把这些古画临摹缩小到一卷纵宽 14 厘米的画纸上，称之为"探幽缩图"，经他之手画下的古画缩图为后人保留下了珍贵丰富的资料。在"缩图本"中收有《耕织图》，该缩图本耕织图被收入《人形佛绘蚕图卷》，现被日本视为珍品。

橘守国本《耕织图》。现藏日本早稻田大学图书馆和东洋文库。日本画师橘守国受狩野派画技影响，也绘《耕织图》，先后收入 1729 年刊《绘本通宝志》、1944 年刊《绘本直指宝》。

姬路藩本《耕织图》。前文已述，此不赘述。

吴春本《耕织图》。现藏日本西本愿寺鉴正局内。日本画师吴春以焦秉贞本《耕织图》作底本，摹绘出西本愿寺鉴正局《四季耕作图》隔扇 47 幅。

公文书馆本《耕织图》。该临摹本为明天顺六年（1462）复刻本，不分卷，耕图 21 幅、织图 25 幅，双面，框高 22.6 厘米，宽 16.5 厘米，

藏日本国立公文书馆。

既白本《耕织图》。现藏日本国立历史民俗博物馆。日本画师既白曾摹有耕、织图各一卷，绢本着彩，画面豪华。

上野藏本《耕织图》。因原藏日本上野博物馆得名，绘图时间、作者未明，今存织图21幅，每图右面用隶书题写标题。据日本学者天野元之助先生分析，此图可能是《便民图纂》等版本的摹刻本。

渡边华山本《耕织图》。渡边华山为日本画师，其参照狩野永纳本而绘成，1977年在日本爱知县仅发现《织图》24幅。

云霁陈人本《耕织图》。日本画师云霁陈人，曾在安政六年（1859）绘制《四季耕作图》，该图以富士山为背景，反映了日本的耕织生产场景。1985年日本国平冢市博物馆曾经展出云霁陈人《四季耕作图》复制品。

另外还有南院本、橘保春本、大阪博物馆本、应举弟子本、赤松院本、西禅院本、高野山遍照寺本、圆满院本、龙潭寺本、惠光院本等。[①]

5.《耕织图》与朝鲜半岛

最迟在17世纪，焦秉贞《御制耕织图》就传到了朝鲜半岛。根据专家考证，1697年，在《御制耕织图》绘制完成后的第二年，其便经燕行使而传入朝鲜，并受到朝鲜国王的高度重视：朝鲜国王即命宫廷画师重新临摹了耕图和织图两架屏风，用以教育年幼的世子。此后这两架屏风图像又不断被摹写复制，产生了《肃宗御制耕织图》、

① ［日］渡部武：《〈耕织图〉对日本文化的影响》，陈炳义译，《中国科技史料》1993年第2期。

幽玄斋本《耕织图》等多套同一序列的作品。① 这些临摹本多次被用于指导农耕生产。朝鲜半岛分为韩国和朝鲜后，摹本《耕织图》多在韩国，目前可知的有三种。

金弘道本《耕织图》，为朝鲜画家金弘道（1745—1815）参照明代宋宗鲁本《耕织图》（又说参照日本狩野派本《耕织图》）绘制，一共18幅，图右附楼璹五言诗，楷书书写，现藏韩国国立中央博物馆。

金斗梁本《耕织图》，为朝鲜画家金斗梁（生卒年不详）绘制的《秋冬田园行猎胜会》，画面内容、结构篇幅等几乎与楼璹《耕织图》相同，现存韩国德寿宫美术馆。

还有朝鲜人模仿楼杓刻本《耕织图》绘制的《耕织图》及《田家乐事》等传世。

① 李梅：《〈佩文斋耕织图〉的朝鲜传入与再创作》，《世界美术》2021年第1期。

《耕织图》在欧美

宋元时期，中国与海外的交流日益频繁，从欧洲前来中国的商人和旅行家日益增加。频繁往来于中国和意大利的马可·波罗，就是其中最典型的代表。中国《耕织图》最迟在14世纪就出现在了欧洲；图中记录的提花机技术原理16世纪就被法国工匠运用；17—18世纪绘有《耕织图》图案的工艺品、生活日用品和装饰品，如瓷器、饮料杯、壁纸等在欧洲流行，同时《耕织图》外销画也深受欧洲人喜爱，欧洲人开始收藏《耕织图》；19—20世纪，英国、法国、德国都有《耕织图》的翻译介绍性图书出版。

1. 意大利市政厅《耕织图》壁画

14世纪初期，也就是中国元代，楼璹《耕织图》就对意大利绘画产生了影响。例如，意大利画家安布罗乔·洛伦采蒂于1338—1339年在意大利锡耶那市政厅墙上绘制的巨型壁画《好政府的寓言》，其中描绘了四个男人两人一组手持连枷打麦子的场景。李军在《跨文化的艺术史》① 一书中就指出：此图景为楼璹《耕织图》元代忽哥赤临摹本的"持穗"图的近乎镜像的挪用，通过对比画面几乎完全一致，而且连楼璹"持穗"图中的两只鸡也没有落下，只是人物换成了西欧人。因为农耕工具"连枷"是我国汉代发明的脱粒工具，一直应用于农业生产，并在南宋时期由楼璹绘入《耕织图》，而14世纪意大利的美术作品中未见绘有连枷者。

2. 法国嘉卡提花机技术源自中国

中国是丝绸织造的发源地，勤劳智慧的中国人在劳动实践中创

① 北京大学出版社2020年版。

造发明了许多先进的机械工具，大大地提高了生产力，减少了劳动投入，提升了劳动效率。南宋《耕织图》就将当时最先进的丝绸提花技术绘制成直观形象的图像，广为传播。其中束综提花机的原理和型式，成为后代我国提花机的基本样式，沿用到清末。专家认为："南宋《耕织图》提花机，在当时世界上也是最早的。以后，逐渐传至欧洲、日本等地，对世界各国的纺织业作出了贡献。从本质而见花，因绣濯而得锦，乃杼轴遍天下。"18世纪上半叶，法国人普昌等在我国提花机的基础上加以改良。1801年，法国人嘉卡继续吸取了前人的研究成果，制成了脚踏机器提花机，为目前世界上通用的提花机提供了雏形。

19世纪《耕织图》还被翻译成法语，名为《农耕与纺织图咏——重农桑以足衣食。中国的农业》，1850年出版于巴黎，32开本，142页，其中91—135页为23幅插图，翻译者为伊西多尔·埃德，作者于1843—1846年担任法国商部驻中国代表。①

2003年法国还翻译出版了焦秉贞《御制耕织图》，法语书的全名为《米和丝绸：中国人的耕织文化》。该书对《御制耕织图》的收藏印鉴、诗句等都进行了解释。

3. 英国的《耕织图》热

英国最晚在18世纪就有私人收藏中国《耕织图》摹本，到19世纪开始有学者翻译《耕织图》英语版本。此外，一些绘有《耕织图》图案的瓷器作为中国艺术品被广泛购买与收藏，以《耕织图》为内容的壁纸也在市场上流通并应用于英国家庭装饰，甚至连饮料杯都绘上了《耕织图》图案，替代了惯用的英国田园风光，可见《耕织图》

① 冷东：《中国古代农业对西方的贡献》，《农业考古》1998年第3期。

法语版《耕织图》

在英国的风靡。[1]目前可知英国收藏《耕织图》3 种。

清代焦秉贞《御制耕织图》。为英国伦敦丝绸商人 Peter Nouaille

① 周昕：《〈耕织图〉的拓展与升华》，《农业考古》2008 年第 1 期。

（1723—1809）收藏，估计是英国商人到中国开展贸易活动时，从中国带到伦敦的。

清代《蚕织图》外销画。以焦秉贞《御制耕织图》为底本的《蚕织图》外销画 16 幅，现藏英国维多利亚阿伯特博物馆。

英国艺术家仿制《御制耕织图》铜版画。以铜板干刻为主，尺寸为 23.5 厘米 ×31 厘米，仅有耕图 20 幅（无"耕"图，最后三幅"耆""入仓""祭神"），由当时伦敦著名出版商卡灵顿·鲍尔斯（1724—1793）于圣保罗教堂庭院 69 号、约翰·鲍尔斯（1701—1779）于康希尔大街 13 号、罗伯特·塞耶（1725—1794）于英国伦敦舰队街联合出版，封面写明该图源自中国《御制耕织图》，其构图与康熙三十五年（1696）本呈镜像反转，刻本可能源于石刻，画面中人物身着汉服，但面部有高加索人种特征，为典型欧洲"中国风"作品。

4. 德国翻译介绍《耕织图》

在 19 和 20 世纪，德国曾有《耕织图》德语翻译本 2 种。

德语本《耕织图》。法国翻译家伊西多尔·埃德翻译《耕织图》法语版后，再转译为德语，题为《中国的农业。译自法语。附二十幅木版图》，1856 年出版于德国莱比锡，两册，32 开本。

德汉双语本《耕织图》。德国汉学家傅兰克（1862—1946）直接从汉语翻译为德语，题为《耕织图。中国农耕及丝织。一部御制的劝农书》，1913 年出版于汉堡，32 开精装本，共 194 页，附录有原著的 57 幅插图及 102 幅木版图，更有翻译者的考证和注释。

5. 瑞典、荷兰收藏的《耕织图》

瑞典 2 种。《御制耕织图》1696 年彩绘木刻版，现藏瑞典科学院，

此图为 1739 年汉斯·特儿洛恩（？—1743）向瑞典科学院捐献。铜版《耕织图》三幅，现藏瑞典科学院，为特里瓦尔特·莫滕（1691—1747）复制自《御制耕织图》的 3 幅图（采桑、二眠、捉绩），其构图与原图基本一致，只是将图像镜像反转。这三幅复制的《耕织图》铜版画后被莫滕发表在瑞典科学院刊物上。

荷兰 1 种。荷兰（尼德兰）莱顿地区石版套色《耕织图》，由彼得·威廉·马里努斯（1821—1905）制作，原本收于《国际民族档案志》第 10 卷。该图描绘的是正月皇帝率领文武百官于先农坛亲耕籍田的祭祀活动，为多层彩色套印。

6. 美国收藏的《耕织图》

已知美国收藏《耕织图》6 种。鸦片战争北京沦陷期间，中国大量珍稀文物被外国侵略者掠夺出境，这些流失欧美国家的《耕织图》原件，大多在这段时期或之后陆续流入美国。

南宋梁楷《耕织图》。现藏美国克利夫兰艺术博物馆。传为南宋梁楷《耕织图》两卷，共 24 幅（其中耕图 10 幅、织图 14 幅）。如前述，此图是日本江户时期的画师伊泽八郎据梁楷《耕织图》所绘摹本，由鉴岳真相收藏。该摹本在日本东京国立博物馆也有收藏。

元代程棨《耕织图》。现藏美国弗利尔美术馆。曾为清乾隆皇帝收藏于圆明园多稼轩之北的贵织山堂。其于 1860 年被英法侵略军掠劫后流落美国的情况前文已述，此不赘。

清焦秉贞《耕织图》。现藏美国国会图书馆。该图为彩绘册页画，载体是丝绸材质，丝绸背景上龙纹隐见，耕图 23 幅、织图 23 幅。在每幅画面内的空白处书有楼璹五言诗，在画面的左侧书有康熙的五言诗和七言诗各一首，为康熙朝时翰林编修严虞惇以正楷书写。此版本与中国国家图书馆收藏的《御制耕织图》墨印彩绘本内

容款式吻合，是《御制耕织图》各种版本中极为罕见和珍贵的一种。费雷德里克·彼德森于 1908 年在英国伦敦购得，带回美国纽约。汉学家特霍尔德·劳弗尔和保罗·伯希和鉴定该画后，认定其出自清康熙年间宫廷画师焦秉贞之手。1928 年，纽约的威廉·H.摩尔夫人从彼德森手中购得该本画册，交给了美国国会图书馆保存。

　　另外，美国普林斯顿大学图书馆藏有康熙焦秉贞绘本和乾隆年间朱丝印本；多伦多大学东亚图书馆藏有清焦秉贞绘图、康熙、雍正、乾隆题《耕织图》诗，清乾隆内府刻本《耕织图》；加州大学伯利克分校东亚图书馆藏有清康熙三十五年（1696）内府刻本《耕织图》等。

《耕织图》的当代价值

南宋《耕织图》及其各个时期摹本，记载了不同时代农桑生产、科学技术、文化艺术、政治经济、社会生活等丰富信息，构成九百年中国社会系列发展画卷，是中华优秀传统文化的宝贵遗产，是中华民族现代文明建设的珍稀金矿，是取之不尽、用之不竭的文化源泉，具有固本溯源、发扬光大的当代价值。

1. 记录农桑历史的档案库

中国大多数古代农书早已散佚，即使《齐民要术》得以流传，也仅是文字叙述，没有直观图像。直到楼璹《耕织图》问世才开了中国农书著作以图为主、图文并茂的先河，成为中国历史文献中古农具图谱的源头，以后诸多古农书图谱多据其临摹或改绘，是我们研究农桑历史的档案库。在中国农业博物馆和中国丝绸博物馆，均有《耕织图》的展示内容；在众多省级大型综合性图书馆、博物馆，也均收藏有不同历史时期的《耕织图》版本。

2. 增强文化自信的教科书

《耕织图》已被教育部编入中学教材。在部编版初中历史教材《中国历史》中，特别选取了雍正《耕织图》"耕"画面，旨在通过此图引导学生关注中国"男耕女织"的悠久历史、农耕文明的辉煌文化、中华民族的伟大创造，让孩子们从小就了解中国耕织文化文明的辉煌历史，增强其文化自信。浙江人民美术出版社等出版社亦纷纷将《耕织图》改编为少儿科普读物。可见《耕织图》是增强青少年文化自信的最好教材。

3. 促进文旅结合的宝藏盒

北京颐和园运用《耕织图》文化资源，建有耕织图景区，由耕

织图（包括延赏斋、织染局、蚕神庙、耕织图石碑）、水村居，以及水乡田园式的环境组成。北京还有《耕织图》主题饭店，叫"皇家粮仓"饭店，其"皇家小厨"菜单，就选用了康熙《耕织图》作为底画，引导人们知稼穑之艰难、怜悯农夫之艰辛、惜粮食之珍贵，在品尝食物的同时接受优秀传统文化的熏陶。在《耕织图》故乡杭州市临安区於潜镇，建有《耕织图》文化园大型文旅体验式项目和《耕织图》展览馆；在临安锦城镇锦南街道建有《耕织图》主题饭店，大堂使用了《耕织图》长条屏风，各包厢墙上也绘有《耕织图》。

4. 指引传承应用的指南针

优秀传统文化的传承应用，既要坚守文化尊严，也要遵循文化规律；既要挖掘深厚内涵，也要服务当下社会，使之尽可能地融入社科研究、国民教育、生产生活、文旅开发等领域，夯实基础、有序传承。近年来《耕织图》被一些基层乡村街道、文化旅游企业、社会收藏达人、民间手工艺者"热情追捧"。这些群体文化热情高涨，但专业知识与专业功力不足，对《耕织图》的理解把握与释意引导，往往容易出现误解与偏差，在研发运用过程中，出现了五花八门的乱象，对这些不当运用要及时纠正、正确引导。

2023 年 6 月 2 日，习近平总书记在"文化传承发展座谈会"上强调，"中华文明赋予中国式现代化以深厚底蕴"，并明确要求我们要担负起新的文化使命，努力建设中华民族现代文明，把世界上唯一没有中断的文明继续传承下去。这是我们从事文化工作的基本遵循和时代使命。

在这里，我们不禁要问："世界四大文明"，为什么只有中国古代文明得以绵延至今？南宋《耕织图》的诞生、流传、传承就是最好的答案：古代社会农业是最根本的部门，农业稳则文明稳，农业

兴则文明兴，农业亡则文明亡。历史上的文明古国巴比伦、古埃及、古罗马的衰亡，就与农业生产中断具有直接关系。中国古代文明和传统文化之所以能够长期、稳步、持续发展，是因为遵循了农业规律、健全了劝农机制、不断创新农科技术以及及时总结经验。正是这些因素，使得古老的农业生产时刻保持青春活力，推动古老的农业文明不断推陈出新。南宋《耕织图》就是农业文明的宝贵财富，是中华文明的杰出代表，是文明传承的成功范例，蕴含着民族精神的灵魂和精髓，蕴含着中华文明的灿烂和光辉，蕴含着传统文化的精粹和魅力。我们必须坚决维护《耕织图》的良好形象，坚决维护《耕织图》的文化尊严，坚决维护《耕织图》的世代传承！

2023 年 7 月 25 日定稿于临安天目山

2023 年 8 月 25 日修改于杭州西溪风情

参考文献

一、参考书目

王潮生:《中国古代耕织图》,中国农业出版社 1995 年版。

王潮生:《农业文明寻迹》,中国农业出版社 2011 年版。

王潮生:《中国古代耕织图概论》,花山文艺出版社、河北科学技术出版社 2023 年版。

陈文华:《中国古代农业科技史图谱》,农业出版社 1991 年版。

陈文华:《中国古代农业文明史》,江西科学技术出版社 2005 年版。

黄世瑞:《中国古代科学技术史纲(农学卷)》,辽宁教育出版社 1996 年版。

游修龄:《农史研究文集》,中国农业出版社 1999 年版。

周　昕:《中国农具发展史》,山东科学技术出版社 2005 年版。

曾雄生:《中国农学史》,福建人民出版社 2008 年版。

中国农业遗产研究室:《中国农业古籍目录》,北京图书馆出版社 2003 年版。

叶依能:《中国历代盛世农政史》,东南大学出版社 1991 年版。

[日]天野元之助著、彭世奖和林广信翻译:《中国古农书考》,农业出版社 1992 年版。

蒋猷龙:《浙江认知的中国蚕丝业文化》,西泠印社出版社 2007 年版。

河姆渡遗址博物馆:《河姆渡文化精粹》,文物出版社 2002 年版。

应金飞:《其耘陌上:耕织图艺术特展》,浙江人民美术出版社 2020 年版。

方　俊、尚　可:《中国古代插图精选》,江苏人民出版社 1992 年版。

倪士毅:《浙江古代史》,浙江人民出版社 1987 年版。

朱新予：《中国丝绸史（通论）》，纺织工业出版社 1992 年版。

朱新予：《浙江丝绸史》，浙江人民出版社 1985 年版。

（宋）钱俨：《吴越备史》，中华书局 2018 年版。

（宋）周淙、施谔：《南宋临安两志》，浙江人民出版社 1983 年版。

徐吉军：《宋代衣食住行》，中国书店 2018 年版。

梁方仲：《中国历代户口、田地、田赋统计》，上海人民出版社 1980 年版。

邹逸麟：《中国历史人文地理》，科学出版社 2001 年版。

漆　侠：《宋代经济史》，上海人民出版社 1987 年版。

方　健：《南宋农业史》，人民出版社 2010 年版。

管成学：《南宋科技史》，人民出版社 2009 年版。

吴松弟：《南宋人口史》，上海古籍出版社 2008 年版。

（宋）李心传撰、辛更儒点校：《建炎以来系年要录》，上海古籍出版社
2018 年版。

（宋）楼钥：《楼钥集》，浙江古籍出版社 2010 年版。

（清）《康熙鄞县志》（附《鄞县志稿》），宁波出版社 2018 年影印版。

郑传杰、郑昕：《楼氏家族》，宁波出版社 2012 年版。

唐燮军、孙旭红：《两宋四明楼氏的盛衰沉浮及其家族文化》，浙江大
学出版社 2012 年版。

舒月明：《浙东文化论丛（二〇一二年第一、二合辑）》，文物出版社
2013 年版。

［日］宫崎市定：《宫崎市定论文选集》，商务印书馆 1963 年版。

陈野等：《宋韵文化简读》，浙江人民出版社 2021 年版。

范金民、金文：《江南丝绸史研究》，农业出版社 1993 年版。

潘天寿:《中国绘画史》,浙江人民美术出版社 1983 年版。

杨　勇:《两宋画院画家》,中国美术学院出版社 2011 年版。

赵　丰:《丝绸艺术史》,浙江美术学院出版社 1992 年版。

袁宣萍、徐铮:《浙江丝绸文化史》,杭州出版社 2008 年版。

沈从文:《中国古代服饰研究》,上海书店出版社 1997 年版。

陈维稷:《中国纺织科学技术史》,科学出版社 1984 年版。

潘吉星:《中外科学技术交流史论》,中国社会科学出版社 2012 年版。

王加华、郑裕宝:《海外藏元明清三代耕织图》,陕西师范大学出版社 2022 年版。

王红谊:《中国古代耕织图》,红旗出版社 2009 年版。

(明)邝璠:《便民图纂》,文物出版社 2018 年版。

李　军:《跨文化的艺术史》,北京大学出版社 2020 年版。

程　杰、张晓蕾:《古代耕织图诗汇编校注》,中国农业出版社 2022 年版。

宁业高、桑传贤:《中国历代农业诗歌选》,农业出版社 1988 年版。

金恒源:《雍正帝与家人》,上海人民出版社 2017 年版。

江跃良:《临安历代诗词汇编》,团结出版社 2019 年版。

(清)赵之珩:《於潜县志》,康熙十二年(1673)刊本。

(清)程兼善:《於潜县志》,光绪二十四年(1898)刊本。

余烈:《於潜县志》,民国二年刊本。

临安县志编纂委员会:《临安县志》,汉语大词典出版社 1992 年版。

杭州市临安区地方志编纂委员会:《临安年鉴 2022》,中州古籍出版社 2022 年版。

杭州市临安区於潜镇志编纂委员会:《於潜镇志》,中州古籍出版社

2022 年版。

蒋猷龙、陈钟主编，臧军执行主编：《浙江省丝绸志》，方志出版社1999 年版。

《浙江通志》编纂委员会：《浙江通志·天目山专志》，浙江人民出版社2019 年版。

二、参考论文

游修龄：《稻文化的历史发展和瞻望》，《农业考古》1998 年第 1 期。

蒋乐平、林　舟、仲召兵：《上山文化——稻作农业起源的万年样本》，《自然与文化遗产研究》2022 年第 6 期。

彭治富、王潮生：《中国古代的重农思想与重农政策》，《古今农业》1990 年第 2 期。

康君奇：《略论中国古代农书及其现代价值》，《陕西农业科学》2007 年第 6 期。

倪士毅、方如金：《论钱镠》，《杭州大学学报》1981 年第 3 期。

田　强：《南宋初期的人口南迁及影响》，《南都学坛》1998 年第 2 期。

张冠梓：《试论古代人口南迁浪潮与中国文明的整合》，《内蒙古社会科学》1994 年第 4 期。

葛剑雄：《宋代人口新证》，《历史研究》1993 年第 6 期。

［美］赵冈：《南宋临安人口》，《中国历史地理论丛》1994 年第 2 期。

张　铭、李娟娟：《历代〈耕织图〉中农业生产技术时空错位研究》，《农业考古》2015 年第 4 期。

唐燮军、邢莺莺：《科举社会中四明楼氏的盛衰》，《宁波大学学报》2016 年第 2 期。

王国平：《以杭州为例　还原一个真实的南宋》，《浙江学刊》2008 年第 4 期。

257

郭学信：《试论两宋文化发展的历史特色》，《江西社会科学》2003 年第 5 期。

陈杰林：《南宋商业发展：特点与成因》，《安庆师范学院学报》2003 年第 4 期。

蒋猷龙：《於潜县令楼璹"耕织图"的国际影响》，《杭州蚕桑》1989 年第 3 期。

蒋文光：《从〈耕织图〉刻石看宋代的农业和蚕桑》，《农业考古》1983 年第 1 期。

徐吉军：《南宋文化在中国文化史上的地位及影响》，《文化学刊》2015 年第 7 期。

史宏云：《楼璹〈耕织图〉及摹本农耕科技研究》，《科学技术哲学研究》2012 年第 3 期。

臧　军：《来自〈耕织图〉诞生地的报告》，首届农业考古国际学术讨论会 1991 年 8 月。

臧　军：《楼璹〈耕织图〉与耕织技术发展》，《中国农史》1992 年第 4 期。

王加华：《技术传播的"幻象"：中国古代〈耕织图〉功能再探析》，《中国社会经济史研究》2016 年第 2 期。

王加华：《谁是正统：中国古代耕织图政治象征意义探析》，《民俗研究》2018 年第 1 期。

王加华：《显与隐：中国古代耕织图的时空表达》，《民族艺术》2016 年第 4 期。

王加华：《教化与象征：中国古代耕织图意义探释》，《文史哲》2018 年第 3 期。

王加华：《处处是江南：中国古代耕织图中的地域意识与观念》，《中国历史地理论丛》2019 年第 3 期。

王加华：《中国古代耕织图的图文关系与意义表达》，《民族艺术》2022年第4期。

杨　旸：《国家博物馆藏南宋〈耕织图〉及历史上相关主题的绘画》，《中国美术馆》2011年第5期。

向春香、李宜璟：《我国古代蚕织图的演进与流传探究》，《西南农业大学学报（社会科学版）》2013年第11期。

向春香、李宜璟、陶红：《历代"耕织图"中"蚕织图"绘制版本变化与形态流变》，《丝绸》2015年第3期。

刘　蔚：《楼璹〈耕织图诗〉的艺术渊源及其创变》，《浙江社会科学》2017年第10期。

林桂英：《我国最早记录蚕织生产技术和以劳动妇女为主的画卷》，《农业考古》1986年第1期。

朱秀颖：《南宋连环画〈蚕织图〉赏析》，《艺术教育》2016年第4期。

缪良云：《楼璹〈耕织图〉及宋代丝绸生产》，《苏州丝绸工学院学报》1982年第3期。

赵　丰：《〈蚕织图〉的版本及所见南宋蚕织技术》，《农业考古》1986年第1期。

大庆市文物管理站：《大庆市发现宋〈蚕织图〉等两卷古画》，《文物》1984年第10期。

王潮生：《几种鲜见的〈耕织图〉》，《古今农业》2003年第1期。

曾水法：《对南宋〈耕织图〉与古代提花纱罗织机的探索》，《江苏丝绸》1991年第S1期。

闵宗殿：《康熙〈耕织图·碌碡〉考辨》，《古今农业》1993年第4期。

蒋猷龙：《我国蚕文化中的艺术》，《蚕桑通报》1992年第2期。

谭　融：《程棨摹本〈耕织图〉中的人物服饰研究》，《舆服研究》2021

年第 5 期。

孟祥生：《民国时期中国农民银行纸币图案与雍正像耕织图赏析》，《东方收藏》2020 年第 7 期。

卢　勇、曲　静：《清代广州外销画中的稻作图研究》，《古今农业》2022 年第 2 期。

杜新豪：《证史与阐幽：明代中后期日用类书中的耕织图研究》，《民俗研究》2022 年第 4 期。

王潮生：《明清时期的几种耕织图》，《农业考古》1989 年第 1 期。

王潮生：《清代耕织图探考》，《清史研究》1998 年第 1 期。

王潮生：《清代宫廷"耕织图"器物》，《紫禁城》2003 年第 2 期。

臧　军：《〈耕织图〉与蚕织文化》，《浙江丝绸工学院学报》1993 年第 3 期。

臧　军：《〈耕织图〉与日本文化》，《东南文化》1995 年第 2 期。

［日］渡部武、曹幸穗：《〈耕织图〉流传考》，《农业考古》1989 年第 1 期。

［日］渡部武、吴十洲：《"探幽缩图"中的"耕织图"与高野山遍照尊院所藏"织图"——关于中国农书"耕织图"的流传及其影响（补遗之一）》，《农业考古》1991 年第 3 期。

［日］渡部武、陈炳义：《〈耕织图〉对日本文化的影响》，《中国科技史料》1993 年第 2 期。

朱　航、陶　红：《中国古代〈耕织图〉在日本的本土化流变探究》，《蚕业科学》2022 年第 4 期。

陶　红、朱　航：《梁楷〈耕织图〉存世和"减笔画"特征及对日本"四季耕作图"的影响》，《丝绸》2020 年第 12 期。

臧　军：《论〈耕织图〉对日本文化的影响》，《浙江学刊》1995 年第 2 期。

李　梅：《〈佩文斋耕织图〉的朝鲜传入与再创作》，《世界美术》2021 年第 1 期。

冷　东：《中国古代农业对西方的贡献》，《农业考古》1998 年第 3 期。

周　昕：《中国〈耕织图〉的历史和现状》，《古今农业》1994 年第 3 期。

周　昕：《〈耕织图〉的拓展与升华》，《农业考古》2008 年第 1 期。

倪银昌：《楼璹〈耕织图〉的启示》，《蚕桑通报》1988 年第 1 期。

王黑铁、张华中：《部编历史教科书中的〈耕织图〉辨识与教学省察》，《中学教学参考》2018 年第 34 期。

后　记

《南宋楼璹耕织图》是一本等了三十年的书。

我与《耕织图》结缘于 1987 年。当年因参与《临安县志》编撰，接触到南宋楼璹《耕织图》，在县农业局高级农艺师倪银昌指导下涉猎研究。因论文《来自〈耕织图〉诞生地的报告》，于 1991 年受邀参加"首届农业考古国际学术讨论会"，有幸认识中国农业博物馆农史学者王潮生、闵宗殿、徐旺生先生和日本东海大学渡部武教授，在他们的指导下发表了一些论文，并于 1992 年陪渡部武先生考察《耕织图》诞生地於潜。

此后我离开临安，在杭州从事行政工作，一晃三十年。去年底退休，赋闲在家，整理旧书，尘封已久的《耕织图》往事涌上心头，在家人朋友鼓励下，重新开始了青年时代未完成的研究。本书于今年 3 至 7 月写作完成初稿。用夫人的话来讲，这段时间"每天除了吃饭睡觉，就是写东西"。这也造成旧疾腰椎间盘突出复发，严重时无法坐立，原来我早已不是那个三十年前可以没日没夜翻阅文献撰写论文的年轻人了。

如今《南宋楼璹耕织图》书稿问世，欣慰之余我也想把这一消息带给《耕织图》研究引路人王潮生先生。遗憾的是，当我 7 月赴北京看望先生时，得知他已于去年离世。好在他儿子王志平捧过接力棒，整理出版先生遗稿《中国古代耕织图概论》。志平先生与我一见如故，陪我参观中国农博馆，我们还与农史专家们座谈交流《耕织图》研究。

本书顺利出版离不开亲朋好友和出版社的支持帮助。

宋史专家徐吉军先生，热情指导我筹划项目、落实出版、起草大纲，帮我收集史料、提供图片、审核文稿；"发小"陈伟民先生，给我真情鼓励，陪我赴《耕织图》诞生地於潜开展田野调查，对初稿提出不少中肯建议；鲁迅文学奖获得者、著名散文家陆春祥先生，耐心细致指导我谋篇布局、润色文稿；王釜屾研究员和秦玲博士提供了大量资料。曹启文、孙超和方英儿、江跃良、俞海、姚见清、张发平、杨菊三、董利荣、葛可揽、王静、夏孟等亲友倾情帮助。人民出版社资深编审娜拉、特约编辑史伟、美术编辑魏巍等专家精心指导。在此，一并表示衷心感谢。最后，还要感谢本书出版方研究出版社的辛勤付出。

我深知，自己水平有限，书稿中难免有差错与疏漏，期待读者批评指正。期待更多的人，共同关注《耕织图》。

臧　军

浙江农林大学特聘教授、耕织文化研究中心首席专家

2023 年 8 月 2 日于杭州